U0130876

踐行者

——張曉雄的創作人生

張曉雄 著

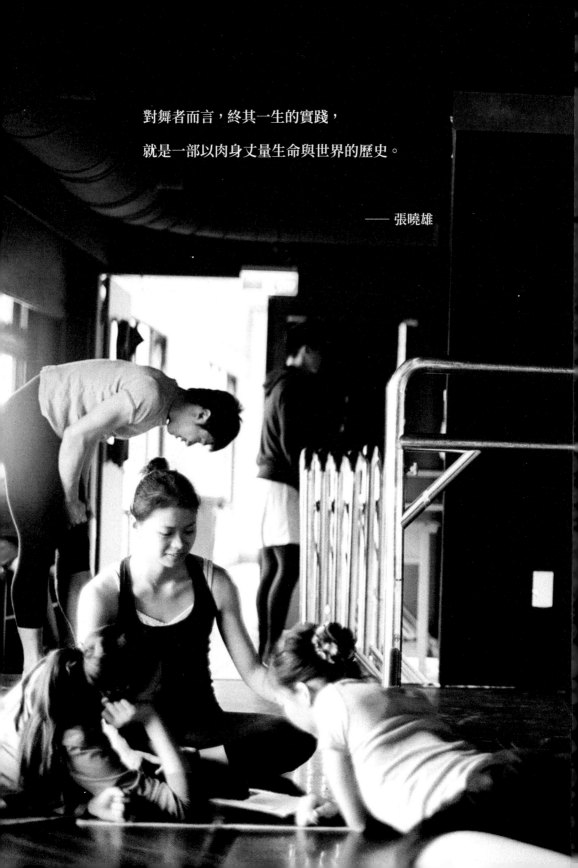

對舞者而言，終其一生的實踐，

就是一部以肉身丈量生命與世界的歷史。

—— 張曉雄

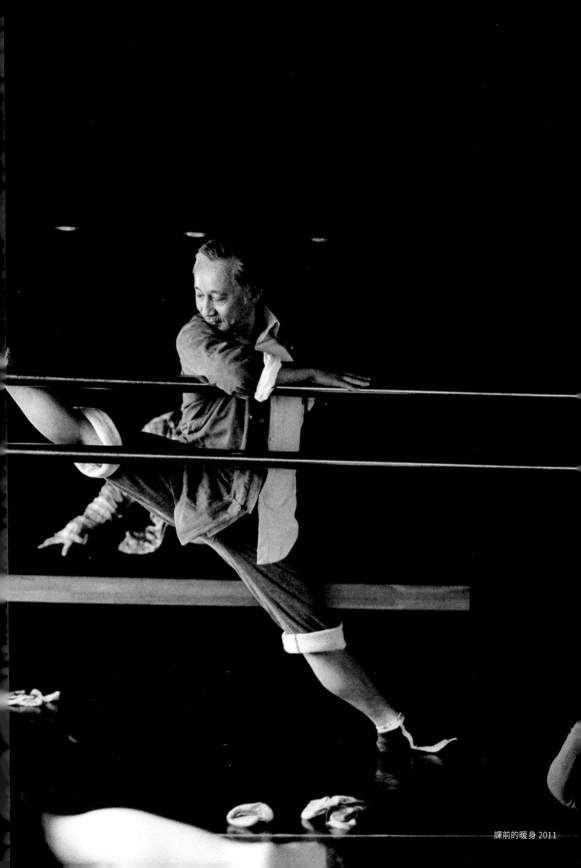

課前的暖身 2011

第一章 風雨獨行一甲子

第二章 學制內之創作談

第三章 思考性之身體觀

第四章 風無定向證前路

第五章 回望苦難說哀歌

第六章 春之祭典看犧牲

第七章 屈子離騷歌未央

張曉雄 1997

陳德昌 攝

代序：觀看張曉雄──
舞蹈、美食與身體的踐行者｜邱坤良

全文同時載於風傳媒 23.5.2021

初次見到曉雄，不確定是什麼時候、什麼場合，但應該是在 1998 年前後的關渡校區。我對這個外型清秀陰柔、身材瘦削精實的年輕人第一眼印象，不用別人介紹，就知道是跳舞的。那時的曉雄是舞蹈系專任老師，只忙於教課、排舞、演出，平常見面的機會不多，偶爾獲邀觀賞他為學生編排的舞蹈，以及他跟系上老師合組的台北越界舞團公演，與他才稍微有些接觸，但也僅是點頭之交。

曉雄當舞蹈系主任，開始接行政工作，已在我退休之後。似乎為了印證君子不重則不威的諺語，原本輕盈飄逸的身材，慢慢地「熊」

台北越界舞團《天國出走》1996.12

壯起來。作為一名舞蹈家，身體原本就不缺乏運動，即使這些年絕少親自上台，但平常教舞排演，習慣性的現身說法，差不多也等同上場了，為何身軀像吹氣球似的，逐漸發福起來？

他的身材變形，明眼人一看就知道是「吃」的結果，但他有一套博大精深的理論基礎：「如果有機會的話，我想先毀掉我自己，包括我的容貌與矯健的身手。我開始耽溺在各種美食研究與烹飪中。」曉雄的「肥胖宣言」還扯上了希臘神話中那位「雜插」──什麼都插一手的赫爾墨斯（Hermes）：「我在不斷橫向發展中，完成信使赫爾墨斯向海神波塞多的體格轉變。在終於長得不像一個舞者時，我的機會便來臨了。」

什麼「機會」來臨了？肥胖需要「機會」？這套無厘頭的「肥胖哲學」只是「雄爺廚房」的緣起，及其身材發福的原因呀！

下課後。國立藝術學院 S3，1997.5 (林彬如提供)

　　曉雄生性好客，常邀約朋友到住處享受酒肉獨門食譜，他也很會安排用餐的情境，例如先觀賞窗外觀音山夕陽、酒足飯飽再接茶道與餘興節目。赫爾墨斯的神話他講得認真八百，「酒肉」朋友沒人理會，也不擔心他「自殘」，反正沒事到「雄爺廚房」給他「機會」，幫忙他「橫向」發展，賓主盡歡，理由就非常充分了。不過，身體「橫向」倒是無損他藝術家的氣度，臉龐依舊清秀而不臃腫，尤其近年留起白髮白鬚，配搭圓形大眼鏡更是別有韻味，在我看來，他仍是北藝大少數最有型的男性藝術家之一。

　　這樣的曉雄，很難想像有著飄零的身世，以及層層疊疊的磨難，柬埔寨、越南、中國、澳洲、香港，一路子間關萬里，辛苦備嘗，方才迂迴來到台灣，也算是回到母親的故鄉了。曉雄母親的娘家是日本時代台南人，他的外婆跟著反日的外公到了廈門，而後因著時

局的混亂，備受排擠，外公在世僅二十餘年。父親年少時在越南反法國殖民統治，一度被送入惡名昭彰的崑崙島監獄，十八歲隻身來到柬埔寨，在桔井的華人公學任教，隔年母親抱著襁褓中的姐姐從南越至柬埔寨依親，過沒多久，曉雄不足月就在桔井呱呱落地。

曉雄一家的生活並非平安靜好，1970 年代柬埔寨與越南烽火連年，讓曉雄一家人朝不保夕，父親因戰禍不知所終，母親帶著年幼的子女在中南半島顛沛流離，最後不得不讓十三歲的曉雄獨自到杭州生活，這個小小藝術家因而在中國、澳洲、香港舞團展開多年流浪、翻滾的悲涼人生。終於，曉雄在香港巧遇舞蹈家羅曼菲，兩人惺惺相惜，曼菲一手促成他來臺北的國立藝術學院任教。

在藝術學院舞蹈系，曉雄的言行舉止跟當時台灣的男舞者很不一樣，他引入歐洲體系的現代舞訓練方式，大量使用西方類芭蕾的延展

性動作，運用流動性的雙人支撐技巧，展現動作的豐富性，這是那個年代的編舞家較少使用的技法。他也針對亞洲男性舞者骨骼肌肉發育的特徵，開設當代男子課程，建構訓練模式與授課內容，這些以往台灣舞蹈教育較沒被注意的課程，對台灣舞蹈劇場發揮了一定的影響力。

　　曉雄平常話不多，自稱從小就是靦腆、孤寂的人，有時還懷疑得了失語症，也因而養成情感內斂，喜歡思索人生的天性。不過，他的話匣子一開，可以天南地北大擺龍門陣，成了劇場言論派老生。一般舞蹈人的話題總是舞蹈、劇場、身體，極少談論家國大事與社會文化變遷，曉雄就很不一樣，除了作為舞蹈人該有的藝術涵養，他嫻熟文史掌故，沒事還會如數家珍地大談一代鴻儒陳寅恪在文革時期的劫難。

看曉雄的檔案資料或聽他談起家世背景與舞蹈經歷，最吸引人的是那些保存完好、質地甚佳的個人照片。他幾乎從一出生就開始「攝影留念」，這應該也是雙親留給他觀看，並能「定格」檢查自己的基本功吧！從日常生活到舞蹈教學、劇場表演，這些圖像有出自專業劇場攝影師之手，也有不少是曉雄搭好腳架自行拍攝，它們不僅是他的成長日記，更是藝術創作的一部分。

從外觀看曉雄，很容易察覺他做為藝術家前進、敏銳的一面，平常穿著時尚，生活空間素雅極簡，牆上恆常掛著他的裸照。因為喜歡攝影，善於精準掌握鏡頭，讓自己能在創作過程中，藉眼睛與鏡頭交叉觀察光影之下的人體，使他在回頭關照舞臺上的身體時，有一個全新的視角。然另方面，曉雄的內心又有極傳統、故舊的學究型思維，好創作詩詞，吟誦風月，喜歡木製桌椅窗花，還為居所取

名「望山居」，談起「吃」立即顯露出偽北平人的老派優雅……。我有時很難把這位現代藝術家跟長衫穿搭、吟詩作對的吊書袋文人聯想在一起。

曉雄 2009 年出版一部情感豐富、文筆細膩的自傳體散文《野熊荒地》，他在「緣起並序」裡提到寫作這本書的機緣：當時腳下罹患罕見惡性腫瘤，醫生建議儘快切除，以免轉移到淋巴，導致截肢之憾，曉雄寫著：「醫生斟字酌句地告知我，正如耳朵之於音樂家，眼睛之於畫家，舞者若失去了雙腿，那將意味著什麼？我身陷沙發中，深刻的無助感如黑夜籠罩著我……。」讀到這裡，我被他的文字牽引著，內心一陣淒楚：「對呀！失去雙腿的舞蹈家該怎麼辦？」

不料他筆鋒一轉，駢四儷六地說：「忽然理解了易安居士詞句，雁字回時，月滿西樓，花自飄零水自流。」我瞬間從西樓一頭栽下，

完全來不及咀嚼他「那遺失的時間,那萬念俱灰時的時間斷層」是什麼境界了。這就是曉雄,只有他抓得住自己的節奏與感覺,縱然歷經挫折,對舞蹈始終有他的堅持與自信,也不吝於隨時給自己掌聲。他教學一貫認真,關心學生的生活、學習與劇場表現,對於自己認定的優質同學,義無反顧地內舉不避親,大力提攜,不在乎旁人的看法。

2003 年我在國立藝術學院校長任內,集合舞蹈、音樂與劇場設計三系之力,在國家戲劇院公演根據柴可夫斯基樂曲《胡桃鉗》改編的《夢幻蝴蝶谷》舞劇,演員是舞蹈系舞者,服裝及舞臺技術由劇場設計系老師負責,徐頌仁指揮關渡管絃樂團現場伴奏。曉雄是這個大製作的藝術總監,主導整齣舞劇的進行。他堅信自己的藝術觀念,即使技術劇場也不輕易讓步,在舞者服裝造型方面,與藝術家

性格同樣強烈的設計老師有些衝突，排練場幾次雌雄火拚，煙硝四散，還好最終雙方總算放下干戈，把舞劇完整呈現，並且得到觀眾好評。

做為一個舞蹈家，曉雄自認能掌握史觀、文字、攝影與舞蹈等多面向意念，並建構屬於自己的藝術網絡：「史觀」建構了思考格局；「文字」提供了豐富意境；「攝影」凝結並強化了意象；「舞蹈」外化了內在想像。於是，「橫向」發展的雄爺，能在他的世界裡悠遊其間，俯仰自在，成就今日的斜槓人生。

負責系務這幾年，他深切認為台灣的藝術教育愈來愈重量不重質，各種名目的規格化評鑑制度常給專業術科教學帶來干擾，他藉創作報告申請教授升等，從《踐行者——舞蹈系學制中的創作》提出批判的觀點，希望透過自己的教學經歷與舞臺實踐，進一步探討舞蹈

山居春宴 2021。張嘉淵 攝

系教育劇場所面臨的問題,與未來發展的方向。這部以創作報告為基石的《踐行者》,可與他的自傳《野熊荒地》一起閱讀,兩書互文可看到曉雄有所為、有所不為的真實性格。有福氣的讀者還可從書本翻閱中,聞到珍饈美味,以及濃郁的醇酒與清淡的茶香,更幸運者,或成為曉雄「橫向發展」計畫的志工,得以親炙「雄爺廚房」超級無敵的魅力。

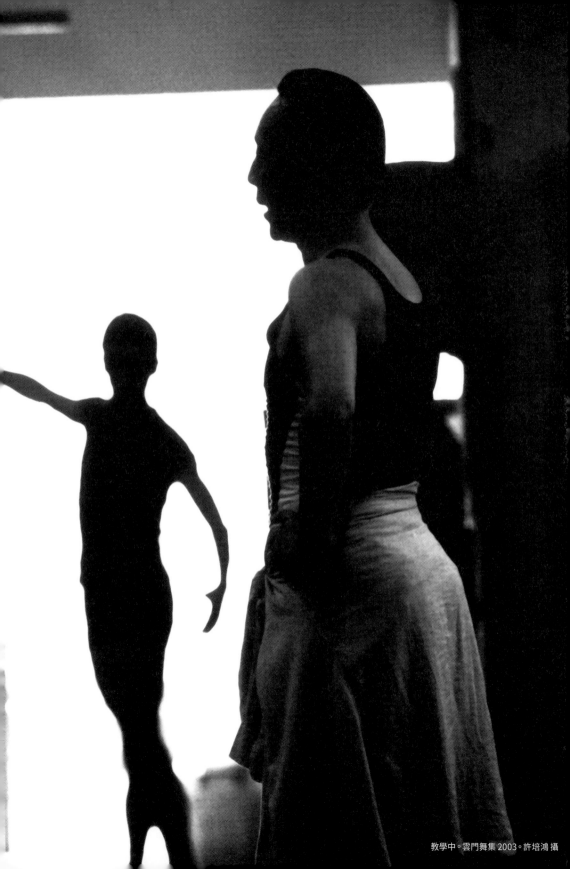
教學中。雲門舞集 2003。許培鴻 攝

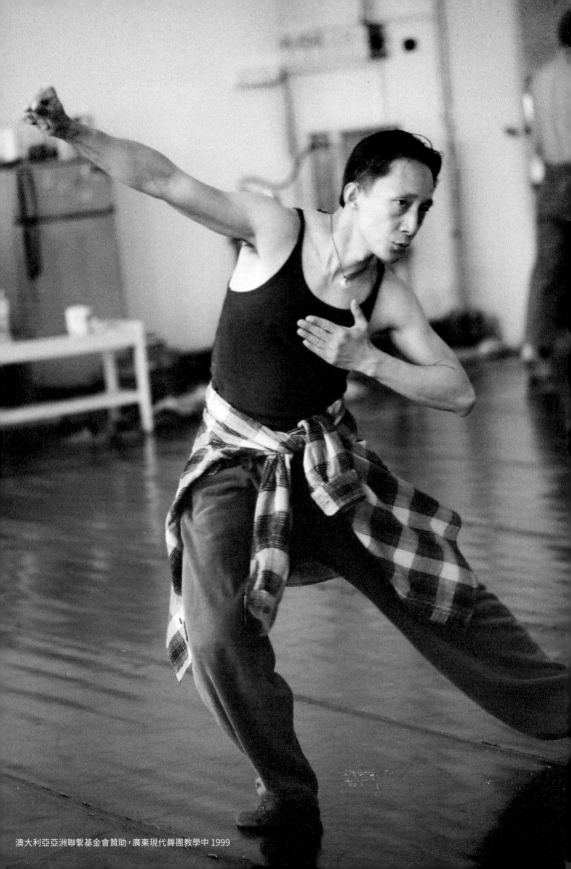

澳大利亞亞洲聯繫基金會贊助，廣東現代舞團教學中 1999

前言

　　舞臺表演、舞臺創作、攝影、書寫以及教學，是我生活的核心。而這所有的一切，皆成就於我動盪而漂泊的一生。

　　我出生柬埔寨，童年遭遇戰亂，少年孤身負笈中國，在完成大學歷史系學業之後移民澳洲，與歷經戰火、劫後逢生的家人團聚。二十五歲那年，在澳洲開始了現代舞的學習，二十七歲那年成為職業舞者，並開始了戲劇表演與人體攝影。三十七歲那年，不滿足於安逸，決定離開澳洲，回到華人社會發展，開啟了當代舞蹈教育與創作之路。

　　1996 年底，我移居臺北，開始任教於國立藝術學院（國立臺北藝術大學前身）舞蹈系。在臺北二十多年間，創作並復排了逾百個作品。

作品可分三大部分：

　　1‧國際藝術節委約創作

　　2‧職業舞團委約創作（包括本土與國際舞團）

　　3‧學制內的創作（包含國際院校與在職單位）

　　其中學制內的作品為數龐大，從 1997 年至 2021 年間，逾七十餘齣作品上演（含復排重建。詳見附錄「張曉雄創作年表：北藝大學制內創作」部分）。原因是我歷來都把教育的本職工作放在首位，並堅信只要方針、策略與要求到位，學制內的創作，既能幫助學生專業成長，也能讓年輕舞者的表演達到專業甚至國際水平。

　　《踐行者》分為七個章節。依次從回顧個人自戰亂、文革到澳洲習舞之歷程，以及藝術成長與回歸教學之路，進而闡述個人的教學理念、創作觀點、相關的執行策略與教學方針、個人的身體美學觀點，以及在教學實務操作時的具體執行方法。

　　本書選擇了個人在學制內創作之《無定向風 II》、《哀歌》、《春之祭》、《離騷》等四個不同類型與編制的作品為主體來書寫，並從個人的生命歷程出發，闡述及印證個人的藝術理念與教育理念之追求。

　　起心動念書寫在學院裡為學生所進行的創作，目的在於對自己在台灣近四分之一世紀的教學之檢視與爬梳，驗證自己的理念與實務的結果。這不免會涉及到個人的成長經歷、個人的觀點與風格養成。因此書寫之重點落在作為藝術教育者是如何踐行理念，並著墨於教學上

的具體執行。爬梳著過去二十多年間為學院所作的這些作品，深深體會到，在體制內，以教學為第一考量的創作，殊不易為。要在學生的專業成長需求、教育的前景規劃執行、與個人的創想自由抉擇之間，找到一個平衡點，並在時代潮流與各種干擾因素中堅守初衷與核心價值，這是需要極大的定力與決心的。

藉此也感謝我的學生們，他們讓我有了源源不斷的前進動力。尤其是我的舞者們與排練助理們，他們讓我的作品有了更為出色的突破與展現。也感謝北藝大，讓我在紛擾的世界裡，找到一方可埋首耕耘的樂土。

此書起筆於 2017 年夏天，某些篇幅來自我過往發表在網路平臺、展演文宣之創作手札、教學筆記與藝想隨筆。集腋成裘的四年間，幾易其稿。在此感謝這期間幫忙校對文字與核實資料的張婷婷、王元俐與老友吳素君。

曾有詩人說過：傷口，是陽光照見生命之處；磨難，將帶來光明與自由。這個，大抵是為什麼創作者總在歷史與現實的傷口中尋找黑暗之光的原因。藝術，不僅僅是生命激情的出口，也是人類終極之救贖。

作為身體實踐之藝術的舞蹈，需要以靈魂去驅使肉身丈量前去之路。而身為一個舞者，靈魂與肉身，是其最大財富，足以構成其完整世界。這也是身為舞者的一種幸福。

此書收錄的圖片，除了特別標明攝影家或舞團提供外，其他皆出自家族相冊，或張曉雄攝影作品。

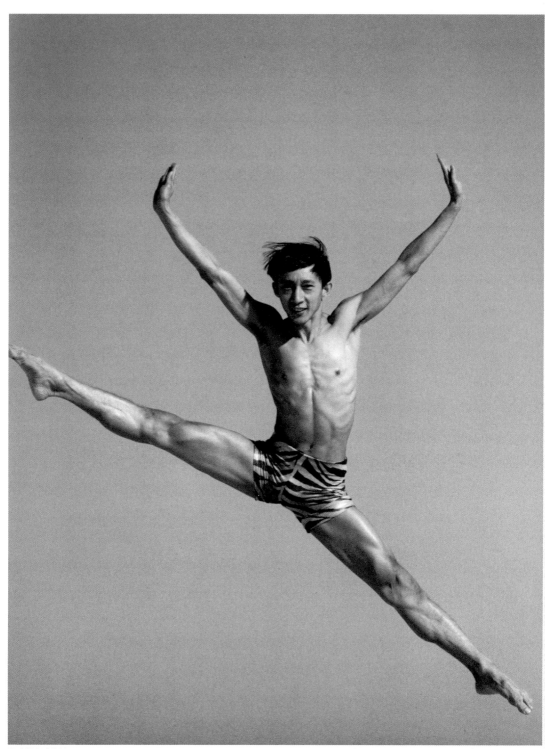

張曉雄舞臺生涯：ADT 1992

第一章 風雨獨行一甲子

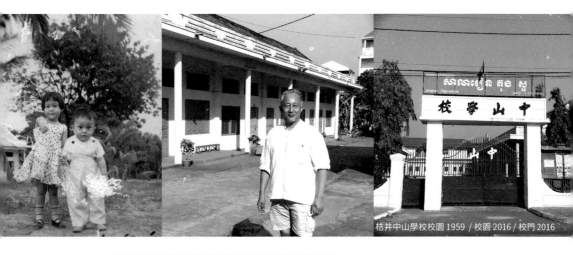

桔井中山學校校園 1959 / 校園 2016 / 校門 2016

第一章 風雨獨行一甲子

一‧當流浪不是一種選擇

　　思考需要孤獨,創作需要孤獨。尋找孤獨中的思考,是許多創作者的努力。於是便有了各種流浪計畫與踐行,以冀在日常生活環境中擺脫常規與束縛,創造心靈的寧靜與放空,這大抵是一種「小隱」的當代實踐。相較於這種短暫的自我放逐式的流浪之浪漫,我大半生不得已的流浪,是一種磨難,也是一種豐盛。

　　1958 年,我出生在柬埔寨東北省會桔井中山學校裡,父母都是這所有百年歷史的華人學校裡的教員。我是在教室裡出生的。母親在教學中突然陣痛,來不及送到醫院,是隔壁教室聞聲而至的教師幫忙,將我這性急的早產兒接到這世上的。

　我的父親，是世居南越的華僑。母親，則是出生在鼓浪嶼的臺南人。三十年代中，外公為了反抗日本人的統治，離開了臺南家園，到大陸參加抗日。在抗戰全面爆發後，外公帶著家人逃離戰火，來到了越南。在那個歷史時空，臺灣人被華僑視為日本僑民，因此外公在越南的茶庄被抗日情緒高漲的群眾一把火給燒了，這是一個非常弔詭的歷史結局。於是不久，外公便在鬱鬱寡歡中撒手人間，遺下妻兒羈留他鄉。外公的英年早逝（1909-1938），給外婆帶來無盡哀慟，在將稚齡的舅舅與襁褓中的母親拉拔到青少年時，外婆也離開了人間。

　成為孤兒的兄妹倆，在族人的幫助下，住在離西貢金融中心一河之隔的貧民窟，在那裡，母親遇到了反抗法國殖民統治的少年學生領袖——我的父親，並在生下大女兒之後，移居舉目無親的柬埔寨，

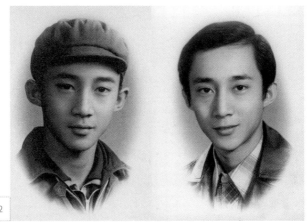

束埔寨 1971 / 杭州 1974 / 廣州 1982

二人皆從事教育工作。我和妹妹皆出生在束埔寨。在往後的十二年間，隨著父親教職的升遷，我們一家多番遷移。但不論搬到哪個城市，我們一直都以校園為家。我的童年時光，都在校園中度過。

1970 年 3 月 18 日，束埔寨發生政變，一時間，越南戰爭擴大成印度支那戰爭（臺灣稱中南半島戰爭）。政變後，華僑學校被封，父親離家出走，我們失去家園。在流離失所中，母親一度將我們三個孩子送到相對安全的西貢（今胡志明市），分別寄養在不同家庭。後因目睹孩子們遭受虐待，母親便決定將我送回大陸。那是 1971 年底，我將滿十三歲時。

我被安置在中國，獨自在杭州度過了少年時光，並在廣州完成了大學學業。整整十二年的光陰，是一段漫長而孤獨的歲月。在青春成長的歲月中遠離家園，並因戰火塗炭，與家人失去聯絡，這是一

示範武術白鶴劍。阿德萊得華會館 1983

種烙骨銘心的磨難。而生活在一個充滿意識形態鬥爭的時空裡，我必須學會沉默，並在沉默中消化青春的孤獨。直到越南戰爭結束、印度支那難民潮翻湧時，九死一生的家人才與我聯絡上。1981年，母親和妹妹在投奔怒海後被澳洲政府收容。1983年春，我移民澳洲與家人團聚。

在澳洲的歲月中，我開始了一段穩定而相對物質豐足的生活。在這一個完全陌生的國度與截然不同的文化裡，我開始思考人生的意義。我接受了舞蹈對我的選擇，以此做為我進入這個嶄新世界的方式與途徑。我以這種語言之外的思考與表達，來重新尋找生命的價值和意義。從1985年到1995年間，我成功達成自己在舞蹈事業上的追求，與此同時，也開始思考未來的意義。於是，1995年3月，我選擇了新的生活：離開舞臺，轉向教學與創作，並回到華文世界。

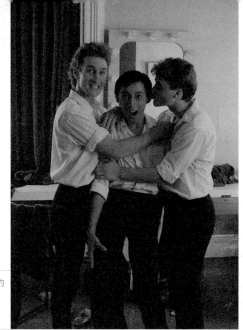

畢業公演後臺，獲悉我是全班第一個得到舞團的合約
同學皮特・薛迪（右）和保羅・瓊森（左）向我道賀。
阿德萊得表演藝術中心 1985

　　在香港與廣州，我迅速找到自己的定位，並在短短不到兩年間，創作了一批大型作品。在香港城市當代舞團授課期間，我遇到了來自臺北的國立藝術學院舞蹈系主任羅曼菲，在她盛情邀請之下，1996 年 12 月，我移居臺北，開始了我逾二十四年的教學生涯。也就在這二十多年間，我完整了我的當代技巧教學系統，並創作了近百個作品。

　　回望一甲子，歲月悠悠，川逝如斯。於我，漂泊人生，應是一種時代下的不得已，沒有太多的浪漫遐想，更不是一種選擇。但正因為這些人生磨練，讓我在獨善其身中，始終保有一種警覺：不虛度時光、不隨波逐流；不放棄對美好的追求，也不輕易讓機會溜走。因此，在這一甲子的歲月中，我所遭遇的種種，便成為我最大的精神財富，亦是取之不盡的創作源泉。

畢業論文撰寫中。暨南大學 1982

二‧當創作成為一種必要

因是一個不足月的早產兒，我帶有與生俱來的身體缺憾——骨骼發育不全、腹腔橫隔膜有漏洞。因此，從小不能做任何激烈運動。加上語遲，幾乎到了四歲多，才能開口說出完整的句子，父親一度認為我是個啞巴，因此才會給我取名志鳴。

因為身體缺憾，從小我就是個沉默寡言的孩子，每天都在沉默中觀察周遭事物，並在相對靜止間觀察感受事物的質地、色彩、光影的變化。許多年後，我才發現，這種觀察行為與方式，造就了我觀看世界的方法，並形成一種「視覺記憶」的能力與模式。

從小語言表達與溝通是我的障礙，於是，我學會用語言之外的方式，去探索未知的世界，去滿足強盛的好奇心。我常常溜出學校，到郊外和柬埔寨兒童玩耍，我不識柬語，他們不會華語，我們卻相

處得很好。他們會帶我到濕地去探險、捕捉鬥魚、捕捉大蟋蟀，並教我如何辨識蛇窟與鱔魚洞。我們用眼神交流，並以肢體動作溝通。這很像後來的肢體劇場／環境劇場。濕地的場景，後來也就編入了我的舞作《春之祭》裡（北藝大舞蹈學院 2008 初夏展演，世界首演）。

在那漫長的沉默寡言裡，我開始向父親的書架探索。我囫圇吞棗地翻閱父親書架上的《左傳春秋》與《史記》等古文書籍，以我僅有的詞彙量，在歷史掌故中漫遊。我翻查字典，串聯起一段段故事，這成了我童年時的最大樂趣。我尤喜其中的一些詩詞短句，看多幾遍，便能記下。憑著記憶，這些閱讀在日後對我人生起了很大的作用。

柬埔寨戰爭爆發時，我剛讀完國小。因學校被封，我們失去了家園，也失去了讀書機會。在經歷一段四處漂泊的日子後，為安全計，母親將我和姐姐帶到了越南西貢，交給祖母。因父親少年時參加抗

少年詩抄《惜別》書法——恩師陳志鋒

法運動而入獄，牽累了家庭，所以，儘管我身為長孫，我的到來，不受歡迎。進家門前，母親被逼為我更改名字。站在家門前，母親將她所有的期待都放在了命名上，我改名叫小雄。這個名字直到高中時，才在老師建議下改為曉雄。進了家門，姑姑冷冷地說：「你媽媽說你會唸詩，來，讀讀看。」我脫口一首唐人絕句：

千山鳥飛絕，萬徑人蹤滅；

孤舟蓑笠翁，獨釣寒江雪。

那年，我未滿十二歲。柳宗元的這首絕句，給童年的我留下絕美的畫面，至於其中的孤絕，則是多年之後才慢慢得到體會。而關於這絕句的意象與記憶，日後，也揉進了我的舞作中（2014 香港舞蹈團《如是》中《寒江》一節）。

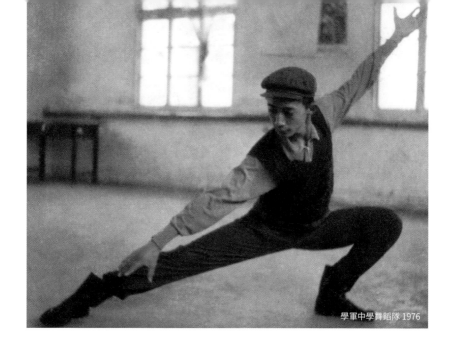

學軍中學舞蹈隊 1976

　　1972 年 2 月，母親將我送到杭州。經有關部門安排下，我被安置在全國重點中學學軍中學。母親安頓好我之後，便帶著因年幼而無法留在中國的妹妹回到了戰火紛飛的柬埔寨。往後幾年，她們將遭遇煉獄般的磨難，而我，在這美麗而陌生的城市裡，開始了漫長的少年孤寂生活。

　　1971 年 9 月 13 日，林彪墜機葬身外蒙古。在經歷了林彪事件後，文革狂潮迅速冷卻下來，中國開始努力恢復社會秩序，文革進入另一階段。「復課鬧革命」與「抓革命、促生產」，是恢復社會運作策略下的新的政治口號。全國學校恢復了正常上課，紅衛兵運動的熱潮，則以「知識青年上山下鄉運動」被轉移了。

　　我正是在這歷史時機被安排在杭州學軍中學就讀的，這所中學，正準備迎接美國總統理察・尼克松（Richard Nixon）的到訪。因

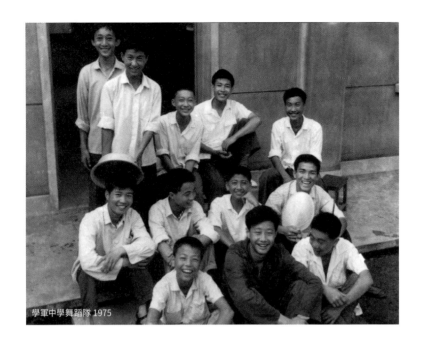

學軍中學舞蹈隊 1975

我來自柬埔寨，一進校，就被學校領導告誡「不能對革命外交政策有任何破壞行為」。尼克松最終沒來訪問學軍中學，而十三歲的我，已經知道如何在保持沉默中讓自己安全生存了。

在杭州的六年，正值青春期。身在他鄉，舉目無親，而家人們正身陷戰火之中生死未卜。離愁別緒，無時不刻襲來且揮之不去，幾乎每天，我都被一種心底莫名的節奏與韻律驅使著，並由此化成了短句，或一種被稱之為詩的東西。我用一些晦澀的詞彙，將不能見容於時代政治環境的感受深藏其中，宣洩紙上，為滿溢的鄉愁與無以排解的激情找到了出口。

於我，創作成了一種必要。創作，是一種能將我從孤寂的黑暗中拉拔而起、免於沉淪的力量。而我的創作起點，是在文學上。

1978 年，我考上了剛復辦的暨南大學歷史系。在四年的大學生活

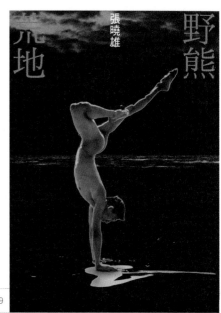

《野熊荒地》爾雅出版 2009

中，我將歷史學當作未來文學創作的奠基，文學創作是我努力堅持的目標。因此在修滿歷史專業的必修課後，大學最後兩年，我選修大量中文系的課程，並一度將比較文學當作畢業論文撰寫的方向。當年在暨南大學寫下的部分作品，三十年後收錄在爾雅出版社出版的《野熊荒地》一書裡。

　　創作之於我，是一種生命需要，我在創作上，找到生命的出口。

三・當執行不限單一手段

　　上大學歷史系時，因迷戀文學創作，我被視為是「沒有專業思想」的問題學生。適時，印支戰爭結束，大批華人被屠殺、被驅離。我的家人們九死一生，逃脫出人間煉獄，並輾轉到了香港，最終被澳洲政府收容。我因之陷入深層的思考，在研究東南亞華僑史的同時，

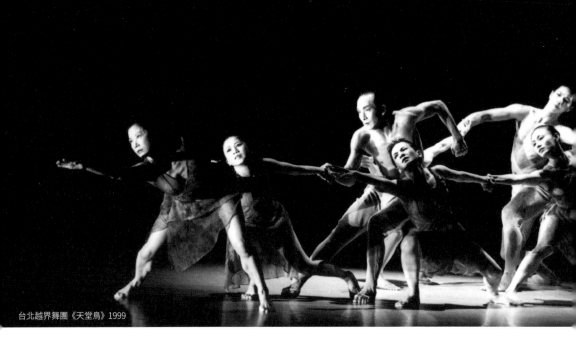
台北越界舞團《天堂鳥》1999

思考近代華人的歷史悲劇，開始以文學來描述家人的遭遇，並在日後，化作為舞臺上的意象。1999 年為台北越界舞團創作的第一個作品《天堂鳥》，即以家人在戰亂與逃亡中的際遇為主題。

　　歷史，給予我關於時代格局的思考；文字書寫，則給予我一個針對歷史與現實的思緒梳耙、邏輯推理、文字表述與結構性思考的能力。

　　在文字創作的同時，舞蹈開始進入我的生活。舞蹈這樣一種可以跳脫語言表達的形式，給予少年遊子的我另一個極佳的出口。在杭州學軍中學時期，我被選入舞蹈隊，在那裡，我找到了與同齡人單純而快樂的溝通方式與友情。我們每天早上自發地練習基本功，我被指派負責訓練舞者們，因此我必須努力瞭解與掌握訓練內容與要求，並在細節探究上下苦功。

　　進入大學後，因偶然機會，我再次被指派協助建立暨南大學復辦

《仙女與神鳥》1981
暨南大學舞蹈隊
編舞：張曉雄
舞者：楊粒粒、張曉雄等
廣東省大學生文藝匯演
優秀表演獎

後的舞蹈隊並擔任隊長。在學期間，率領舞蹈隊參加各種比賽與校內、校際的演出。這種語言之外的表達，很大程度上，平衡了我的內心世界的需求，也造就了我未來的舞臺之路，並在其中磨練了我日後的教學。

1983 年，我移民澳洲，與家人團聚。同年，開始教授中國舞。1984 年，入讀阿德萊得表藝中心，研習現代舞。1985 年底我考入了悉尼的另類舞團（The One Extra Company）。1987 年，考入了李‧華倫（Leigh Warren, 1952-）掌舵下的澳大利亞國家舞蹈劇場。出身澳洲皇家芭蕾、曾縱橫歐洲舞壇並獲得美國茱麗雅音樂學院文憑的李‧華倫，在執掌澳大利亞國家舞蹈劇場的六年間，除了建立其個人的當代肢體訓練體系與舞臺風格之外，不斷引進不同風格流派的國際編舞家及其作品，並鼓勵舞團新銳創作，造就一段澳洲舞

壇佳話，並經由其理念的傳播影響迄今。華倫從古典到當代的音樂素養及品味之獨特、寬廣與深厚，對我影響至深。

從 1985 至 1995 年，我在職業舞團工作的十年間，接觸到了現代主義、後現代解構主義、當代主義、舞蹈劇場等等不同形式風格的作品。在揮灑汗水、展現肢體的同時，我關注著舞蹈之於生命的意義。除卻肢體與形式的美感與獨特性，作品的主題，往往更能吸引我。

在澳洲成為一名專業舞者，因為舞蹈日復一日的訓練而變得強壯，並由此建立個人的事業與成就，這是我的家人們感到極為意外的事。於我，身體與自由的思想是我全部僅有，我以肉身和靈魂找到了立世的途徑與基點。

在澳洲舞團工作的前後十幾年間，我一直沒有停止對西方古典與當代藝術的觀察與思考，並嘗試個人的創作。攝影，便在這段時期

自畫像《天鵝》1994
南澳大利亞州立戲劇院

進入我的生活。我從古希臘羅馬神話故事以及相關的雕塑中獲得許多啟發與靈感，而最直接的回應方式，便是以我最熟悉的身體為媒介來進行創作。我沉浸在希臘羅馬神話中半神的遭遇與宿命之悲壯，並為他們勇於反抗宿命而鼓舞。另一方面，則著迷於通過光影的雕琢，將一具具肉身內在的精神性外化，透過鏡頭，將這些意象凝結在銀鹽相紙之上。

在這些創作過程中，透過鏡頭，我觀察到光影之下人體的每一組關節、每一縷肌肉與每一寸皮膚在細微的擰動中所展現的力量感。這對我回過頭來關照舞臺上的身體時，有一個全新的視角與體會。我執著於表現這種肉體的精神性，並力圖展現宿命下的反抗力道。這最終影響了我的舞臺創作，無論是身體美學、表現方式，還是舞臺構圖與光影的運用。

《詩禮傳家》1986
悉尼 The One Extra co.
編舞：曾啟泰
右起：約翰・諾博、史葛特・布雷
張曉雄、保羅・瓊森
照片由舞團提供

　　我利用工餘與週末時間不停地進行創作——利用排練室大量地拍攝，到暗房裡無休止地沖曬。舞蹈的訓練，讓我對身體的表現有更多的感受與更敏銳的直覺，同時，舞者的高度自律與抗壓性，讓我能持續在暗房裡通宵達旦地追求顯像的完美。這一時期，我拍攝了數以萬計的作品，並在 1990 至 1995 年間，舉辦了逾十次個人攝影展，獲得媒體評論的高度評價。

　　我的當代舞臺創作，是從戲劇開始。1991 年，我獲得了第一個機會。南澳大利亞州立戲劇院轄下的「喜鵲劇團」邀請我擔任年度製作《白紙花》動作設計。接到邀約，得知將與一群戲劇演員合作，來創作關於中國八九學運風雲的劇作，第一個反應是，我不會讓演員來跳舞。我希望在文本結構與細節中，找到人物命運的脈絡，進而建構一種貼近現實的身體語彙系統。我不是在編舞，而是在創作。

那一年，我三十三歲。這個起步對於大部分編舞家而言來得非常晚，但對我來說，卻是一個極高的起點。《白紙花》的首演大獲成功，我因此得到不少戲劇和電影的演出與創作機會，並從中獲得許多對我日後的舞蹈創作有極大助益的實踐經驗。從此，我在舞蹈創作與戲劇動作設計上，一發不可收拾。

　　對我而言，史觀，建構了思考格局；文字，提供了豐富意境；攝影，凝結並強化了意象；舞蹈，外化了內在想像。於是，我悠遊其間，俯仰自在。而創想之執行，也不再受限單一手段。

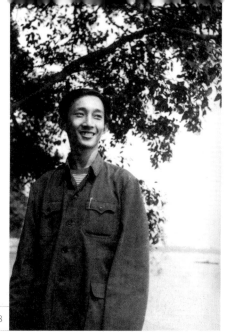

杭州學軍中學代課語文教師 1978

四 · 當校園成就另類回歸

除去戰亂與漂泊,以及舞者生涯,我的大半生,都在教室中度過。我人生的第一個教職,是中學語文老師兼班主任。那是 1977 年下半年,我將滿十九歲時。那一年,文革宣布結束,各學校的畢業生,還需面對上山下鄉。留在城內,是一種幸運。我被安置在校辦工廠的裝配車間裡,每天纏繞著步進電機(一種可以瞬間逆轉的小馬達)機芯的銅絲。我在無盡的纏繞中看不到自己的青春與未來。

一日,學校語文教研組組長盧瑞寶老師(中國特級教師,文革後曾任學軍中學校長)走入車間,對我說:「張曉雄,你要不要當老師?」「要!」我脫口而出。任何能將我從這困頓中拯救出來的,我都在所不惜。「那你明天開始吧。今晚好好備課。」盧老師說。

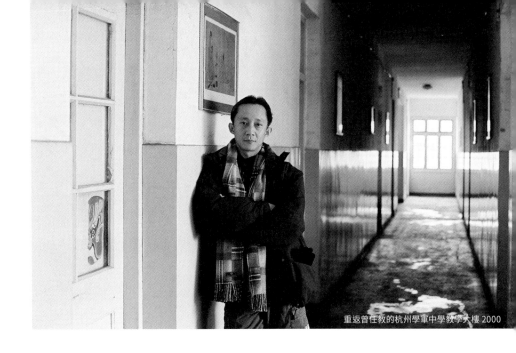

重返曾任教的杭州學軍中學教學大樓 2000

　　第二天，我硬著頭皮走進了中學二年級的教室，面對我同學的弟妹們，開始了我的教學生涯。我教的是語文，第一堂課的課文叫《鐵人王進喜》。文章講述的是東北大慶油田的模範工人的事蹟。1995年，我受邀到大慶藝術學校教授現代舞，那裡正是當年我所講授課文中石油工人王進喜事蹟的所在地，而藝校學生正在排練關於王進喜故事的舞劇，這也是一種歷史巧合。

　　1983 年，我移居澳洲南澳省首府阿德萊得。為了報答當地僑社曾對我的移民辦理出力，我開始在僑社教授華人中國舞，並由此獲得阿德萊得表藝中心舞蹈系與阿德萊得大學舞蹈系教授中國舞的邀約。就在我掙扎於異文化環境生存之時，曾距我千里之遙的舞蹈，向我伸出了月桂枝，於是我決定抓住這個機會，做最後一搏。我進入阿德萊得表演藝術中心進修，並在兩年後畢業時成為職業舞者，繼而在數年之後獲得媒體票選年度最佳男舞者的稱號。

香港演藝學院 1995

　　1991 年，我尚在舞團工作期間，阿德萊得表藝中心舞蹈系與阿德萊得大學舞蹈系，幾乎同時邀我為學生授課與編舞。我再次開啟了教學之路。這一次，是以現代舞老師的身分出現。阿德萊得大學舞蹈系在九十年代末終結，而我與阿德萊得表演藝術中心的淵源，則一直延續至今。

　　1993 年，結束澳大利亞國家舞蹈劇場（簡稱 ADT）的合約後，我獲得澳洲藝術理事會的贊助，計畫到中國西南作教學交流。我先到了香港，在城市當代舞團與香港演藝學院教課。當時城市當代舞團創始人兼藝術總監曹誠淵，提到新成立的廣東實驗現代舞團，引發我的極大關注。及後，在香港演藝學院授課時，舞蹈學院院長卡爾・華茲（Carl Wolz）將我引薦給到訪香港的北京舞蹈學院院長呂藝生。看完我的課後，呂院長發出了講學邀請。因此我決定更改原本西南行計

教學成果呈現後。北京舞蹈學院 1993.4

畫，接受曹誠淵和呂藝生的邀請，到廣東實驗現代舞團和北京舞蹈學院教學。

在這一南一北兩端，我目睹現代舞在中國的起步。在廣東實驗現代舞團，我遇到了一批非常傑出的舞者，傾囊相授的同時，我看到了現代舞在東方的可能。在北京舞蹈學院，我待了三個多月時間，幾乎教遍了各個科系，並在當年六月，參與了北京舞蹈學院第一屆現代舞編導班的招生。這個現代舞編導班的建立，標誌了現代舞正式進入中國舞蹈教育體制，這個背負眾望的第一屆畢業生，成了今日中國現代舞發展的中堅分子。1993 年的中國之旅，我看到了現代舞在中國極大的潛力，並促使我在兩年後做出了離開澳洲、回到華文世界教學與創作的決定。

1995 年，在完成澳洲廣播電影學院的故事短片《平林幽院》（導

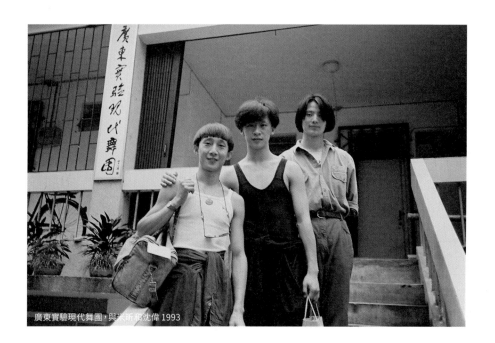
廣東實驗現代舞團，與米昕和沈偉 1993

演李俊）、結束坎培拉 Vis-á-Vis 舞團的墨爾本演出季後，我離開了
澳洲，前往香港，出任城市當代舞團當代舞導師，同時任教於香港
演藝學院與香港舞蹈團。每週的空檔，我都前往廣州，給廣東實驗
現代舞團授課。同年五月，我以美國當代作曲家約翰・亞當斯（John
Adams）的音樂為發想，為廣東實驗現代舞團創作的作品《風眼》
在廣州黃花崗劇院世界首演。這個長度四十分鐘的作品，開啟了我
與廣東現代舞團逾越四分之一世紀的緣分。

　　在那批傑出的舞者身上，我開始整理與建構符合東方舞者的當代
訓練體系。我希望能從西方 / 東方不同的流派、風格與舞種的泥潭
中跳脫，從原理性上來觀察思考身體的運作，將東西方兩種不同思
想體系下的身體觀，通過原理性的梳理與提純，回歸人的本質，讓
身體還原成為一種單純的表達工具與藝術載體，甚至藝術本身，以
此幫助舞者找到身體表現最大的自由度，讓「東方」不再是「傳統」

廣東實驗現代舞團 1995

的代名詞，並跳脫出西方殖民主義之文化觀點。

「藝術，在語言之前」，大抵便是這個意義。

在將工作重心轉移到亞洲之後，1996 年，於我，是收穫豐盛的一年。做為編舞者，我分別在阿德萊得藝術節、香港動藝舞團、香港舞蹈團、香港話劇團、澳洲荷夫曼藝術節創作了五大檔作品，這五個製作分別是：《末日的發掘》（阿德萊得表演藝術中心製作，阿德萊得藝術節委約創作）、《轉瞬即逝的歡樂》（香港動藝舞團，壽臣劇院）、《七月流火》（香港舞蹈團，香港大會堂音樂廳）、《杜十娘》（編舞，香港話劇院，香港大會堂戲劇廳）、《被遺忘的神祇》（阿德萊得表演藝術中心，節日中心劇場）。

當年，在阿德萊得藝術節上發表的《末日的發掘》和在澳洲荷夫曼藝術節上發表的《被遺忘的神祇》分別獲得《廣告人報》年度最

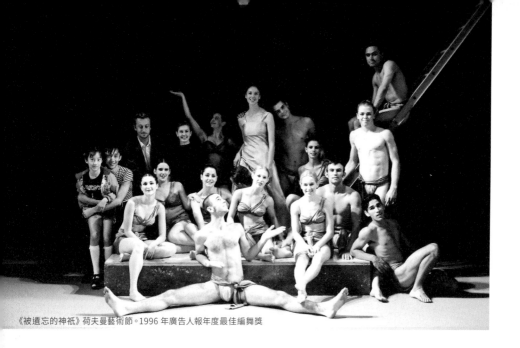

《被遺忘的神祇》荷夫曼藝術節。1996 年廣告人報年度最佳編舞獎

佳製作與最佳編舞獎。「張曉雄，舞者、編舞、攝影家，出類拔萃。」《廣告人報》如是評。這一年，我卸下南澳省文化部評審之職，開始擔任位在墨爾本的亞洲連繫基金會評審。

就在我專注建構東方當代訓練系統之時，我遇到了當時國立藝術學院（北藝大前身）舞蹈系主任羅曼菲。做為香港城市當代的客席藝術家，她到香港演出黎海寧的新作《女人心事》（1996）。在上了我的課後，曼菲熱情地邀請我到臺北來授課。「我們需要你這種流動的身體訓練！我在你的系統裡看到東方的當代。」她說。於是，1996年12月6日，我來到了臺北，開始任教於國立藝術學院與雲門舞集。

對我而言，臺北駐足，是對母親故鄉的一種回歸。而對出生在教室的我來說，杏壇執教，則是另一種回歸。在這個雙重回歸中，我的流浪生涯似乎有了個注腳，並由此展開了我生命的新篇章。

ADT《性生活與表徵物》1989 演出季

編舞：葛萊姆‧華森

右起：周安‧萊頓、張曉雄、凱特‧蕾瑱

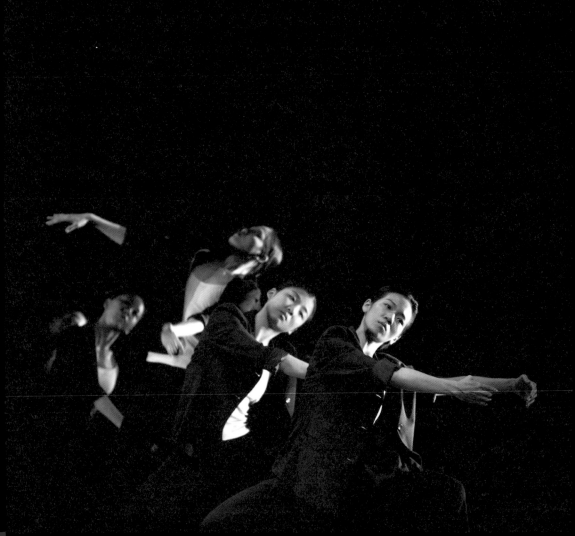

第二章 學制內之創作談

一‧關於創與作

二‧教學與實務

三‧觀念與策略

四‧羽化與振翼

《悲歌》2003，國立臺北藝術大學舞蹈學系初夏展演

編舞：張曉雄

舞者：余采芩、陳冠伶、王若眉、沈怡彣等

劉振祥 攝

第二章 學制內之創作談

一‧關於創與作

創作，是非常個人的事，不會有放諸四海而皆準的法則，更不會有可供複製與量產的公式或配方。

創，是想像發軔，是個人思想與觀點、個人歷練與修養、個人品味與審美的總合。

作，是一種執行能力，是必備的技藝，需要一種工匠精神。

舞蹈，是一種身體力行的藝術，執行者需要在經年的實踐累積中克服身體記憶與大腦記憶之間的落差，讓身體這一思想載體在特殊

場域當下執行思考過程或結果之物理性行為，成為表達／表現之工具，或藝術之本體。創作者需在各種汗牛充棟之風格流派技巧下，找到個人的語彙，並建構個人的身體系統，以使個人的發想、思考及想像，能有效地在他者身上（包括做為表演者的自己）成立及完成。原創性的身體語彙建構極其重要的，個人舞臺風格，起始於此。

　　身體的運作，有其一定的規律（或稱自然法則）；而創作技法，則無定律。別人的經驗，最好只在參考。創作的最大動力，在於對現存一切的質疑與對未知世界的探索。

　　舞蹈作為一種空間藝術，在轉瞬即逝間，會給觀者留下某些空間軌跡。這需要創作者與表演者具備空間的意識。舞蹈，作為一種個人表達，需要有一定的邏輯組織能力。不論是純肢體，還是敘事性、詩意性，都會需要一定的結構。

舞蹈創作與文學戲劇最大的不同，在於文本的必要性。舞蹈創作往往在某個靈感發想並進入執行之後，主題才會慢慢浮現。考驗著創作者的，通常是直覺之下，個人的生命體悟、思考觀點與執行力，更重要的，是身體的想像力。這種想像力，來自日復一日的觀察、身體實踐與體驗。「藝術在文字之前」，是對舞蹈的最好註解。當然，在當代舞壇各種跨域、越界的嘗試流行之下，這也不是絕對的。

作為創作者，需要生活的觀察與體驗、知識的吸收與拓展、跨域的涉獵與投入，也會更需要個人資訊／資料庫的建立，其大抵的步驟或模式是：蒐集、整理、分類、歸檔、反芻、消化、沉澱、轉化。這是靈感來源，以及直覺判斷的依據，同時也是創作者能夠洞察事物本質、擺脫情緒宣洩、以及提昇精神境界的必經之路。單純依靠直覺與本能，往往流於表淺，或易陷於觀點缺失和主題與結構上的

薄弱。作為創作，而非僅僅「編舞」，需要在想像發揮中做清晰個人的表述。作品，不會是情緒的宣洩。作品立意，通常體現創作者觀點之高度，與個人思考的深度。

作為一種表演形式——脫離了自然狀態的原發性／功能性之行為，舞蹈很早就以多媒體、跨域的形態出現。如：祭壇／舞臺／建築、節拍／歌詠／音樂／道具／服飾／裝置等等。隨時代演進、科技的更新，各種方式與手段都會被汰換或增補，而身體，依舊是舞蹈藝術之主體。

舞蹈創作中，多重手段的用與不用，是選擇問題。用好用壞，是能力問題。身體存在與否，是舞蹈根本問題。作品能否擁有靈性，是個人感悟的問題。舞蹈能否有思想的承載，則是高度與格局的問題。

創作之於我，是一種需求，同時，也不限於某一種特定形式。在舞蹈創作中，文字，提供了豐富的意境；攝影，凝結並強化了意象；

男子暑訓課 1999.8

舞蹈，外化了內在的想像。這得益於生活。生命的歷程給了我豐富的真實體驗與充沛的執行動力，讓我從遊子、工人、語文教師、歷史系學生、澳洲農場工人、花匠、舞蹈教師再到職業舞者、攝影師、編舞，在不同階段的經驗中有不同的歷練，並讓我浸淫在文學、攝影、舞蹈、戲劇、電影等不同領域裡的專業實務中不斷前行。

二‧教學與實務

當初抵達臺北並開始教課，我主要的工作是教授我的當代舞蹈技巧系統。當時還在國立藝術學院時期，大學五年制的架構之下，我教授高年級表演主修課程與畢業班的表演技法課程。1998 年開始創立七年一貫制，我在暑假給新入學的一貫制與舊制的學生上男子課，以冀男子們能在開學後趕上女同學的進度。

《被遺忘的神祇》1998
阿德萊得皇后劇院
大衛・華森 攝

　　及後，我在延續大學部的教學之外，開始給一貫制先修班的學生
上基礎課程，與此同時，根據臺灣整體舞蹈教育現狀上的需要，我
率先開設了當代雙人技巧與當代男子課程。這對臺灣日後當代舞蹈
發展有一定的推動作用。尤其是將歐洲體系的當代雙人技巧之引入，
以及針對亞洲男性舞者骨骼肌肉發育的特徵，在訓練架構與內容上
的課程設計。

　　千禧年後，我的教學延及研究所，陸續在研究所開設了相關表演
與研究的課程，諸如：當代技巧、表演形式與風格、創作形式與風
格、當代舞蹈教學專題、名作研習、舞蹈表演、議題討論、研究指
導等等。我教學的跨度從先修直抵研究所，這是一個相當大的挑戰。
身為教育者，責無旁貸。

　　做為頂尖表演藝術教育，表演與創作之實務，是能讓學生從課堂

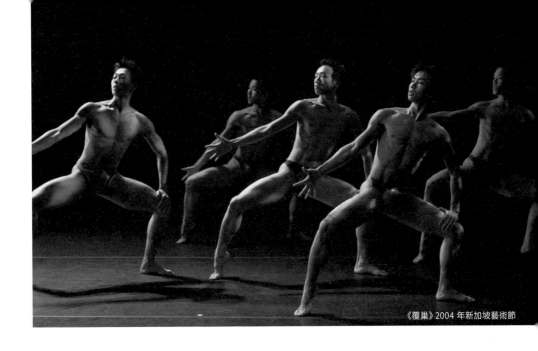

《覆巢》2004 年新加坡藝術節

走向舞臺，並蛻變羽化成為表演者的重要一環。這需要實務教師不僅在學制中持續為學生創作，也需要持續活躍於專業舞臺，持續在創作與表演實務上自我成長、自我突破。學以致用、永續學習，這是每一位藝術教育工作者應當不斷努力的目標，也是不斷自我提昇的不二法門。唯有如此，才能不使自己停留在過往的經驗上。不斷更新觀念與自我體驗，並將新的體驗與成果反饋到教學上來，以使自己在當代舞臺藝術飛速發展中，乘風而上，引領學生緊扣時代脈絡，勇當前驅者。

在實務堅持上，北藝大的教師們為臺灣舞蹈教育起了典範作用，並立下了舞蹈學科上的標竿。北藝大舞蹈學院先後出現了六位國家文藝獎得主（林懷民、平珩、羅曼菲、許芳宜、何曉玫、古名伸），兩位吳三連文藝獎得主（古名伸、羅曼菲），以及三位台新獎得主（鄭

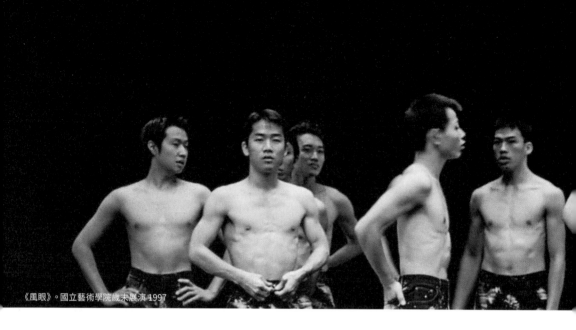

《風眼》。國立藝術學院歲末展演 1997

宗龍、布拉瑞揚、何曉玫)。這是一個了不起的成就。

　　而近年閃耀於國際舞壇的北藝大舞蹈學系所培養的眾多的畢業生，更印證了教學上的理念與成果。

　　因此，在臺北逾二十四年的歲月裡，教學之外的創作與表演，一直是我不斷努力進行的實踐。除了持續參加不同領域的表演，包括戲劇、舞蹈與電影，我先後創作並重建了一百多部作品。這龐大的作品量中，學制內的創作（包含國際院校與在職單位）占最大的比重。這些作品涵蓋先修結業呈現、年度展演、國際交流、研究生畢製、研究所課程呈現等等。

　　第一次為學制編舞，是在 1997 年的歲末展演。我為學生復排了1995 年為廣東實驗現代舞團創作的《風眼》的第一樂章。記得當年前來甄試的舞者塞爆了教室，我被學生的熱情與渴望所震撼。最後，

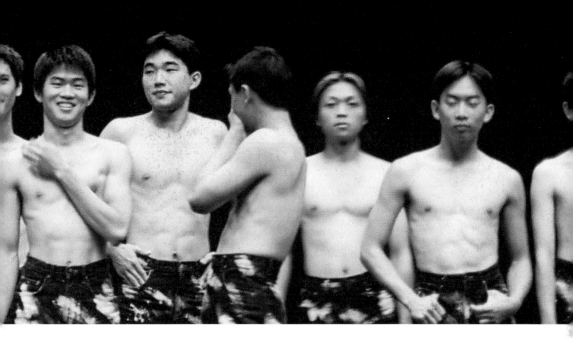

我選用了四十名舞者，來回應學生的渴求。這讓我在排練與創作上增加了難度與負擔，也因為編制幾倍於原有舞作，從結構、主要舞段和各種編制編排，我幾乎重編了這支舞碼。

因當年曼菲一句話：「曉雄，我們盡量用多些舞者吧，他們需要舞臺磨練。」讓我深刻意識到，在編舞者與教師之間的平衡中，我必須向學生的學習成長傾斜，這是教師的天職。但做為創作者，我可以在教學任務中不放棄創作基本原則與追求，讓學制中的創作達到一個專業舞團的水平嗎？我的澳洲經驗給了我一個明確的答案。我應該可以借鑑我的澳洲經驗，並為臺灣學生開創更大的可能。由此，我展開了近四分之一世紀的教學創作實踐，並依據學生實際情況，逐漸地調整自己在教學／創作的方針與策略，將教育理念與創作原則貫徹到學制實務教學中。

《鏽蝕之牆》紐約國際舞蹈節 2010
舞者：李珏諾、鄭皓

三・觀念與策略

　　表演藝術的核心價值在於創作與表演上的實務。包含了身體力行的實踐、勇於革新的探索、嚴謹專業的執行。專業實務的操作執行，是培養頂尖藝術專業人才不可或缺的重要一環。

　　在北藝大舞蹈學系的學制中，展演實務，無疑是至關重要的。舞蹈系一年兩度的年度展（初夏與歲末），不僅僅是實務教學的重點，也是讓學生成長蛻變的試煉場域。在展演的平臺上，學生不斷地驗證課堂上所習得的經驗與知識，並逐漸羽化為專業的表演／創作者，或是將這些學習過程中的正向經驗，帶入到他們未來的個人領域，包括教學與藝術行政等。

　　相較於北藝大學制內的製作，澳洲幾個重要的藝術學院舞蹈系，

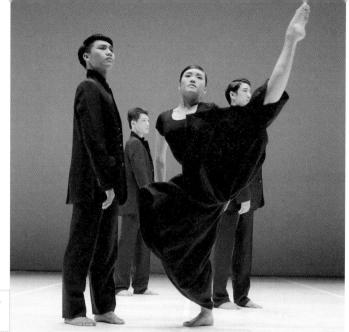

《拉赫瑪尼諾夫隨想‧墓誌銘》
2014。舞者：鄭伊涵等

每年都有三個學期，學期的製作集中在八到十週內完成。編舞者可
以與學生較集中密集地工作，每週約有十五至二十小時工作時間。

　　北藝大舞蹈學系的年度展演的製作週期，則分散在十四、十五週
之間，每支舞作，每週工作兩到三次，平均每次三小時，大約每週
六至九小時。這種間斷式的創作週期，對創作者是很不利的，尤其
在新作的排練上。編舞的過程，必須在排練室裡與舞者實際地進行。
這種當下的操作執行，是無法以其他途徑取代的。創作思路常常被
迫中斷，這對編舞者無疑是一大挑戰。

　　剛到臺北時，我對這種工作方式極不適應，因為你無法每天跟舞
者工作。剛培養起的靈感，常被硬生生截斷，只能留待數天後再設
法將思緒續上。這種斷斷續續的工作模式下，學生也常需要在每次
排練前重新溫習，讓身體／肌肉恢復記憶。基於肌肉記憶與大腦記

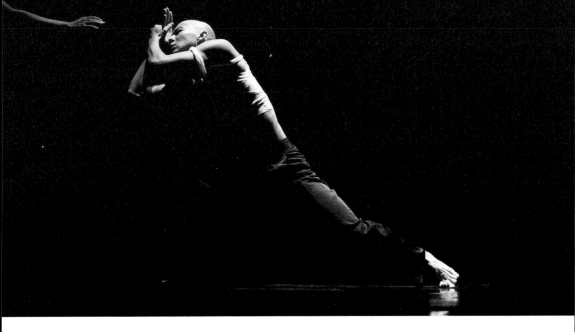

憶的落差，這種進兩步、退一步的工作方式，無論對舞者還是創作者而言，都是一種不小的考驗。

參考北藝大舞蹈學系完整的教育架構，以及各種學／術科均衡發展、多元並進的課程架構設置特點，我決定調整自己的工作方式，開始研究並執行一種以教學為核心目的之創作教學實務策略。我的策略，大抵可分為幾項：

1. 以教學目的出發，在關照到學生學習權益之下，讓學生在創作執行中獲得最大的學習機會、收穫與成長。

2. 以大結構作品來發揮學制優勢。盡量使用大結構的篇幅，去容納最多的學生，並利用大結構的空間，設置不同的小結構與不同編制，讓不同特質、不同能力、不同需求的學生，能在不同的結構與編制中得到最大的發揮。大結構的篇幅，對學生結構性思維的建立、對

重大議題的認知與對音樂的理解有很大幫助。某種程度上，學院大結構的舞作能達成一般大舞團都難以達成的舞臺格局。

近三十年來，受國際經濟發展影響，各國現/當代舞團的編制都在縮小，大編制的舞作杳得一見。而北藝大舞蹈系學制內的製作，以男女均衡、能力均衡、水平拔尖、陣容龐大上的絕對優勢，讓國際舞壇為之驚豔。如 2003 年國家劇院上演的《胡桃鉗 MIT・夢幻蝴蝶谷》、2006 年香港國際學院舞蹈節的《浮生》、2012 年臺北國際舞蹈節的《春之祭》、2014 年吉隆坡國際舞蹈節的《拉赫馬尼諾夫隨想・墓誌銘》等便是很好的例子。

3. 課堂與排練室的連結。在術科教學中，以原理性的教學，強化學生的邏輯思維能力，包括：動力的分化與連結、單一與複合動力的轉換或互為作用、動作運行的空間定位與軌跡、速度與重量變化的

影響、動力軌跡的打破與突變、重心的平衡與失衡，等等。身體運用的原理性教學有助於學生培養自主的身體意識，強化其自主的身體執行力，並能運用於身體的創意發想，進而回饋到創作中的身體語彙開發與技巧執行上。

4. 建立團隊契約精神。工作中善用學長學姐制，讓學長姐主動幫助學弟妹成長，同時鼓勵學弟妹在遇到困難時主動求助。這是一種美好的良性互動，通過互動，學弟妹能儘快掌握要求，學長姐也通過傳授，更清晰作品的技法、主題與質地要求。

合理的良性競爭是必要的，通過這種互助，既培養起一種團隊契約精神、在互相激勵中共同成長，也因學生的主動參與性提高，很大程度上保障了工作效益與進程。這種正向經驗，近年蔚然成為風氣，並提昇了學生的學習意願與表現能力。

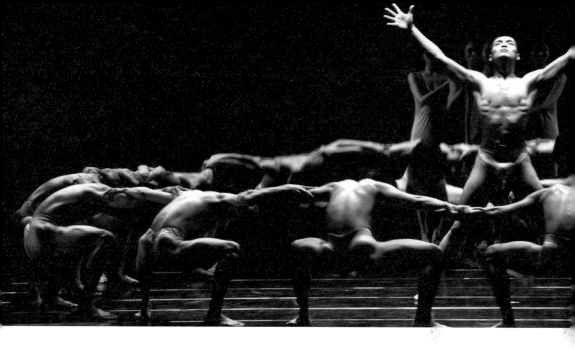

5. 梯隊的運作。因北藝大的年度展演傳統是打破年級的,以使有潛質的低年級學生得到拔擢,跟優秀的學長姐一起工作。這個制度對刺激學生的學習動機有正向意義,關鍵在具體的執行上如何去讓這個制度發揮最大作用。我通常在排作品時,盡量設置二到三個卡司,每個卡司都由不同年級的學生組合,形成一種梯次狀態,以帶、幫、學的方式來讓學生產生良性互動。另一個重點是,讓學生在作品排練中有機會嘗試不同的角色,強化學生的學習量,刺激學生的求知慾,進而幫助學生專業成長。

6. 針對性的創作。在先修結業呈現、年度展演、研究所畢製中,針對性地採取三種不同的側重點來創作,以回應不同年齡層的學生的需求,分為以下三點:

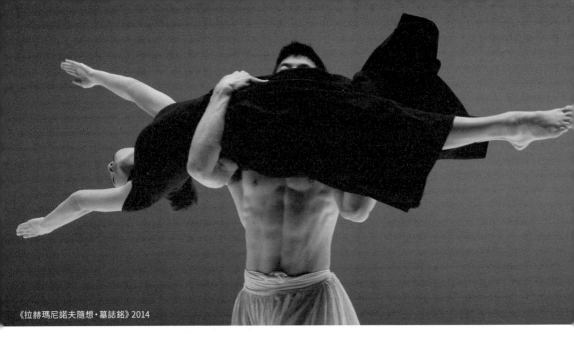

《拉赫瑪尼諾夫隨想・墓誌銘》2014

- 在先修的結業演出：

 以班級為單位，採取一種「練習曲」的模式排舞，強調基礎能力的發揮，包括基礎技巧、基礎雙人、基礎結構與編制。

- 在大學部年度展演：

 強調學生的綜合運用能力，包括身體想像、技巧運用、性格展現、主題理解、音樂與角色詮釋與專業態度等等。

- 表創研究所的畢業製作：

 強調主題駕馭、結構詮釋與質性表演。

7. 核心技巧的綜合運用。舞作的編排，將各種核心技巧與舞臺隊形、編排手段運用到作品中來，如獨舞、雙人技巧、三人／四人托舉、群舞中的各種手法編排技巧等等，同時打破各種風格疆界，讓學生主動將各種流派技巧的核心作轉化使用。如葛蘭姆技巧的中段核心

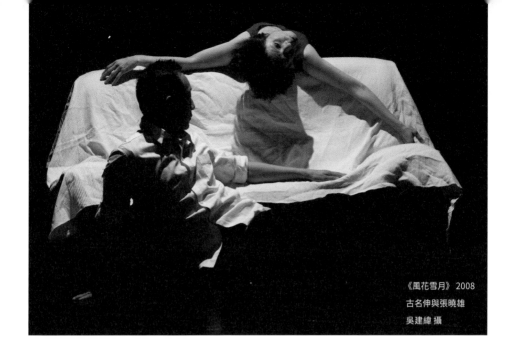

《風花雪月》 2008
古名伸與張曉雄
吳建緯 攝

爆發、芭蕾的延展與跳躍、李蒙技巧的反彈作用、接觸即興的對抗平衡和訊息感應與回應、釋放技巧的武術原理與瞬間進擊、舞蹈劇場的內在動機、結構主義的邏輯性、解構主義的理性分析、當代技巧的動力流轉與空間全方位運用等等。這個目的，是在於讓學生將不同課堂所學，藉由創作 / 作品，主動融會貫通。將身體不同經驗轉化成作品 / 舞臺發揮的能量，是非常重要的。

當各種風格流派組成一種知識體系而非僅僅是單一風格表演方式，學生未來的可能性是無窮的。學習，不僅是繼承，更重要的在於轉化和發展。

8. 創作者的身體力行。在教學與排練中，教師身體力行的示範很重要。對學生而言，這是直觀經驗的獲得。教師平日的累積，以及持續的舞臺磨練，對於自我的觀念更新與專業實務成長，是十分重要的。

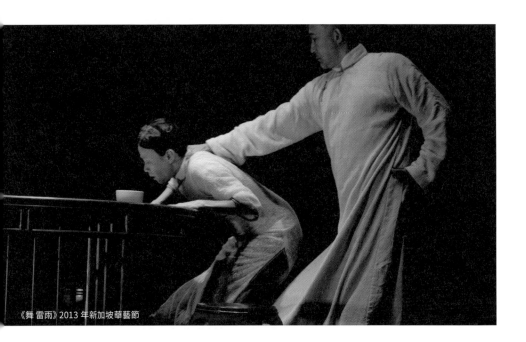

《舞 雷雨》2013 年新加坡華藝節

　　姑且不論創作是創作者的基本權益與天賦自由，對實務的教師而言，這是不與時代脫節的唯一途徑，也是個人經驗反饋教學的不二法門。這也是北藝大舞蹈系自創建以來的優良傳統，且因此造就北藝大舞蹈系斐然的教育成就之根本原因。

　　因此，直至目前，除了學校的教學，我仍持續與專業舞團合作登臺演出或創作。以近十年為例，2008 年，主演莎士比亞的妹妹們的劇團的《給普拉斯》，一人分飾桂冠詩人丈夫修斯、父親、心理醫生；同年，與北藝大同事老友古名伸合作，演出全即興的《風花雪月》，並在舞臺上度過五十歲生日；2009 年在電影《我，十九歲》中擔任編舞並參與演出；2012 年，受邀參加香港新視野藝術節，創作並演出《離騷》；2013 年，受邀參加新加坡華藝節，演出鄧樹榮、邢亮、梅卓燕的《舞 雷雨》。2013 年，在睽違澳洲舞臺二十年之後，受邀參加澳洲阿德萊得澳亞藝術節，演出由李·華倫（Leigh Warren）

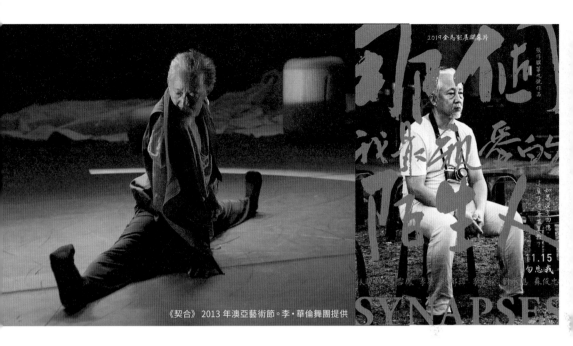

《契合》2013 年澳亞藝術節。李・華倫舞團提供

根據我個人自傳而創作的舞作《契合》；2015 年，受邀參加北京國
家大劇院中國舞蹈十二天，創作並演出了《古城》；2018 年，花甲
之年在張作驥導演第九號作品《那個我最親愛的陌生人》中擔任男
主角、飾演失智老人；同一時期，在國家劇院實驗劇場登臺演出易
製作的《解穢酒》。這些經驗的更新與累積，給了我不斷自我突破的
動力。

四・羽化與振翼

經近四分之一個世紀的實踐證明，上述的經驗無疑是有效且成功
的。既讓學生在學制中的實務練習裡獲得足夠的專業訓練，並在過
程中獲得正向的學習成長。同時，也由於一貫制課程的多元與開放
性，讓各種不同類型的表演者之成長成為可能，從而讓學生在學制

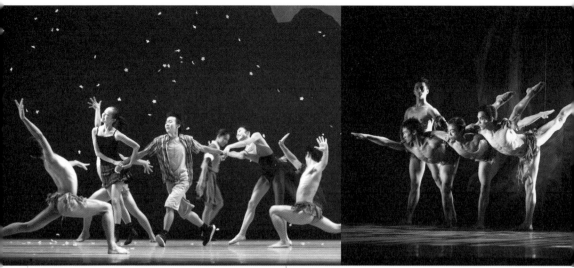

《夢幻蝴蝶谷》2003。三姐弟：劉奕伶、吳建緯、簡珮如。劉振祥 攝　│　《夢幻蝴蝶谷》2003。樹精們：張翊生、張逸軍、侯當立、駱思維。劉振祥 攝

內的製作中表現亮麗，湧現一批在國際舞壇閃亮的舞者。

　　以 2003 年在國家劇院公演的《夢幻蝴蝶谷》為例，由於執行貫徹了這一理念與策略，最終讓全系九十九位學生悉數登上國家劇院大舞臺，並以三組主要角色的安排，讓一群有極有天分的學生得到很好的舞臺磨練。日後，這些舞者的專業成就，印證了這一理念。如：

姐姐的飾演者：　　劉奕伶（美國比提瓊斯舞團主要舞者）

妹妹的飾演者：　　簡珮如（瑪莎・葛蘭姆舞團首席，義大利國際大獎得主）

　　　　　　　　　葉名樺（獨立編舞家）

弟弟的飾演者：　　吳建緯（前法國卡菲舞團舞者、野草舞蹈聚落總監）

蝴蝶王子飾演者：　侯當立（雲門資深舞者）

精靈王飾演者：　　黃　翊（國際知名編舞家）

　　　　　　　　　駱思維（前雲門舞集 2 主要舞者）

　　　　　　　　　袁尚仁（旅歐舞者）

　　　　　　　　第二章 學制內之創作談

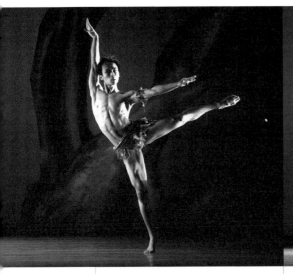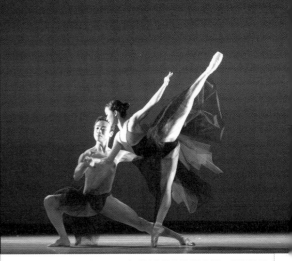

《夢幻蝴蝶谷》2003。精靈王：黃翊。劉振祥 攝　　《夢幻蝴蝶谷》2003。蝴蝶王子（侯當立）與妹妹（葉名樺）。劉振祥 攝

森林使者飾演者：　張逸軍（太陽馬戲團前團員）

母親的飾演者：　　王元俐（前雲門舞者、北藝大舞蹈系教師）

　　　　　　　　　侯怡伶（雲門舞集 2 資深舞者）

父親的飾演者：　　洪康捷（臺北皇家芭蕾創辦人）

　　　　　　　　　曾鼎凱（編舞家、教育工作者）

森林三女王飾演者：林怡棻（北藝大舞蹈系教師）

　　　　　　　　　柯宛均（雲門首席舞者）

　　　　　　　　　廖筱婷（旅德知名舞者）

精靈們飾演者：　　余彥芳（獨立編舞家、教師）

　　　　　　　　　羅瑋君（前阿喀朗、侯非胥・謝克特舞團舞者）

　　　　　　　　　張藍勻（前香港城市當代舞者）

　　　　　　　　　巴　魯（蒂摩爾古薪舞團創辦人）

粉蝶兒飾演者：　　劉方怡（旅德舞者）

《夢幻蝴蝶谷》2003。雷雨中的精靈們:全體男子。 劉振祥 攝

　　當然,編制的龐大與多卡司的執行,勢必倍數增加難度、工作量
與體力消耗,但憑著理念的追求與策略的執行,總是能讓工作進程
順暢,讓學生受益、並交出滿意的成績。這是非常值得的付出,也
是一種責任。同時也可以看到,在創作與教學之間,不存在絕對矛
盾。一旦釐清了目的性,採取相應的方針與策略,就可將優勢最大
發揮,讓學制內的創作大有可為,讓學生經由課堂到舞臺的磨練羽
化成蝶,翩躚飛舞於國際舞壇。

第二章 學制內之創作談

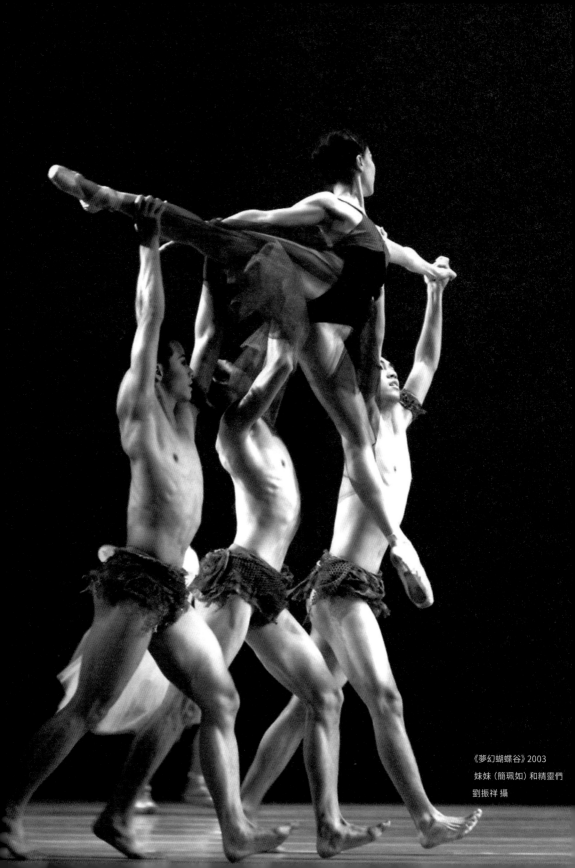

《夢幻蝴蝶谷》2003
妹妹（簡珮如）和精靈們
劉振祥 攝

第三章 思考性之身體觀

鷺鷥草原上的精靈 2012

舞者：吳承恩

第三章 思考性之身體觀

一・載體工具與道場

身體是生命的載體，也是思想的載體。作為以此載體為創作的主體，並衍生所有形式與風格的舞蹈藝術，對身體的研究與使用，不僅需要不間斷的身體力行之執行與體驗，更緊扣著身體的宿主自身的生命歷程不斷地成長與演變。身體的經驗無法計量，正如思想的成長無法計量。

身體規律與生命週期限制了宿主對身體的使用方式與期限，而想像的無垠，卻又讓宿主在不斷找尋突破侷限的進程中獲得無限的可

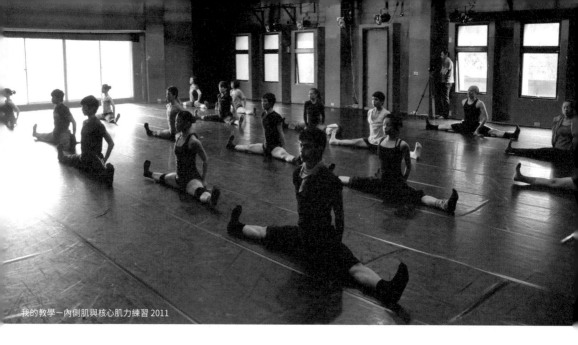

我的教學─內側肌與核心肌力練習 2011

能。因此對舞者而言，終其一生的實踐，就是一部以身體丈量生命
與世界的歷史。是故，身體也是舞者的終極道場。

　　舞者的身體，亦可以成為藝術品。藝術品的身體，也會隨時間改
變。歲月在肉身鐫下的時間刻度，揭櫫人生四季風景的迥異。舞者
除去真情的傳遞、技巧的展現，他／她們身體的每一組關節、每一
個部位、每一寸肌肉，甚至於每一個呼吸，在在使身體這一生命的
載體，成為一種直接可視的抒情形象或抽象符號。這些轉瞬即逝的
身體執行，包含著漫長的生命時間積澱和豐富的內涵與外延。

　　早年在澳大利亞國家舞蹈劇場工作時，便因深深著迷那些舞蹈的
身體而開始了黑白人體攝影，並舉辦了十多次個人作品展。無論是
自然光源下的排練室，還是在聚光燈下的舞臺，舞者經年練就的身
體，宛如流動的雕塑般令人動容。

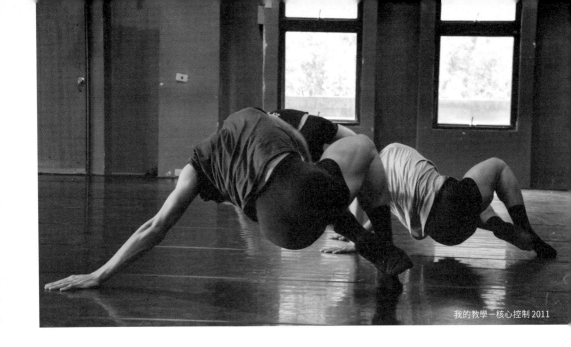

我的教學—核心控制 2011

對我而言，似乎沒有什麼東西可以比一具血肉之軀更具有如此的
真實性與震撼力了。一切人類的思想、語言、行為、情感統統都包
容在這赤裸的身體中，一切人類過往的經驗，包括了追求、渴念、
磨難、歡愉、和諧與力量等等，亦經由這些生命載體得以更為本質
的展現。

於是，攝影讓我得以從另一個角度看待身體，進而影響了我舞蹈
的視覺美學觀。如何透過對不同的個體去進行合理開發、強化這種
表現力與美學觀，成了我持續關注的焦點。

二·實務經驗之反饋

我在澳洲職業舞者生涯中的十二年間（包括在學與教學：1983-
1995），接觸到的風格流派技巧包括了：古典芭蕾、當代芭蕾、瑪

我的教學─素質訓練 2010

莎‧葛蘭姆技巧、韓福瑞技巧、康寧漢技巧、李蒙技巧、崔莎‧布朗後現代技巧、爵士、釋放技巧、接觸即興、李‧華倫當代技巧、亞歷山大技巧、肢體劇場等。甚至因舞團演出的需要，還學習中國武功身段、中國民間舞、武術、峇里島傳統舞、日本傳統舞、東歐民間舞與舞臺劇聲樂演唱、戲劇表演等等。

　　表演者的最高境界，應該是能放下表象的本我，塑造不同角色。做自己、或做自己所擅長的，是不足以成為一個好的表演者的。

　　在澳大利亞國家舞蹈劇場六年間，常需要在一個演出季中，演出三至六個風格流派截然不同的作品。因此，在排練過程中，面對不同的身體系統要求，需要具備不斷調整自己身體使用方式與習性之能力，打破慣性思維，讓身體反應能快速切換到對的頻道。這是一個當代職業舞者的基本素質要求。任何故步自封或偏好固執，都會給自己帶來工作上的麻煩與表演上的侷限。身為職業舞者，你必須

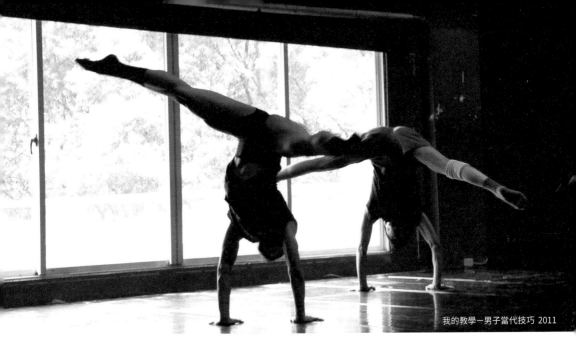

時刻準備好自己，以面對各種挑戰。

　　舞臺實務經驗告訴我，對當代的舞者而言，任何一種單一的風格流派技巧，都不足以解決身體訓練上的所有需求，更無法滿足舞者在不同作品中的能力表現需要。因時代的變化速度超出人們想像，各種現／當代技巧的風格流派汗牛充棟，如何找到一種訓練方式，能在強調內觀身體的同時，以原理性的思考與操作，來橫向貫穿各種身體運用方式，讓身體得到最大的開發，以及具備轉化各種不同技巧能力與各種身體系統的思維與執行力，顯得十分重要。

　　這樣的思考，貫穿著我早年的職業舞者生涯，並在我工作重心轉向國際創作與教學時，朝向建構一種原理性技巧概念系統而努力。在我重心轉向創作與教學時，除了堅持課堂上的親自示範，亦堅持不斷重回舞臺，去尋找真實的舞臺感，並通過不斷的身體叩問，來驗證自己的探索與思考。這是超越自我、反饋實務教育的不二法門。

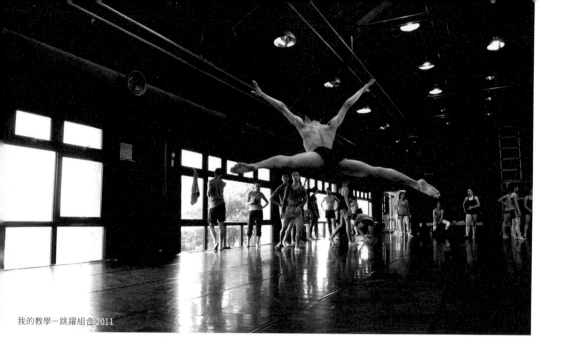

我的教學—跳躍組合 2011

三·原理性訓練著手

　　創作者在進行創作時，給予合作的舞者在概念方向引導與訊息傳遞非常重要。這是舞者在身體執行時的重要依據。將訊息／概念／想像，轉換成身體的具體執行，是舞蹈藝術畢竟之路。作為編舞者，信息傳遞與確實引導，是一門非常重要的功課。能快速轉化訊息並在具體執行中找到再創作的空間，則是一名職業舞者建立個人功業的重要技能。「千里之行，始於足底」，用以形容舞蹈創作與表演，再恰當不過了。

　　做為編舞者，正如文學創作一樣，需要具備個人的身體／語言系統，以及原創性語彙與個人風格。但在訓練中，如何讓舞者成為更有效的自我執行者，甚至是創作的主動參與者，那就需要在訓練的體系建構與執行上，將身體使用的原理性與邏輯性放在顯要的位置。

　　　　　　　　　第三章 思考性之身體觀

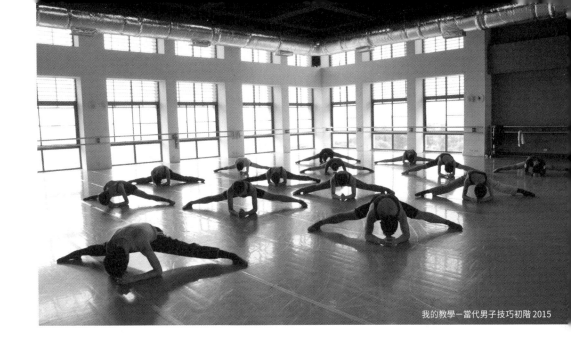

我的教學－當代男子技巧初階 2015

這是一種理性的身體思考，並不與感性為對立。我希望在訓練中將風格化降到最低，以使舞者能在訓練中清晰瞭解身體的各種動力的支配使用與轉化之原理，既在開發中保護舞者的身體，又使舞者擁有最大的原創空間，讓舞者可以自由出入於感性或理性、具象或抽象、靈性或知性的身體執行中。這樣的舞者，會是擁有二度創作能力的積極參與者，亦是編舞家重要合作夥伴。

我在當代技巧訓練中強調身體的邏輯思考、空間定位、動作向性、曲線運用、動力分化、整合轉化、因果互置等概念，並在具體執行中，強調原理性的支配與運作。其中一些重點包括：

1. 力的使用

牽引力、推動力、支撐力、張力、重力、作用力與反作用力、摩擦力、萬力、彈與反彈力、旋力、爆發力、干擾力、慣性力、離心力、向心力等等

我的教學－當代男子技巧 2011

2. 曲線之運用

　　包括立圓、平圓、剖圓、上下螺旋、雙曲線、拋物線等等

3. 平衡與失衡

　　支點平衡、對抗平衡、重心平衡、偏重心平衡、三角平衡等等

　　這種原理性的概念與執行，最早被用在廣東實驗現代舞團與香港城市當代舞團的舞者身上（1995-1997），繼而推廣到臺北與澳洲的教學。尤其從身體的動力分化與組合運用上，達成各種動作技巧的開發與訓練，進而施展到舞臺作品的創作、表演中。

　　在我臺北長達二十四年的教學歲月裡，這個概念系統日漸清晰與豐富，並逐漸在教學與創作中看見學生對身體的理性思考，更多元地發揮各自的身體想像，增強身體的執行力。學生的這些成長，也反饋到作品創作上的表現，讓我在創作上暢通無阻。

當代技巧訓練中,軟開度訓練 2011

四・語彙系統與力道

　　舞蹈是身體力行的藝術。即便一切外在條件與因素都不具備時,只要身體宿主一息尚存,舞蹈依舊可以成立。當年垂垂老去的康寧漢最後一次坐在舞臺上,以手指、手臂極微量的舞動表演,最能印證這個議題。無論是「我舞故我在」的後現代主義,還是「關注為何而動」的表現主義,或各種汗牛充棟的流派學說,舞蹈做為一種藝術形式,最終都必須落實到身體的執行上。所以,當編舞家開始建構其作品時,無論從何而起、為何而發、經何而往、終歸何處,要完成一個舞作,最終,都必需回歸身體的執行上來。沒有身體,沒有舞蹈,區別只在於如何使用身體去表現 / 達到 / 完成創作者之意圖而已。那些將身體與思想作二元對立的假性議題,其實沒有必要,甚至是荒謬的。

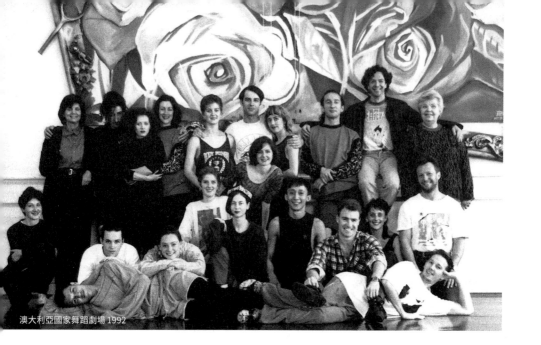

澳大利亞國家舞蹈劇場 1992

　　因此，在創作中，身體語彙的建構，以及經由語彙而構成的語言風格，是舞蹈創作者必須面對的課題。畢竟對舞蹈藝術而言，所有個人的思考或想像，最終都必須經由身體來呈現。身體，才是舞蹈的本質。

　　我在創作中，常用的身體語彙發展與構成的手法之一，是藉由「身體書寫練習」來進行。這脫胎自當代芭蕾巨擘威廉・佛賽（William Forsythe，1949-）的「國際字母書寫練習」一途。從威廉・佛賽的動作發展系統中「國際字母書寫練習」一途，找到新的路由，並發展出「數字書寫」與「漢字書寫」系統。

　　威廉・佛賽，前法蘭克福芭蕾（Frankfurt Ballet）藝術總監，佛塞舞團總監創辦人。上世紀九十年代以系列作品實踐其身體與空間的辯證關係論述，並在舞蹈的構成上，以「六點、十二點接觸即

　　　　　　　　　　　　第三章 思考性之身體觀

威廉‧佛賽《敵人》演出季 1992

興」、「國際字母書寫練習」等方法,實踐身體語彙的理性開發執行,
開拓出身體的無限可能,對國際舞壇影響深遠。

　　李‧華倫掌舵下的澳大利亞國家舞蹈劇場,1992 年率先全球舞壇
獲得威廉‧佛賽的《身體協奏曲》三部曲第二樂章《身體的敵人》
(簡稱《敵人》)之演出版權。這是佛賽第一次將他的《身體協奏
曲》授權法蘭克福芭蕾之外的舞團演出。當年我主演了澳洲版的《身
體協奏曲》,並經由三個多月對佛賽身體系統的研習,來完成該作
品的排練與演出。我擔綱的是舞作中最後一段獨舞。當年《悉尼晨
鋒報》曾作如下評:

　　「⋯⋯張曉雄突顯了重心與方位的疾速變換,給佛賽作品烙下清
晰的印記⋯⋯」(1992.10.19)。

　　1995 年,我將這個系統向中國舞者介紹(廣東實驗現代舞團與大

大慶藝術學校教學 1995

慶藝校），在他們身上的實踐中，我將系統概念之下的執行作了轉化，讓舞者們將「國際字母書寫練習」轉為「漢字書寫練習」。由於漢字的筆畫結構相較於國際字母來得複雜得多，因此在動作語彙的發展上，有更大的空間與可能。

我同時觀察到，由於東方舞蹈與武術在脊椎動力使用上，與西方芭蕾舞者和現代舞者迴然不同，東方舞者在脊椎動力的驅動下，身體的靈活度更大，變化性更加豐富。這種以脊椎動力的驅動作用為核心的肢體美學，正是東方與西方身體觀的分水嶺。當年中國第一批接受佛賽系統訓練的舞者中，廣現的桑吉加後來成了佛賽的入室弟子，而東北的姜洋，則成了里昂芭蕾舞團首席舞者。

在東北秧歌薰陶下的孩子們，其脊椎動力的多變性與無限循環，給了我「身體書寫」的另一種想像。這個經驗對我對後來的教學與

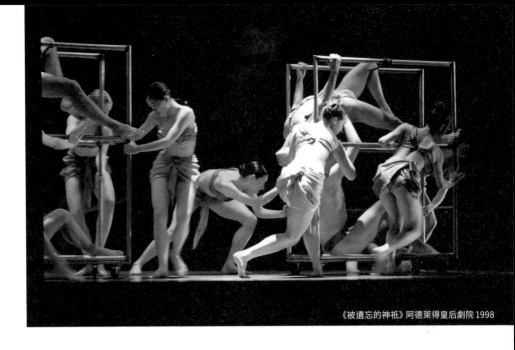
《被遺忘的神祇》阿德萊得皇后劇院 1998

創作有重大的影響，並在一些創作中得到驗證。如 1996 年在澳洲荷夫曼藝術節發表的《被遺忘的神祇》（阿德萊得節日中心，世界首演）、1997 年香港城市當代舞團製作的《無定向風》（演藝學院戲劇廳，世界首演）與 2005 年台北越界舞團製作的《支離破碎》（國家劇院實驗劇場，世界首演）。

《被遺忘的神祇》曾獲得《廣告人報》1996 年度最佳編舞獎，舞評如下：「其作品如形而上的詩篇，牽引著觀眾從天國的神聖到達塵俗的歡愉……身為大師級的編舞家，他在作品中傳遞出神奇與憂鬱的氣質。」（1996.12.2）

在《無定向風》演出季，香港《信報》曾作如是評：「張曉雄向來很強調舞動本身的詩意和精神投注……於是，在他的《無定向風》，我飽餐了一頓流麗的舞動。同時，亦目睹了幾乎是無限制的

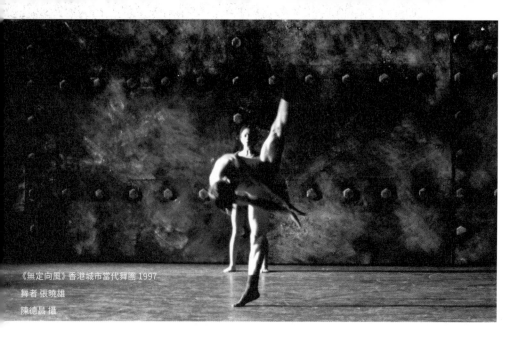

《無定向風》香港城市當代舞團 1997
舞者 張曉雄
陳德昌 攝

physical mobility……張編排的動作,以人體解剖的角度,合理地
拓闊了人體動律的可能性。」(1997.10.7)

　　而在〈張曉雄的黑箱作業〉一文中,《民生報》對《支離破碎》
作如下評:「……除了主題揭示的回憶特質,亦可形容在這次動作
的設計上……通篇對身體每部動能的回收、連貫的挑戰,更似是對
此一主題的深度思考。難得的是全舞動能流暢,且高難度中幾乎沒
有失誤。」(2005.1.12)

　　「漢字身體書寫」與「數字書寫」,被運用到我不少作品的創作
中,並由此開發出不同主題要求的語彙,進而構成不同風格取向的
作品,如後文將重點提到的《無定向風 II》(2008)、《哀歌》(2010)
等作品。

　　如果思考性的身體執行,是一種理性表述,那麼,相較於此的感

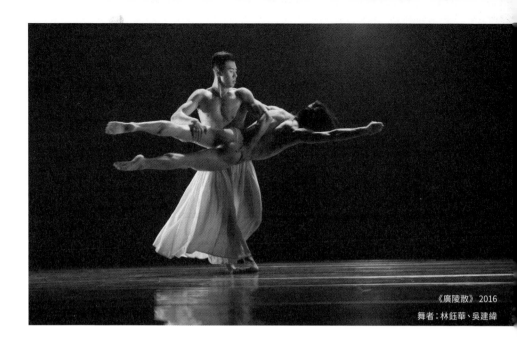

《廣陵散》2016

舞者：林鈺華、吳建緯

性表述，便是一種趨向關注靈性感悟的身體執行。在我所創作的作品中，不少是以主題先行的，如《天堂鳥》、《浮生》、《春之祭》、《離騷》、《他鄉》、《廣陵散》等。這些作品無論是對歷史的凝望、對戰爭的控訴、對現實的反思，都將關注的焦點放在了人的處境，在回應古典哲學中「人的悲劇」一說的同時，關注悲劇的成因和對人的影響，以及「記住苦難，是為了避免苦難重演」這一重大議題。

在這一類的創作中，如何以冷靜而理性的觀點角度去剖解人在歷史時空當下的回應，並發展出具有舞臺張力與動人質感的語彙，是全然不同經驗與系統。身體使用的物理性、合理使用身體之原則，會隱身成為身體執行的基礎，由感而發的身體語彙，需經由生命／生活感悟出發，去回應哲學意義的人生大哉問。這便較為接近表現主義的原則。

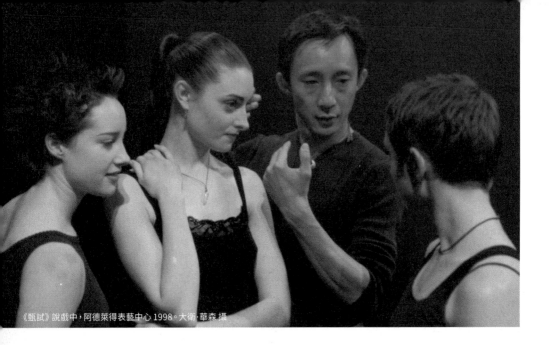

《甄試》說戲中，阿德萊得表藝中心 1998。大衛·華森 攝

　　我多從文本概念出發，引導學生對相關議題的大量閱讀，結合各自對生活的觀察與體驗，來增強理解與心靈感受。唯有對人類悲劇與苦難有足夠的理解與體會，才能從個人情緒感受中跳脫，讓表演不淪為情緒宣洩，讓生命的議題有所昇華。在舞者進行這一類的文本閱讀之後，通常會從「情境設定」著手，去體會人在某種特定的時空／環境條件制約下，所可能產生的心理動機與行動回應。

　　佛洛伊德的心理分析在這些練習中發揮很好的作用。人在潛意識下的行為舉止，反照了宿主的生命經驗與心理狀態。當舞者理解並掌握了人本的精神，理解了人的處境，從日常生活中而來的動作元素，便具有了精神的意義與舞臺的張力，而舞臺語言，也就具備了一種力道。

　　　　　　　　　　第三章 思考性之身體觀

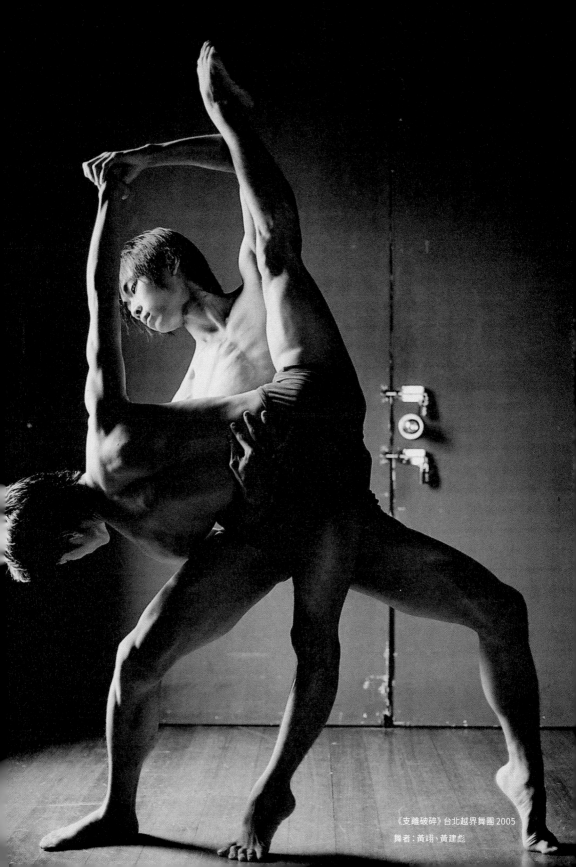

《支離破碎》台北越界舞團 2005
舞者：黃翊、黃建彪

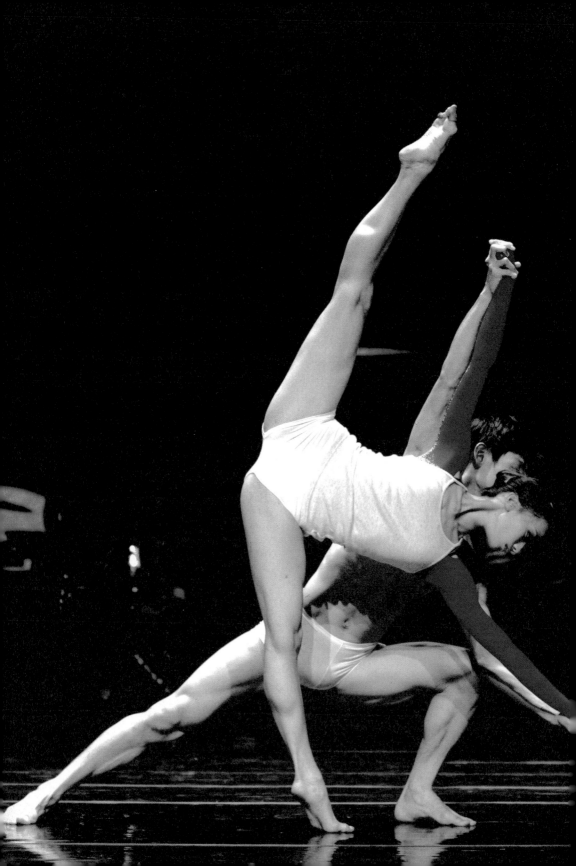

第四章 風無定向證前路

《無定向風 II》2008
舞者：吳孟珂、陳福榮
黃旭弘 攝

第四章 風無定向證前路

一‧《無定向風 II》主題與語彙

《無定向風》I－III，是我移居臺北之後分別於 1997、2008、2018 年在香港與臺北創作發表的系列作品。

「無定向風」是個地理氣象名詞，可見於一般的地理入門的詞義解釋中。風，屬大規模的氣體流動現象。地球上的風，是由空氣的大範圍運動形成的。其空間尺度、速度、力度、肇因、產生區域及影響，可用作劃分其等級之依據。風向，是指風的來向，以自由轉動的風向標測定，用方位或角度表示，另加無風及無定向風兩類。

《天國出走》台北越界舞團 1997
葉錦添 攝

因此「無定向風」被引申為未被確定、不確定或無法確定的風向。

　　我在 1988 年、1993 年兩度短暫在香港過境逗留，曾給香港城市當代舞團授課。1995 年，我正式在舞團任教。1996 年 9 月，決定接受國立藝術學院舞蹈系主任羅曼菲的邀請，離開香港，於 12 月移居臺北，任職於國立藝術學院舞蹈系。1997 年初，接到香港城市當代舞團的邀約，要為舞團九月演出季創作。同一檔製作的創作者還有香港極具指標意義的編舞家梅卓燕與潘少輝。有趣的是，在選擇離開香港之後，我被納入了「香港中生代編舞家」的行列。香港城市當代舞團的這一檔製作，標題為《三七、三八、三九》。這是以潘少輝、梅卓燕和我三人的年齡下標的。

　　接到香港的邀請時，我無預期地第一次踏上了母親的故鄉臺灣。我正在努力適應臺北的工作與生活中。連接我三十九年來如風無定

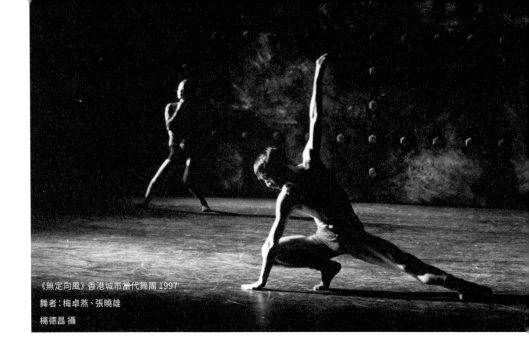

《無定向風》香港城市當代舞團 1997
舞者：梅卓燕、張曉雄
楊德昌 攝

向的生活軌跡與經驗，於是產生了作品的初步構想。接著發生的事，是香港的「九七回歸」歷史事件。

我在 1997 年 6 月 30 日飛抵香港，去親歷這歷史性的「九七回歸」交接儀式。香港的前途與未來所將發生的一切，都有如無定向風一般撲朔迷離，「一國兩制」將會如何改變香港人的生活與前景，成了一個時代的未知。因此，我的創作思維，從個人生命的思考，引伸到對廣義／普世的人的生命意義的思考。因此，我選擇了《無定向風》為命題，來為香港城市當代舞團創作。如何在不可選擇的時代環境與時空限制中，找到個人的方向並持續前行而不墜，如同翱翔於海空中的鷗燕，在無定向風中警覺辨識、堅定信念、果決判斷、乘風高飛，成了作品的主題。

這個主題在 2008 年臺北版的《無定向風 II》中有了進一步的延

伸。那一年，臺灣正進入二次政黨輪替的風暴中。如何在大數據時代中，從浩瀚的訊息量裡分析辨識正確或客觀的訊息，並用以建立個人的判斷、決策與行動的依據，是臺北版的《無定向風 II》的關注焦點。

由於我自身的生命軌跡如無定向風般地漂泊在不同國度與文化中，身分認同、生命價值和生存意義的思考，成了我前半生常態性的思維主軸。由於沒有特定的國族歸屬感，在這些議題的表述下，反而擁有更大的跳脫、迴旋空間與思考、執行的自由度。舞臺創作，從地域性的文化語境、符號與色彩中抽離，以抽象的身體想像與執行，去直探人類生存議題的根本核心。

因此，在《無定向風 II》中，我從身體的抽象思維與想像著手，通過身體與空間的對應關係，凸顯在特定的空間與時間之限制、各

種不可預測且轉瞬即逝的變數中，人的判斷、抉擇與行動。作品中，身體的空間定位與運行軌跡之思考，以及在一種潛藏於某種規律下的不確定因素或不可抗力，所產生的各種可能之意外結果，回應了「無定向風」的主題。

當身體執行中，一切不必要的因素被剔除，一切存在的合理性與必要性便得以凸顯。當這種極簡主義概念被執行到身體的運用時，會產生一種純肢體的形式美。這種形式的美感，包含了空間上的縝密思考與執行上的極致要求。這種純肢體的美學，除了產生某些觀賞的趣味性及視覺上的美感，重點更多是落在人的體能極限挑戰與空間對應關係的辯證，並折射出某些人生哲學上的觀點。

這是我在處理這一類題材或主題時，所堅持的個人風格取向與美學觀點，這種風格取向與美學觀點，曾在 1997 年香港版的《無定向

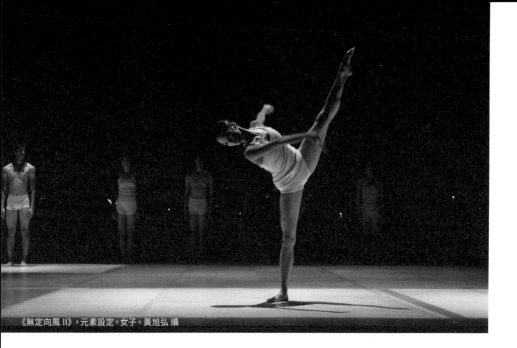

《無定向風 II》，元素設定，女子。黃旭弘 攝

風》、與 2005 年為台北越界舞團創作的《支離破碎》中，有很好的
驗證，並得到香港與臺北舞評家的關注與肯定（詳見前一章相關引
文）。

這個舞作被甄選的一批舞者，從高中起就接觸到我的當代技巧系
統訓練，因此在身體的執行與自我想像開發上如魚得水。尤其在身
體的軟開度、延展性、核心動力、思維開放、空間邏輯等等方面，
都有足夠的累積，所以我決定以純肢體的線性運用與動力流轉之美
學主題，來凸顯學生們的優勢。

創作中，限制性的設定，是一種必不可少的手段，只有在有限的
空間內找到最大的自由，才具備明確的方向與特定的意義。限制的
設定，對作品的方向與動作的切題，有很大的幫助。

《無定向風 II》創作伊始，我設定了「數字書寫」的遊戲規則，

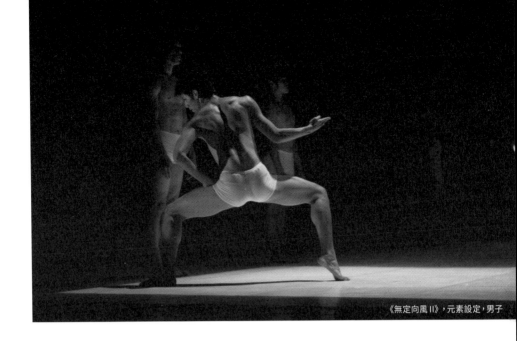

《無定向風 II》，元素設定，男子

讓舞者從身體練習開始，在不同的機率抽籤中，得到不同的符號書
寫組合限定，並將身體的動力解構分化為單一動力與複合動力兩種，
利用人體的六對主要關節的旋轉動力以及脊椎中軸的驅動力，來實
踐這種分化，然後，再發展出各種線性軌跡與動力因果互置的組合。
舞者先單一使用身體六組主關節（肩、肘、腕、胯、膝、踝），在平
面或三維空間，書寫這些數字符號，進而在脊椎動力的作用下，將
這種數字書寫轉化成四維空間的運行。

　　這些數字本身並無意義，只是單純藉由這種書寫遊戲，來製造肢
體的空間運動軌跡。這種遊戲限制，讓舞者找到打破身體慣性思維
的缺口，並由此創造出更多的身體可能性。脊椎動力的介入執行，
很大程度上回應了「重力會扭曲空間」的廣義相對論之原理。運用
作為重力來源的脊椎動力，來干擾、扭曲原有的肢體動力軌跡，達

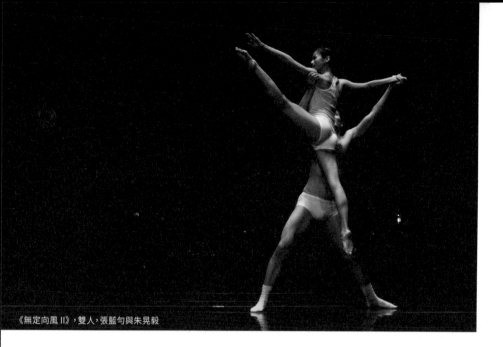

《無定向風 II》，雙人，張藍勻與朱晃毅

到四維空間的想像與視覺效果。

　　開場時，舞者以單一緩慢的方式書寫，留給觀者一個可閱讀的窗口，隨之加入了脊椎動力的複合使用，讓原本單純的動力線性，變得環繞繁複，難測其所起、難料其所終。這些經解構分化後重組的動作，沒有太多地域性文化符號的負累，卻具有更多理性的思考與四維空間的想像，無論在方位的確定、向性的延伸、空間的游動、動力的轉換上，顯現出精準與細緻的要求，與豐富的空間意象，體現數位時代的思維特性：冷靜、抽離、點狀連結等等。

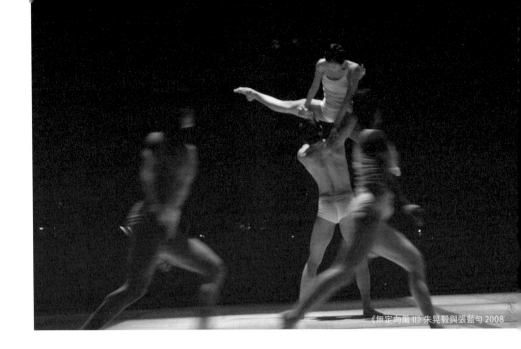

《無定向風 II》朱晃毅與張藍勻 2008

　　因此在《無定向風》中，舞者肢體動作顯得幹練、快速、中性、理智，在動力轉換上不著痕跡。舞作不僅展現出舞者的天賦、後天的訓練成果，更能還原舞蹈單純的形式美：極致而細膩、抽象而豐富。各種動力作用下所形成的離心力、向心力、支撐力、對抗力、旋力與支點平衡等等，表現出人所面臨的各種處境，與在轉瞬即逝的機遇當下，人的抉擇與應對之樣態與特點。這些，也都回應了《無定向風》的主題。

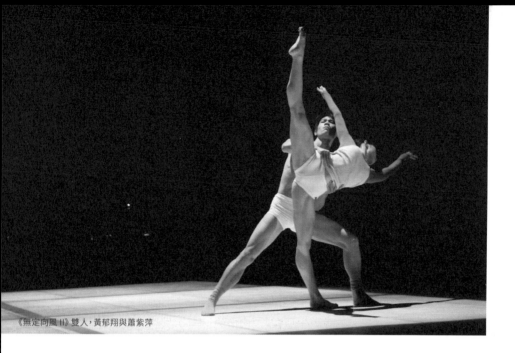

《無定向風 II》雙人，黃郁翔與蕭紫萍

二·結構編制的多元運用

在《無定向風 II》裡，我運用了不同編制，一則，在形式上作多重展現，回應人與空間、人與他者的關係；一則，也是將當代舞蹈的各種技巧藉作品編排讓學生能實際操作、發展與體會。當然，這些編制最終還是要服務於作品的主題。

舞作結構中，我設計了女子獨舞、男子獨舞、男女三人、女子三人、男子三人、女子四人、兩對雙人、男子五人、雙人等不同編制並交互使用，以此刺激學生們主動參與創作、發展個人動作語彙，成為具有想像力及擁有掌握二度創作能力的舞者，擺脫消極被動、等著被「餵食」動作的單一執行者的模式與狀態。這對學生未來踏入國際或國內舞壇、與不同的編舞家合作，有非常重要的幫助。

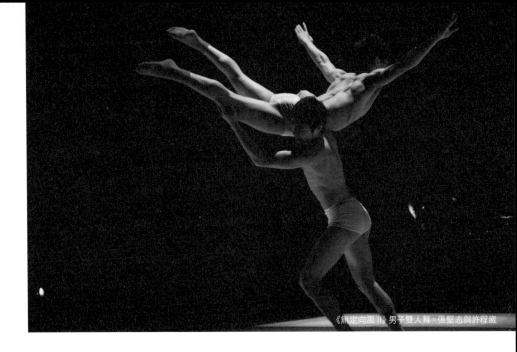

《無定向風 II》男子雙人舞。張壓志與許程威

　　在雙人動作發展中，讓舞者進一步在互動中利用「數字書寫」，練習相互操縱，並將肢體的記憶還原、逆向再現、變奏處理、方位移轉、動力變更，及同質相仿與質地異化等等，由此，產生了大量動作素材。再將這些素材經組合、剪裁、銜接與發展，構成一些片段素材。根據舞者在發展動作時所展現的各自優勢、強項與特質的發揮，在處理互動關係上的自信心與相互信賴感，在動作細節處理上的音樂感，以及身體的敏銳度與空間延展性和想像力等多方的觀察、指引與調整，發展出三組不同質地與難度的雙人舞段。這三段雙人舞利用動力軌跡的連結、轉換或打破，以大托舉、對抗平衡、偏重心平衡中之力的作用等手段來構成，既強調了動力連結的流暢性，也將舞者的發揮從地面到高空，有多層次的空間展現，難度相當大，也具有原創性。

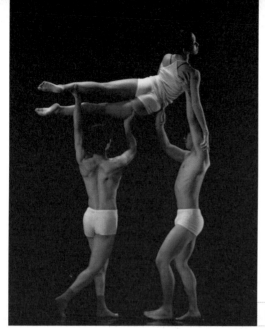

《無定向風 II》男女三人舞

當年主演這三組雙人的女舞者分別是吳孟珂（荷蘭舞蹈劇場舞者）、張藍勻（前香港城市當代舞團舞者）、蕭紫萍（前雲門舞集舞者）。她們在舞伴們優異的配合下，所展現的高超身體詮釋能力與舞臺表現，十分令人激賞。她們日後在舞壇的亮麗成就，也由此可見端倪。

《無定向風 II》在某種意義上，也是藉由解構主義思維，來處理東西方不同的身體文化，透過對東西方身體元素的解構，找到身體動作的原理性，從力的施展到運動軌跡設計，將具有地域文化的符號性動作語彙，還原到單純的物理性行為，從而將東西方的文化疆界拆解，賦予了主題動作新的意義。這在舞作中三人舞、四人舞與群舞的發展上尤為顯著。

我從武術對練，包括雙人、三人或四人對練的方式著手，先逐一

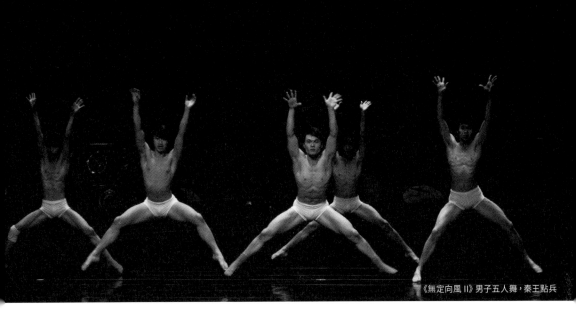

《無定向風 II》男子五人舞，秦王點兵

解構武術的動作，再透過身體書寫練習，找到一些與武術元素相吻合的施力方法與運動軌跡，如：擰、旋、頓、劈、砍、穿、刺、攪、翻、挑、托、引、牽、帶、擋、推、含等等，進而讓舞者們將各自發展的動作組合以同質化、異質化作處理，借用高難度的托舉變化進行空間的挪移、調度，生成一些類似三人／四人對練的段落，製造出一種緊湊、對峙、張力的場面，並在游動中變化多端。學生在這些練習中，也間接地領悟到漢字動詞的豐富性與精妙之處。

在舞作中，設置了男子群舞、女子群舞、男女群雙、男女群舞等四種模式。在男子五人中，以整齊的動作，來凸顯力量與氣派。這段男子五人舞有些像是在校場點兵式的操練，舞者展現一種剛強勇猛的英姿，我戲稱這段舞為「秦王點兵」。

在女子群舞中，利用賦格與變奏，來增進畫面的起伏動感與節奏

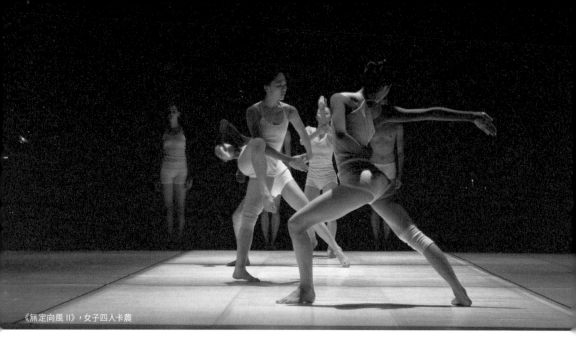

《無定向風 II》，女子四人卡農

變化，並由此讓每一位女舞者都有獨立被看見的機會。這幾段女子群舞凸顯了女舞者的默契配合下的亂中有序，她們在多層次的動線或組合交織下，如溪流，或潺潺而行、或奔騰急湧、或靜可鑑月，展現了力的多樣態之美。

在男女群雙中，除了讓舞者們都有機會接觸到雙人的訓練，更充分利用對比、鏡像、卡農、同步等編排，使得畫面更加活潑多樣。男女群舞的段落，主要凸顯陣容與氣勢，並用以調度各個舞段的進退交替之層次感與結構性。尤其當舞者在浮動的空間外沿佇立準備時，他們的專注與靜止，映襯著臺上的流動，並凝結了一種力道，彷彿是風眼的結構，在醞釀著新一輪風暴的來臨。

靜止，絕對是一種非常重要的表演，考驗著表演者的定力、張力與舞臺存在感。

三・空的空間與棋盤動線

　　《無定向風 II》以裸臺的方式來呈現。在除去了所有布幔與天幕之後，舞臺的空間最大限度地被裸露出來，並暴露出建築結構。這是一種空的空間之概念。我用燈光將這個空間重新切割，切分為前、後演出場域。上舞臺區設定為打擊樂團演奏的場域，而前面的舞臺場域，則以燈光勾勒出不規範的九宮格，讓舞者在限定的區域裡表演，並與樂手遙相呼應。利用燈光與表演者的動線布局，這個空的空間，也就產生了各種可能性。

　　作品最早發想時，我有意將舞臺的表演空間縮小，利用光，讓小空間在光的作用下呈現某種懸浮狀，並將這懸浮的空間，切割成長方形而非正方形的不規範九宮格。燈光設計郭文份老師給予這個設想一個非常直接有力的回應，落實到舞臺上，這個設想的舞臺效果

出乎意料的冷靜、精確而明快。區塊的切割與轉換間，舞者行走其、間，有如棋盤上的運籌帷幄與拚搏廝殺：一種不見硝煙、不見血光的冷靜廝殺。文份老師的設計與詮釋，讓我的構想有了極佳的落實。

於是，這個懸浮的空間與舞臺空間形成一種大／小、裡／外、出／入、明／暗的對應關係。九宮格的存在，則讓舞者在這內部空間裡的舞動與遊走，有了各種理性的依據與場域布局的思考，並體現一種舉棋當斷、落子無悔的果敢與決斷。

我將懸浮的空間裡的九宮格，以順時針內旋的一至九的編號區塊，讓舞者明確場域分布，並瞭解這區塊劃分的交匯點。每個舞者的行經動線，都被具體的限定，這有些像是在棋盤上的運行：圍棋、象棋或跳棋。於是，每個舞段的動線，都趨於理性而明確，體現一種數學運算上的思考，並在交互進行中，構成某種空間的架構：一種

《無定向風 II》手稿

轉瞬即逝的空間幾何線性構圖與視覺意象。這些動線包括了順／逆時針、上／下螺旋、拋物線、雙曲線、對角線、垂直線、水平線、等腰三角，並以平移、上推、斜切、逆轉、迴旋、扭曲等等方式運行。

在排練進入三分之二的進程時，我才開始構建這些動線結構。在這之前，我一直在腦海裡組建所有的動作素材與組合。當大部分素材已經完成時，我用了一個排練時段，將腦海中的運算付諸執行。舞者們很快地將我給予他們各自的動作組合順序與動線設計安排依次銜接執行，舞作的結構便大致成型。

我在排練之後有將這些動線結構安排落實在創作筆記中，所有的動線進退，都緊扣著音樂段落秒數。舞者們經逾半學期的訓練，多能將這些理性思考與歸納記憶運用到身體的執行上，臨場發揮，誤差微乎其微。

四‧現場演奏與跨域合作

音樂的現場演奏，是《無定向風 II》表演的重要一環。

在還沒開始創作執行之前，我與音樂學院的朱宗慶教授談跨院合作的可能。朱老師是個行動派，立即推薦了其門下由吳思珊教授指導的打擊樂組。曲目的挑選大約在排練進行至一半的時間，才有最後定論。最終我們決定使用匈牙利樂團 Amadinad Group 依據泰國傳統音樂素材所創作的打擊樂名曲《玩偶之家的故事》（*Doll's House Story*），來回應舞作的東方當代性。因此，在前一段排練的中，我有意地先讓舞者在動作發展中，先找到身體的呼吸，由此建立各自的身體節奏，並形成一種如元散曲般的長短句式，並借用各種不同的音樂曲式來進行練習。這包括了西洋古典音樂、中國古琴

曲、戲曲鑼鼓點、無調性音樂、電腦音樂等等。

　　現場演奏的安排，目的在於訓練舞者放棄對 CD 音樂持恆的節奏與旋律的過度依賴，轉而關注音樂演奏中的呼吸，並不斷調整身體與演奏間的對應關係。身體的表現與音樂的演奏不僅僅是呈現一種對位關係，更是一種相互呼應與對話。舞者要表現的是樂感而非節奏感。樂手的現場演奏，不僅是作品演出的重要環節，更在視覺上，構成與舞者相互呼應的畫面。

　　在開場的幾段獨舞中，樂手的一段模仿音樂盒發條的即興中，緊扣著舞者支解關節的動作語彙，製造出一種機械啟動式的效果。當音樂主題出現後，舞者則緊隨著各個段落的節奏力度起伏變化，回應以在脊椎動力下不同的身體速度和動作質地，以及各種動力連結。

　　樂手在與舞者的排練中，非常敏銳地抓住舞者的身體呼吸，而舞

者也在舞動期間仔細地聆聽，辨識各種器樂的特質與細節變化，以及樂手演奏間的呼吸速度，雙方建立起一種良好的配合默契，從而形成一種舞臺上環環相扣的緊密對話。

《無定向風 II》的舞臺服裝，是以簡潔俐落來回應純肢體的舞蹈風格的。

做為以身體為媒介的藝術，舞蹈的核心在於身體。當環境無法提供更多的資源以滿足創作的天馬行空時，回歸身體，是一個切合實際的選擇。通過身體的每一組關節、每一個部位、每一寸肌肉，去外化內在的激情與深蘊的思考，以使思想載體之身體成為一種藝術。換句話說，除去一切外在條件因素，只要身體存在，舞蹈就存在。

因此，因應學制內展演教育經費的緊絀，在創作伊始，就把去除所有不必要的存在後的「身體」，做為這個舞臺意象的核心。這點，

也回應了現代主義觀點：在去除了所有不必要的存在之後，留下的，是事物的本質核心。任何在此之上所刻意添加的，應可反映文化素養、品味、與個人情感印記。

　　根據這個原則以及舞作的主題，服裝設計吳建緯提供了簡明扼要、乾淨俐落的設計概念。舞者們以白色為主調：白色緊身小短褲（男、女舞者）、白色小背心（女舞者）。女舞者上身白背心之下，套有延至雙臂的彩色絲襪；男舞者則以雙腳不同色彩的短襪，來打破身體平衡，並回應女舞者的雙臂。舞者們的身體線條，被充分凸顯出來，並在同一調性之下，展現男女舞者各自的特點。也因為服裝上的幹練俐落，舞者在舞臺發揮上自由無礙。

　　吳建緯是位心思敏銳、觀察細膩的年輕人，從文字書寫、攝影、設計、表演、劇場到編舞，展現了新世代舞蹈家全方位才華。他從

學生時代始，就參與台北越界舞團的製作——從服裝製作到獨立設計。他曾為我眾多的作品設計舞臺服裝，包括了：《迷狂之夢天》（廣東現代舞團 2005 世界首演）、《浮士德之咒》（台北越界舞團 2007 世界首演）、《浮生》（台北越界舞團 2008）、《春之祭》（北藝大初夏展演 2008 世界首演）、《紀實與虛構・香港篇》（香港動藝舞團 2009 世界首演）、《哀歌》（北藝大歲末展演 2010 世界首演）、《拉赫馬尼諾夫隨想・墓誌銘》（北藝大初夏展演 2014 世界首演）、《廣陵散》（北藝大歲末展演 2016 世界首演）、《無定向風 III》（北藝大歲末展演 2018 世界首演）等等。

在《無定向風 II》看似簡單的服裝設計中，隱藏著豐富的細節：比例、色彩、對比、裁剪等等。只有嚴謹的想像與一絲不苟的執行，才能使簡約成為一種主觀美學之選擇。服裝設計吳建緯在他的設計中有了良好的印證，並給予舞作與舞者一個極大的發揮空間。作為這個抽象舞作最終的舞臺整體性，吳氏完整了視覺上最重要的一環。

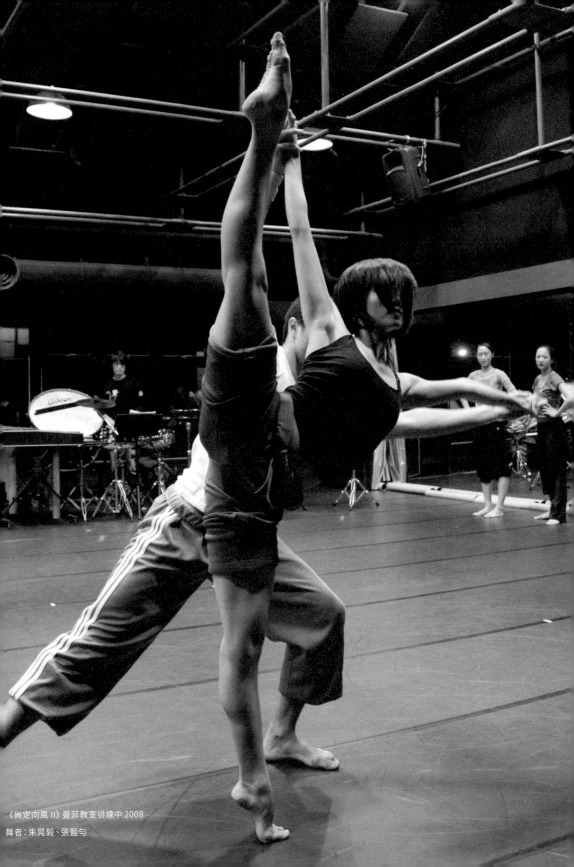

《無定向風 II》變菲教室排練中 2008
舞者：朱晃毅、張藍勻

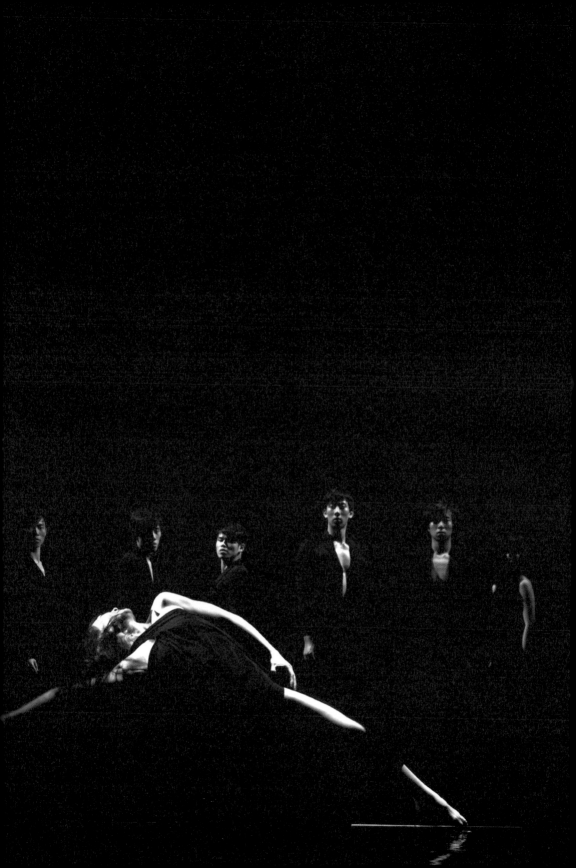

第五章 回望苦難說哀歌

《哀歌》2010

舞者：張桂菱

第五章 回望苦難說哀歌

一‧歷史苦難與現實

《哀歌》於 2010 年 12 月 16 日世界首演，地點在國立臺北藝術大學展演中心舞蹈聽。這個分上、下兩個段落的作品總長 26 分鐘，既是完整獨立的，也可視為我未來將有可能繼續發展的關於戰爭回憶系列作品的第一樂章。就作品發表，我在歲末展演節目冊上題下：

當硝煙散盡時，倖存的人啊，你是否會面對良知的審判？！

1995 年，我在香港工作期間，在尖沙嘴 HMV 的當代音樂專欄裡找到了波蘭作曲家葛瑞茲基（Henryk Mikolaj Gorecki）的第三號

交響曲《悲愁之歌》（*Symphony of Sorrowful Songs*），那深沉哀痛的旋律剎那間擊中了我。葛瑞茲基的母親是位音樂家，死於納粹的集中營。童年喪母的葛瑞茲基在其作品裡傾吐著對母愛的無盡眷戀與對戰爭摧殘的控訴。女高音厄普秀（Dawn Upshaw）的詠唱，如萬刃穿心般的泣訴，揪心而令人哀慟不已。

每回聽到這首曲子，腦海裡都會浮現自己少年時與親人生離死別的場景，想起母親與妹妹在紅色高棉攻下金邊之後，被驅離城市時的慘狀。百萬民眾在布滿地雷的公路、鄉村大遷徙，只為了紅色高棉對城市居民的憎恨，與強力推行的「消滅城鄉差距」、「消滅階級」的政策。逃難中，母親幼妹幾番差點倒斃在萬人塚中，靠著母親堅強的求生意志和難友的捨身相救，才能九死一生，逃出那人間煉獄。

2010年春節前夕，母親在廣州驟然辭世，其時，我正在杭州閉關，

趕寫有關舞蹈教育研討會的論文，文中正寫到自己少時因戰亂背井離鄉、隻身負笈，在少年孤獨的歲月中找尋精神寄託與慰藉的往事。半夜接到噩耗，我匆匆趕到廣州處理母親後事，在火葬場望著烈燄下的骸骨，想起母親悲苦而顛沛流離的一生，我哀痛不已。在那當下，葛瑞茲基的《悲愁之歌》中女高音厄普秀如泣如訴的歌聲，縈繞在心，揮之不去，直如指對蒼穹的天問。

　　我聯想起五、六十年代中，我所生長的印度支那半島的戰爭經歷，聯想到身為臺灣孤兒而不見容於左翼華人教師隊伍的母親及其一生所遭遇的排擠毀譽，聯想到俄國作家杜思妥耶夫斯基的小說《被污辱與被損害的》，因此萌生起用葛瑞茲基的第三號交響曲來編舞的念頭。

　　被譽為近代波蘭文藝復興三傑之代表人物的作曲家葛瑞茲基，其

代表作《第三交響曲：悲愁之歌》發表於上世紀七十年代。這個題獻給他妻子的作品，是葛瑞茲基為死於納粹集中營的母親所作的哀歌。這個以三個緩慢樂章所組成的交響曲，在 1977 年初問世時，雖引起轟動，但未得到樂壇的充分肯定。直到 1991 年，由美國指揮家大衛・辛曼所指揮的倫敦小交響樂團演奏之唱片問世，葛瑞茲基的《第三交響曲：悲愁之歌》這個作品，震撼了古典樂壇，並造就了二十世紀當代交響樂爆炸性銷售量之紀錄。

葛瑞茲基《悲愁之歌》，由三個樂章組成。第一樂章，是以後人所發現的十五世紀波蘭一所修道院的十字架悼歌手卷譜曲。樂曲敘述了聖母對著十字架上受難的聖子所發出的哀痛之詞。第二樂章，是一段女高音吟唱，歌詞來自於二次大戰後，在波蘭察可帕尼納粹集中營發現的十八歲少女在臨死前刻在牆上給媽媽的話。第三樂章，歌詞選用西南波蘭西利西亞方言民謠，講述一位在西利西亞起義失

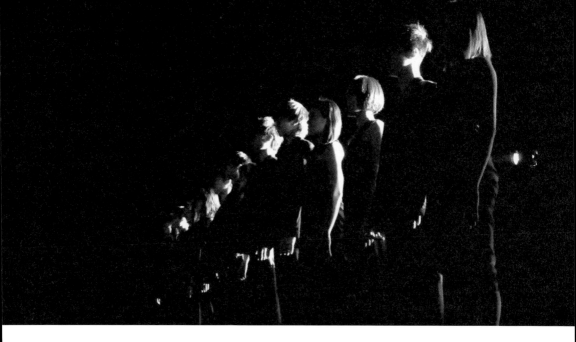

去兒子的母親，在戰地找尋兒子的遺體。

　　戰火離散中兒女思念母親的淒惶、母親失去骨肉的哀慟，在葛瑞茲基的第三交響曲裡如電影畫面一般歷歷在目。這是一部關於戰爭苦難的哀歌，傾注了葛瑞茲基的宗教信仰、民族氣節，以及戰火離亂的悲慘記憶。曲中，女高音如泣如訴的吟唱，更是讓聞者柔腸寸斷。於是，我在 2010 年秋天開始，給北藝大舞蹈學院的歲末展演開排了以葛瑞茲基《悲愁之歌》第一、第二樂章為發想的舞作《哀歌》，來作為我的戰爭回憶錄的第一樂章。

二‧沉思者與沉默者

　　因為自童年起，我經歷了戰火離亂，體驗過生離死別。因此，關於戰爭的苦難，一直是我羈旅生涯中午夜夢迴時的記憶。尤當看著

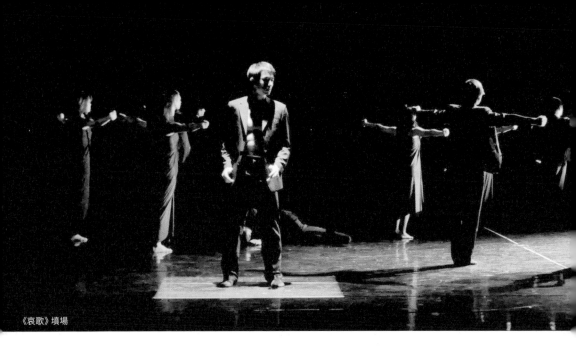

《哀歌》墳場

劫後逢生的家人們，在日後和平的環境中飽受戰後創傷症候群之苦，這促使我常在創作中對戰爭，對苦難的議題，有更多的思考。

因此從 1999 年起，我以戰爭與苦難的議題，創作了一系列的作品，如：1999 年為台北越界舞團創作的，反映印度支那（中南半島）戰爭結束後爆發的海上難民潮之《天堂鳥》；2001 年為北藝大歲末展演創作的，反映九一一事件之《悲歌》；2006 年為北藝大初夏展演創作的，關於戰爭倖存者之《浮生》等等。

我在母親辭世後，開始動手以《悲愁之歌》來編創舞作《哀歌》，很大一部分原因，在於對作曲家戰爭經歷的感同身受，同時，也希望藉由創作，從個人的哀痛中出走，去探問戰爭與苦難的根源，以及作為個體的人之微小生命，是如何在那不可抗拒的歷史洪流中堅守信念、頑強生存。因此，創作是我的出口，也是一種自我的救贖。

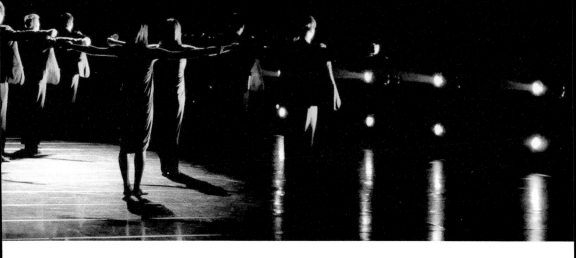

　　《哀歌》構思中，我一再沉澱，一再思考關於時代苦難中人的處境與抉擇。我設想，當硝煙散盡的某時、某個獨處的空間裡，倖存者會否面對良知的審判。人們可以將災難推給自然、苦厄推給時代、戰爭推給政治、推給歷史人物，但也許人們尚未能自省，作為社會的一份子，在時代的洪流當中，自己是否曾經因恐懼而妥協、屈服，悖離了獨立思考與堅持？是否棄守了人性良知的底線？如是，當懺悔你是共犯的事實。

　　這是我希望通過實務教學與作品研習，帶給學生的訊息與思考。從作品的發想，去回望近現代史中，關於戰爭的起源、戰爭的本質，以及戰爭給人類帶來的苦難。在當今地域性的戰爭陰影籠罩之下，這些議題的思考，在教育上，對臺灣年輕一代是具有重要的現實意義的。回望苦難，是為了避免苦難重演。

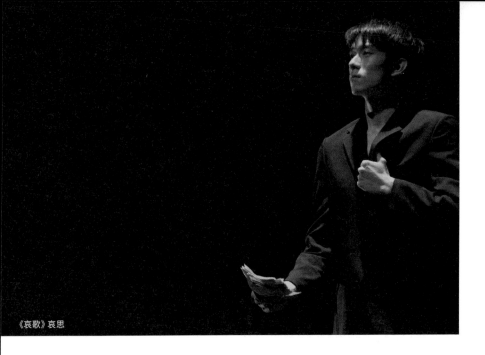

《哀歌》哀思

　　創作伊始，我讓學生蒐集關於人類苦難的相關資料，引導學生將相關的訊息彙整並分類為不可抗拒的自然災難、應可避免的人為災難以及戰爭等三大類別，並將關注點聚焦在這一個作品相關的戰爭議題上。接著，進一步引導學生分組搜尋兩次世界大戰、印度支那戰爭、阿富汗戰爭、中東戰爭等相關資料，從不同的歷史論述、不同的宗教、政治立場觀點中，去梳理、還原歷史的原貌，進而探究戰爭的起源、過程、本質及影響，並從中閱讀與觀察戰爭中婦女與兒童的遭遇和命運。在閱讀、瞭解與掌握了相關的歷史知識後，年輕的舞者們對這樣一個極為沉重的主題，有了較為深入的省思與體悟，並在舞臺表現上，回應以成熟而深沉的表現，同時，也在主題音樂的理解與詮釋上，有了很好的掌控與展現。

　　舞蹈，不僅僅是一種可供人觀賞與聯想的藝術形式，或是個人感

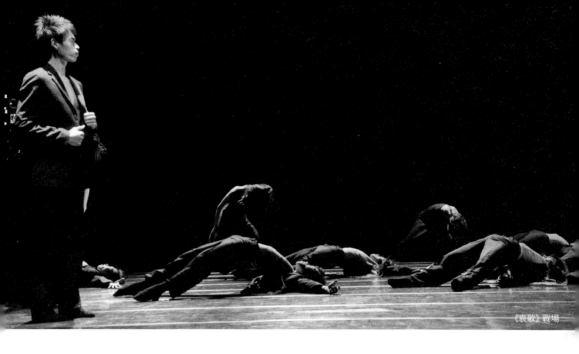

《哀歌》戰場

性的體悟或靈動的釋放。舞蹈，更是能發揮深層思考下的個人觀點表述之作用。舞蹈，也是一種個人宣言。

整個《哀歌》分為兩個樂章，第一樂章分「引子」、「墓園」、「哀思」、「戰場」、「離亂」、「母親」、「流亡」等段落。在舞作的構思中，我設定了一位沉思者的角色，他即是戰爭的倖存者、戰爭歷史的閱讀者，同時也是一位書寫者。這個沉思者角色代表著「現在」，場上其他眾多人物，則代表「過去」。「過去」與「現在」兩者之間，存在著空間的區隔。

開場，引子，沉思者緩緩地自右後方前行，並在臺口佇立於一個象徵房間或思緒空間的方塊燈區內。代表記憶中的人物／「過去」，則從臺左如暗夜的潮水往右側橫向移動，無聲地、幽靈般氾漫整個舞臺。他們是沉思者腦海中的意象：眾多的戰爭死難者與倖存者。

「墓園」、「哀思」、「戰場」、「離亂」、「母親」等段落在這一樂章逐步展開。結尾，眾人漸漸向後臺退去，象徵著流放或逃亡。他們緩慢抵達後方的橫向光區時，緩緩回望，靜止如雕塑群像，凝視著前方。這是一堵戰爭紀念碑。

在這整一個樂章中，沉思者手中緊緊攥著一沓象徵筆記／記錄／手稿的紙張，凝望著記憶，以及記憶中的苦難與死亡事件。記憶的畫面出現墳場、十字架、死難者、陣亡將士、未亡人等場景與角色意象。沉思者的靜默與凝止，映襯著他思維中的各種苦難場境與人物際遇。

在樂曲從第一樂章過渡向第二樂章時，沉思者將手中的筆記撒向空中，如冥紙般飄落一地，並開始一段內心獨白。表演者以一組身體刻劃、書寫，以及倒立、垂直降落控制，來表現內心澎拜與自我

克制。在這段舞中，沉思者與「過去」有了一個交匯，他與一位年輕母親的角色有段雙人舞。女舞者以情緒抽離狀態來表現記憶中的過去，以及那當下的悲憤與掙扎。

在第二樂章裡，沉思者消失在特定的歷史時空的「當下」範圍裡。各種記憶中的人物／事件，以多組不同的雙人舞、男女群舞的方式交錯發生、進行。人在特定時空中的孤獨、絕望、反抗、相互慰藉，與妥協、畏懼、旁觀等不同的境遇與抉擇，在這些舞段中交織、映照。

上舞臺橫線光區裡的群像，與下舞臺黑暗中象徵遭遇苦難的角色，形成強烈對比。光區裡的群像，代表著暫時的安全，這些安全區裡的人在觀望苦難中的人時，因恐懼、冷漠而保持緘默。他們置身事外，沒有伸出援手。而當苦難一再上演時，這些曾經靜默的人，亦逐一地陷入自身遭遇的苦難中。這段舞蹈，回應了德國牧師馬丁·尼

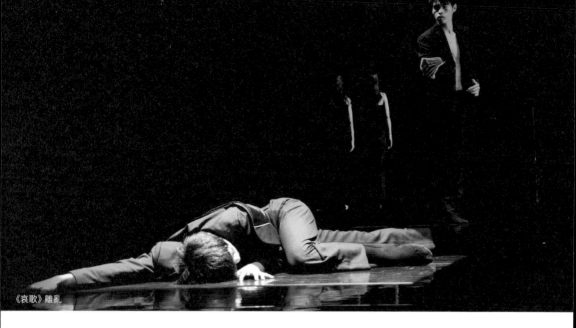

《哀歌》離亂

莫拉（Martin Niemöller，1892-1984）的《懺悔詩》：

當納粹來抓共產主義者的時候，

我保持沉默；

我不是共產主義者。

當他們囚禁社會民主主義者的時候，

我保持沉默；

我不是社會民主主義者。

當他們來抓工會會員的時候，

我保持沈默；

我不是工會會員。

當他們來抓猶太人的時候，

我保持沉默；

我不是猶太人。

　　　　　　　　　　第五章 回望苦難說哀歌

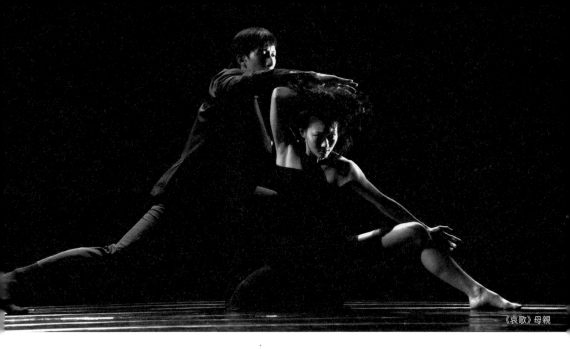

《哀歌》母親

當他們來抓我的時候，

已經沒有人能替我說話了。

面對不公不義、面對暴力加害，人們在保持沉默時，已然淪為共犯。這，正是我在《哀歌》一舞中，所要揭露的殘酷事實。

尾聲，一位婦人／母親的角色，被困在四周漆黑的密室中，她在黑暗的困頓中無望地控訴、反抗、掙扎，直到不支，頹然倒地。她的身後，依然站著那群保持沉默的人，而他們在她倒下之前，選擇在沉默中退向更大的黑暗中。而這時，沉思者再次出現，站在舞臺前沿，回望密室中的倒下的婦人，見證那個歷史的悲劇。

《哀歌》在強烈的主題之下，有許多場景的刻劃、內心的獨白與人物的敘事。因此在動作語彙開發時，傾向於感性抒情的發展。同時，因為舞臺上展現的，是沉思者記憶中的歷史畫面，在設計上，

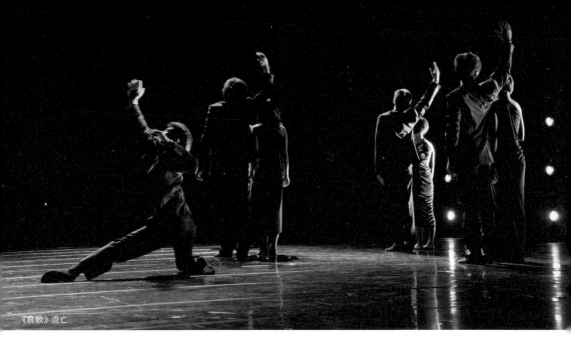

《哀歌》流亡

這些角色的存在，是一種記憶中的存在，因此他們在那當下行為中的情緒部分，被時間／記憶／距離過濾掉了。對於觀者而言，舞臺上所展現的特定時空下的事件／行為，來自於沉思者的記憶，即保存了事件／行為本身的慘烈強度，也因記憶的特質，讓事件中當事人的行為處於一種去色彩／去情緒的黑白調性。

　當舞作的主題、方向與調性被決定之後，接著，是在動作語彙上的開發。在最早的身體語彙開發中，我給學生進行大量的「身體書寫」中之「漢字書寫練習」。最早以隨機取樣進行身體書寫，發展大量單一的抽象動作元素。這些元素如散落的文字，沒有太多的關聯性，也不具備敘事的功能。當動作元素篩選、發展、累積到一定的量時，開始引導學生進入另一個練習：場景設定與情境模擬。從學生蒐集、彙整、分享的關於戰爭苦難的資料中，抽取某個特定時

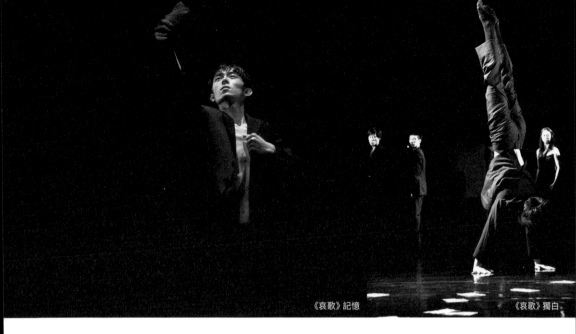

《哀歌》記憶　　　　　　　　　　　　　　　　　　　　　《哀歌》獨白

刻／場景，來進行心理分析，嘗試讓學生們找到人的行為背後的心理成因，從而賦予特定的動作予一種心理作用下的特殊質地。這也就是舞蹈劇場中常見的「動機論」之運用。

動機的解讀與掌握，對情境下角色的形塑與動作質地，有非常重要的作用。除了在排練過程中閱讀、分享大量的歷史知識，也一再引導舞者對「恐懼」所產生的影響進行分析與研究，從心理層面去分析判斷潛意識之下人的種種舉止行為，從而讓舞臺的語彙具有更多的想像與力道。

有人說「文字傷舞」，這凸顯了舞蹈作為抽象藝術的某些特性。對我而言，讓身體語言去作表述，關鍵還在文字上的功力，能否駕馭、轉化與執行，這是一個關鍵。隻言片語的文字力道有限，結構性的思考與書寫，能讓文字發揮更巨大的力量。所以當後期舞者在

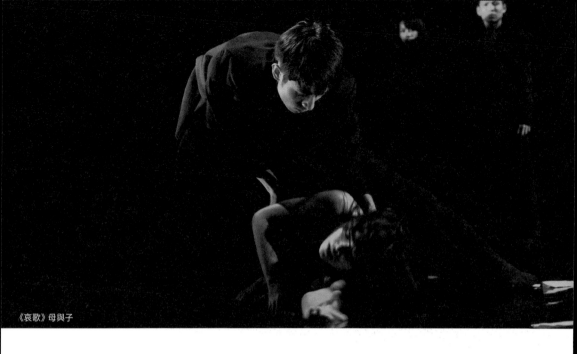

《哀歌》母與子

排練中，讀到《悲愁之歌》中的歌詞時，他們對文字背後的意義有了更深入的理解，並能將個人的理解、體會與感受，傾注在他們的身體語彙當中，使文字的力量得以強化，堅實了對戰爭控訴的力道。

對於戰爭的反思，電影《為愛朗讀》裡對戰爭中，人因缺少或放棄獨立思考、淪為國家機器有效運作的零件之議題，有著非常深刻的描述。這也回應了漢娜·鄂蘭其「邪惡的平庸」（The banality of evil）之理論，亦是我在《哀歌》中所要凸顯的議題。一旦放棄了獨立思考與個人判斷，人，很容易淪為 共犯與幫兇。

三·現場重建與還原

裸臺，是我常使用的舞臺呈現方式。一則可以創造空間最大值，

　　　　　　　第五章 回望苦難說哀歌

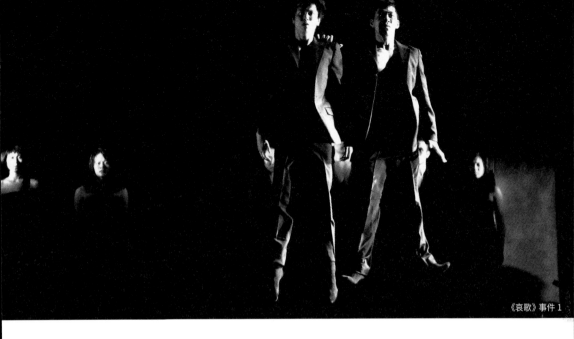

包括景深與寬度;一則為了去除特定的時間性／地域性,讓舞作可以擁有更大的想像空間。在這樣一個裸臺上,服裝與燈光,成了支撐作品的兩個重要因素。如何在簡約的概念下讓作品在「戰爭與苦難」的主題上更具有臨場效果與說服力,是我與服裝、燈光兩位設計溝通的重點。

青年藝術家吳建緯,在文字的理解與對質感追求上,有其超越同齡人之處。在瞭解了我的舞作方向與主題調性之後,他建議我舞臺服裝採用黑色為基調,以回應苦難與死亡的主題,並從「墨具五色」的概念出發,在單一的色調中,以服裝面料不同的厚度與垂墜感,拉出不同的色差層次,讓舞臺人物在同調性的黑中,產生不同重量感,以凸顯人物性格／遭遇上的細膩區別。

設計採用彈性針織布料以立體剪裁方式,在女舞者身上逐一剪裁

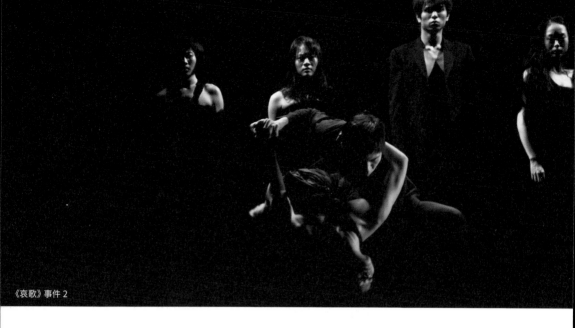

《哀歌》事件 2

縫製連身長裙，以回應苦難／死亡／葬禮的沉重，同時不失女性的優雅與動作的流暢。男舞者的形象設計，則以不同深淺的黑色西裝，來凸顯當代文明中遭遇苦難且失去尊嚴的人類。西裝外套是一種身分／保護層，外套之下的袒胸，則可解讀為失去某種安全感，或坦露出人性的脆弱。

房國彥是北藝大戲劇學院劇場設計系資深教師，他以充沛的創作能量與極具個人風格的設計聞名業界。在《哀歌》裡，房老師以簡約的手法、微量的變化製造出極具戲劇性的舞臺效果，讓舞作有了更強烈、厚重的舞臺意象。舞作一開始，沉思者佇立在右舞臺四分之一後方深處一個密室中的椅背後，椅子，象徵著某種位置、地位與穩定性，再由後方緩緩鋪下一條時光通道，讓沉思者從密室走入記憶的長廊。同時回應著主題音樂的沉緩厚重與低限循環，以側光

　　　　　　　　第五章 回望苦難說哀歌

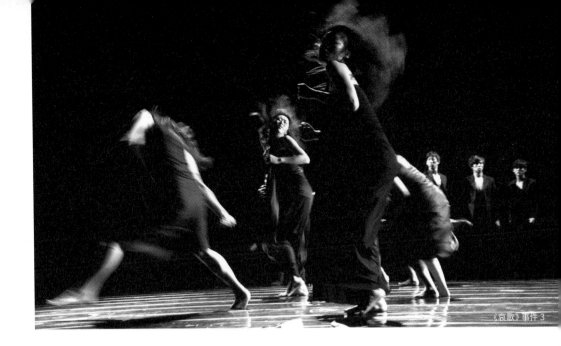

從背後勾勒出緩緩從左側舞臺移動、逐漸布滿舞臺的眾人,這些人,沒有面孔,象徵著歷史中無數罹難的無名氏,或是因時日已久而逐漸模糊的人物。

在舞作開始兩分多鐘之處,一位男舞者頹然倒下,所有人突然轉身面向左後方,燈光突變,一束強光由後臺左上方呈四十五度斜角照下,舞者們展開雙臂直立,如陣亡將士墓園裡無盡的十字架群,沐浴在透過雲層的「上帝之光」下,畫面悲壯、沉鬱、感傷而極具震撼力。穿梭於墓園十字架群中的女子,在張皇失措中尋找親人。在上帝之光下,這舞臺意象既有強烈的悲劇性,亦帶有質問蒼穹的意味。

房國彥以簡潔樸實的設計,賦予《哀歌》鮮明的戲劇效果與強烈的戲劇張力。在下半場中,以後臺的橫向光廊應對著前臺月光的覆

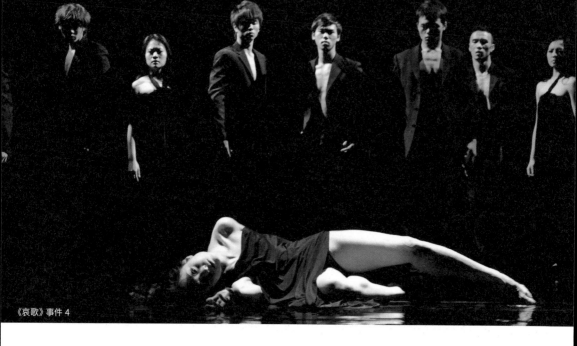

《哀歌》事件 4

蓋，形成一種對峙。光廊裡的群像在冷漠與置身事外同時，彷彿也在接受自我道德良心的審判。舞臺後方光廊所構成的意象，與其說這是一堵戰爭紀念碑，毋寧說是人類愧對歷史的恥辱柱。

四·哀歌一曲動鬼神

在《哀歌》即將世界首演之際，作曲家葛瑞茲基這位當代樂壇巨擘驟然辭世，震動國際樂壇，葛瑞茲基的《第三交響曲：悲愁之歌》，也再次引發全球樂迷的關注。《哀歌》首演之後，從《歐洲舞蹈雜誌》對《哀歌》的評論來看，舞作的訊息與意圖被表演者很好地詮釋了：

「張曉雄的《哀歌》令人印象深刻，成為葛瑞茲基第三交響曲《悲愁之歌》的一部分。張氏緊扣傷逝與哀悼的核心主題，始終保持著

《哀歌》排練中

莫測而神秘。開幕令人驚豔的美麗,在黑暗的壟罩下,側燈勾勒出每一個獨立的個體,營造了幕啟後的特殊意象。最初,他們似乎是真正的哀悼者,但是隨著情節的發展,似乎像是以一種激越的氣勢去表現主要角色對於『逝者』的記憶與感受。黑暗和強烈的身體,充滿激情的能量,因為悲傷釋放自己,這確實非常獨特。」(大衛・米德 David Mead)

這個作品,對於生長在安定而富足年代的年輕舞者而言,無疑是一個極大挑戰。

除了動作技巧的難度與質地要求,更多的是如何理解與掌握舞作背後的訊息和意義。「讀史使人明智」,大抵便是這個用意。通過歷史的爬梳、研習,讓這些年輕舞者能跨越時空去體會戰爭與苦難,平實而不渲染地將時代悲劇表現得絲絲入扣,動人心弦。

這個作品在 2011 年，由焦點舞團帶到北京，參加了「中國舞蹈向前看」藝術節，同樣引起觀眾的共鳴，並對臺灣舞者的成熟穩健而又極富張力的表現刮目相看。當年這批為數不小的舞者們日後在臺灣與國際舞壇的成就，印證了他們的成長之來路，也印證了學制內的創作對學生成長的重要性。

　　記得當年第一組的女主角在首演後問我：「老師，我不是你的導生，也不是北藝大系統直升的學生，我的條件不如老師從小帶大的舞者，為什麼會給我這個重要角色？」我看著她的眼睛說：「當妳勇敢走入考場，已說明了妳的學習意願。妳雖非科班出身，但妳游泳健將的素質以及社會歷練的成熟度，是妳的強項。勝任這個母親的角色，綽綽有餘。妳需要的是機會，以及自我肯定。僅此而已。」她的目光濕潤起來，而我，也感受到了教學上的肯定。

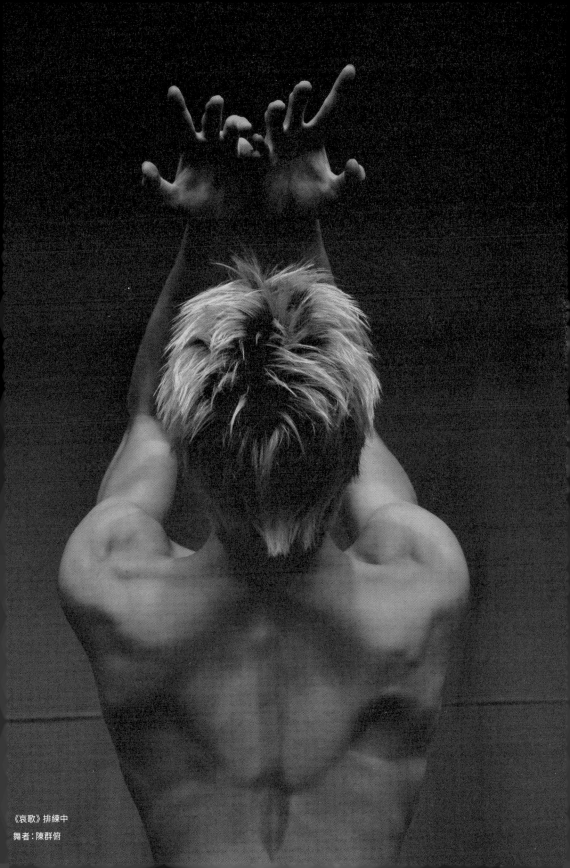

《哀歌》排練中

舞者：陳群俯

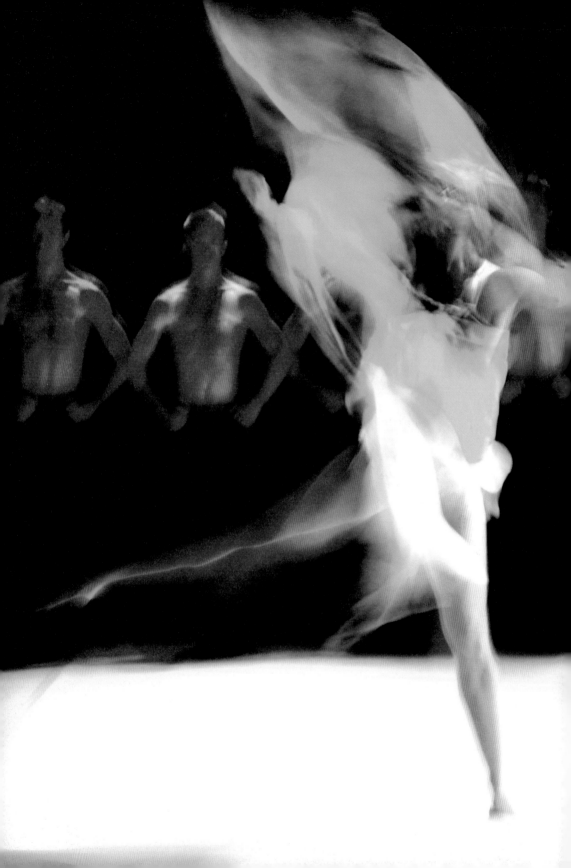

第六章 春之祭典看犧牲

《春之祭》百年祭紀念演出 2013

西澳表演藝術學院與北京師範大學藝術與傳媒學院

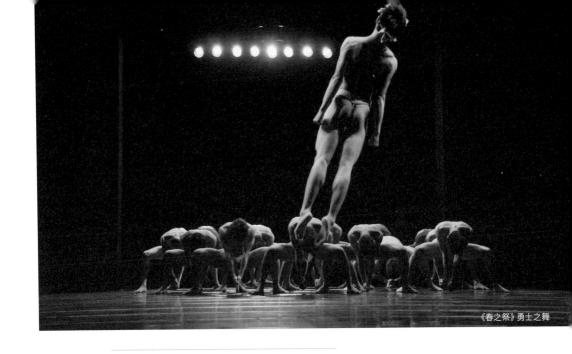

《春之祭》勇士之舞

第六章 春之祭典看犧牲

一·春之祭典

　　第一次與《春之祭》邂逅，是 1984-85 年間。當時我在澳大利亞南澳州阿德萊得表演藝術中心修讀現代舞。舞蹈史的老師基蓮·蕾·羅伯特（Gillian Rae Roberts）在課程上，給學生介紹了莫里斯·貝嘉（Maurice Béjart，1927－2007）五十年代的全男子版本的《春之祭》。那是我離開中國後，第一次聽到史特拉汶斯基的音樂、第一次看到貝嘉的現代舞作品，我深深地被那彪悍的舞蹈與磅礴的音樂所震撼。

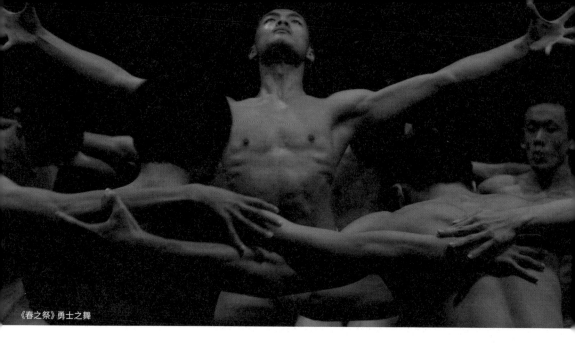

《春之祭》勇士之舞

　　那時，我剛取得大學歷史學位不久，不期然地將音樂中的訊息，與我在上古史的知識去作鏈接，並由這樣一個古早祭奠儀式的獻祭，看到群體意識中人的渺小與脆弱。因此對作品的理解，可說是來自我的歷史研究與生命體悟。及後，接觸到最早尼金斯基的《春之祭》之相關資料，包括其《春之祭》引發劇場暴動的首演之歷史，並在史料中讀到，在這場引發劇場暴動的首演的若干年後，作曲家史特拉汶斯基對編舞家尼金斯基的抱怨。史特拉汶斯基認為尼金斯基在編舞上過於用力，而忽視了音樂中的訊息。

　　德國斯圖加特芭蕾舞團 2013 年重建了尼金斯基的版本，讓世人終得一睹這百年前的驚世鉅作。於此同時，德國的某歌劇院，也重建了瑪麗・魏格曼的版本。主演瑪麗・魏格曼版本的，正是我 2008 年版本的女主角廖筱婷。這算是美好的巧合。

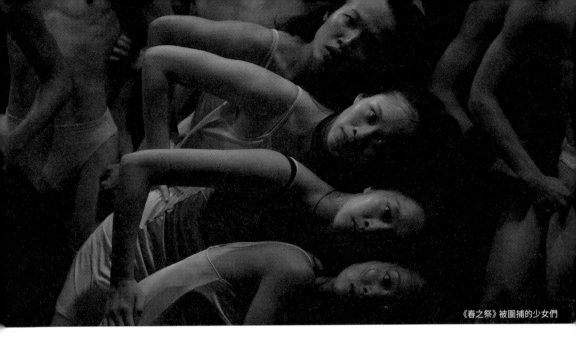

《春之祭》被圍捕的少女們

　　尼金斯基從斯拉夫民族傳說中，擷取了春之祭典的故事。故事裡，一位少女被祭司選為奉獻給春神的祭品。少女為了族群的生存作自我犧牲，在獻給春神的祭典之中瘋狂舞蹈至死。在尼金斯基的《春之祭》的版本中，史特拉汶斯基的音樂結構，分為上下半場兩個部分，分別為：

上半場：大地的崇拜	下半場：祭獻
序曲	序曲
春之預兆	少女的神秘圈子
掠奪競賽	當選少女讚美之舞
春天的輪舞	遠祖的呼喚
部落戰爭與智者們	祖先的儀式
大地的奉獻	祭典上少女之舞
大地之舞	

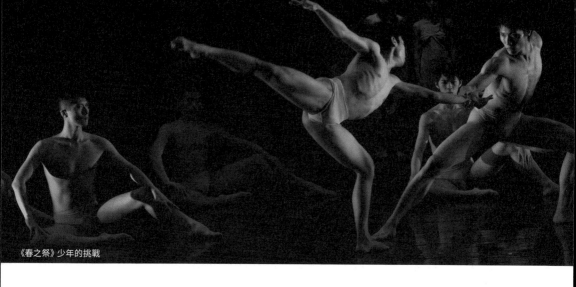

《春之祭》少年的挑戰

對春天的祭奠，源於人對自然未知力量的恐懼與敬畏。獻祭，是一種交換。人類將塵世最珍貴之物祭獻給未知力量／神衹，以冀獲得神衹的眷顧，換取族群的生存與繁衍。於是便有了犧牲。犧牲者往往是氏族部落裡最純潔美麗的少男少女。犧牲，被視為是一種崇高的自我奉獻。他／她的犧牲，背負著一個攸關族群生存的使命。代價，則是花樣年華的個體之折損。

斯拉夫民族和亞洲文明相似之處在於農耕文化，這種靠天吃飯的農耕文化，必須依靠族群的凝聚力，才能在嚴苛的自然環境條件限制下取得最大的生存機會與條件，因此產生集體意識並衍生專制制度。

在尼金斯基版本裡，祭司、長老、民眾、被獻祭的少女與不存在的神之間，形成的是一個不可知／不可抗拒的自然神秘力量、一個凝聚／驅役眾生的世俗政治權力、與微不足道的個體生命之三重結

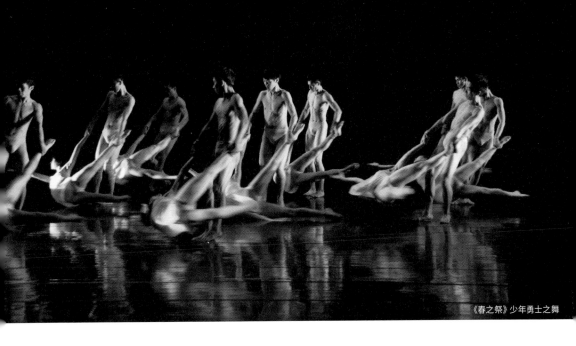

《春之祭》少年勇士之舞

構。這種社會結構，正是專制集權的基本構成與正常運作之基礎。
這也應是在史特拉汶斯基與尼金斯基的《春之祭》裡，所要揭櫫的，
個體生命在一個共犯結構的合理運作之下，無法抗拒的現實悲劇。
因這種悲劇，即便是在二十一世紀的今天還依舊存在著，才驅使一
代又一代的編舞家對《春之祭》這一主題產生創作衝動。這包括了
莫里斯・貝嘉、瑪莎・葛蘭姆、碧娜・鮑許（Pina Bausch）、林懷民、
黎海寧等等。

　　雖然曾有一說，《春之祭》是每個編舞家的試金石，歷來挑戰者
眾，各種詮釋與嘗試不一而足，但張曉雄版本《春之祭》之產生，
卻是一種偶然間的必然。

　　2008 年春，我準備為初夏展演編排一個新作品，主題與題材是什
麼，在甄選舞者時，並沒有什麼預設立場。那一年，我大病方癒，

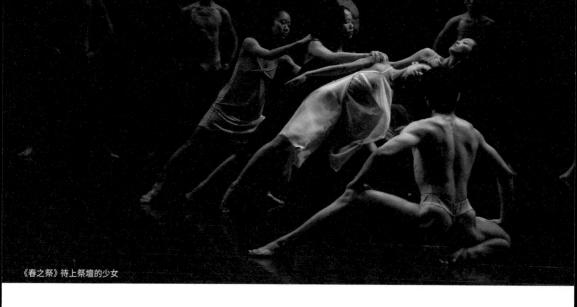

《春之祭》待上祭壇的少女

還在調養中，同時也在盡力恢復手術後右腿肌肉萎縮所引起的身體
兩側不平衡的狀態。期末甄試，教室裡塞滿了學生。看著學生渴望
的眼神，與積極爭取的應試現場，我錄取了近四十名舞者，決定以
大結構作品的創作，來回應學生的學習熱忱與渴求。最初想到的，
是馬勒極為抒情的《大地之歌》。開學後，我走進排練室，先與舞
者們進行初步的身體工作坊，以瞭解舞者們的實際狀況，包括能力、
理解力、悟性與特質等等。在拋出各種議題之後，史特拉汶斯基的
音樂《春之祭》，正式進入我的選項。

對我而言，這個偉大的音樂作品，從主題到結構、從立意到格局、
從音樂性到想像空間、從技巧展現到舞臺表演，都可以帶給學生一
個很好的能力發揮與駕馭之挑戰，能為他們未來無論是國內還是國
際上的專業成長之路，奠定一個堅實的基礎。因此，《春之祭》對

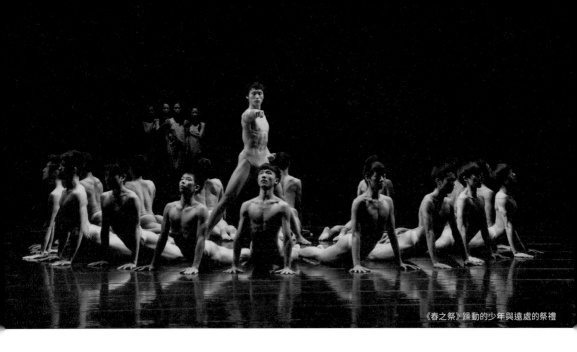

這些年輕舞者而言,也就多出一些作品意涵之外的特殊含義。每個年輕舞者,都有屬於自己的「春之祭禮」。在期待收穫之前首先需要付出,而一旦真正付出了,其收穫,往往是自己最彌足珍貴的。正因為如此,學生們會加倍珍惜他們的付出。

因此,我的《春之祭》創作,一則是因應學生的學習需求;一則,是我創作思維在那當下的定向爆破之結果,一種在多年累積後的能量噴發。這是一種必然。因此,在這種偶發性誘因的必然性爆發下,我完成了屬於我、也屬於所有參與舞者的《春之祭》。這是一個於我具有特殊意義的作品,也可視為是我送給這些年輕舞者的一份成年禮。

史特拉汶斯基的音樂《春之祭》之敘事,無疑與那個年代的人類學之興盛有著一定的關聯。宗教信仰、政治核心與族裔受眾之間的依存關係,構成了這個音樂作品的宏大敘事。而我,則嘗試以解構

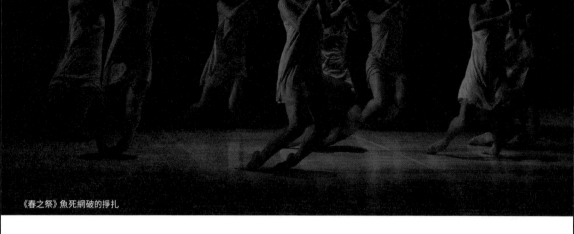

《春之祭》魚死網破的掙扎

主義的方式，從宏大敘事格局中，分離出各種群體性、個體性與異質性，並讓所謂「犧牲」的荒謬與殘酷的背後實質被披露出來。

對我而言，風格與手段，包括各種主義、論述，統統都會被放到歷史脈絡中去審視，而沒有什麼教條負累。這是一種歷史研究的習性，在創作中，會不期然地影響我的思考與執行。於是，看似偶然而發的一個創作決定，其實是一種個人觀點的延伸，也註定是一種必然的歸宿。

二‧河伯新釋

創作的發想或起點，往往看似毫無來由，實際上，卻是一種時間累積下的結果。一種厚積薄發的效應。從 1984-85 年起修讀現代舞期間，《春之祭》的音樂 CD，成了我時時溫習的功課。這一時期，

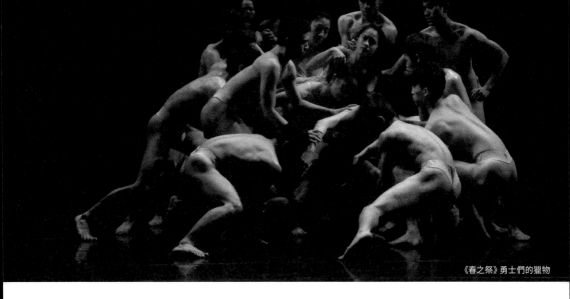

《春之祭》勇士們的獵物

我剛剛與戰火餘生的家人們團聚，在親情之下重新相互適應的同時，也嘗試瞭解各自在戰爭中的遭遇，以及回望柬埔寨政變前後印度支那半島所發生的一切，分析發生在同一時期的中國文革與紅衛兵運動，以及紅色高棉執政前後的大清洗與大屠殺。

古代經典教化故事中「一根筷子與一把筷子」的典故，與六十年代盛行的、個人成為國家機器裡「一顆永不生鏽的螺絲釘」的倡導，是兩個很能反映東方農耕文化下，個人價值之於群體的渺小與不完整性的典型。服從集體意志，除去自我，隱身於群體之中，才能找到個人生存價值。這是專制社會文化中，個人與群體相對應的模式。「犧牲小我、成就大我」，成了群體暴力最冠冕堂皇的理由並被加以頌揚。實質上，因為每一個微不足道的個體在面對自身的恐懼時，犧牲他人，往往成了一種自救的方式，而犧牲者，便成了集權者與恐懼者之共犯結構的祭品。這也吻合了漢娜‧鄂蘭的“邪惡的平庸”之理論。

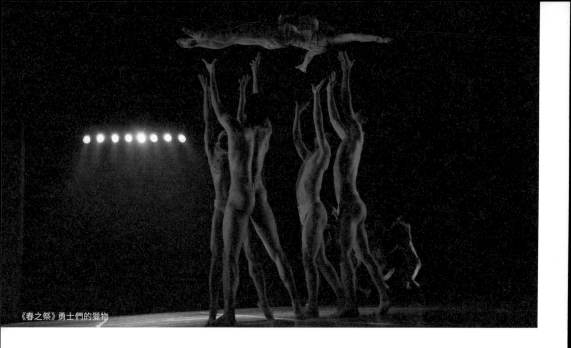
《春之祭》勇士們的獵物

　　創作中，我並沒有從原有的故事結構與音樂節奏分析著手，反而是從「個體與群體」的命題出發，反覆叩問：「在春之祭典中，主宰他人命運的是誰、為什麼他們擁有支配他人死生的權力？」嘗試在舞作中透過被獻祭者，不停地叩問：「為什麼是我」，並力圖揭示群體的意志，是如何生成一種摧毀性暴力的。族人的密謀與出賣，來自於他們的慾望與恐懼。而春之祭奠中少男、少女們年復一年的悲劇，正源自於此。

　　關於共犯結構與被犧牲者，在司馬遷的《史記・滑稽列傳》中的「河伯娶婦」一節裡，有非常詳盡且十分傳神的描述。大多數人閱讀這個典故時，會把關注焦點放在西門豹的睿智與魄力，和權力者與巫者的合謀貪欲上，而較少去關注那些聽任宰割、消極配合的民眾，是如何生活在恐懼之下成為共犯結構中不可或缺的一環並轉為

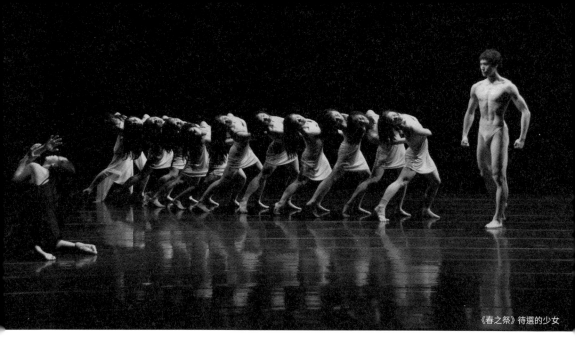

《春之祭》待選的少女

加害者，坐視這樣的荒誕悲劇年復一年、一而再地上演的。因此，在 2012 年的修改版本公演時，我在節目單上寫下有關《春之祭》的立意：

因當群體的意志決定一切時，你、我都會成為祭品。

我希望通過作品，去揭露人因恐懼而屈服於權力／暴力、進而成為一個集權實體能夠良好運作的共犯結構之基礎的事實。因此，我以「河伯娶婦」為藍本，結合希臘神話傳說，虛構了一個故事文本梗概。我的《春之祭》版本，大致分為十一個段落：

1. 春之覺醒與祭典

明亮的月光透過樹梢投在祭壇前的地上，少年們圍坐著，等待長老的檢閱。遠方，女巫與女祭師們帶著被挑選的少女，準備步上祭壇。少年勇士們逐一地以行動來證明自己的武藝與勇氣。少年們備

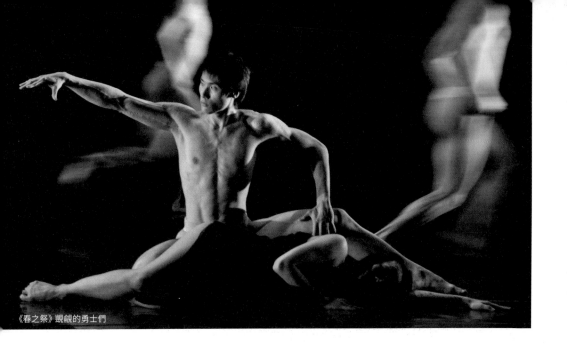

《春之祭》覷覦的勇士們

受榮譽感所鼓舞，以勇士之舞來展示群體堅不可摧的力量。其中最
強悍的勇士被推舉出來，去接受長老的考驗。他將是祭典上代表天
神接受祭禮之人。勇士們逆時針的圓圈舞蹈，既展現群體向心力之
凝聚，也隱喻著死亡儀式的莊嚴。

2. 待上祭壇的少女

　　女巫與兩位助手將被選出的少女送到祭典場域。眾目睽睽之下，
少女驚恐萬分，悲泣、憤慨、掙扎不已。女巫們安撫著少女。眾少
年發現，那少女是他們夢寐以求的對象，但在勇士的超凡神力與長
老的威嚴之下，各自只能將慾望掩藏，被壓抑的慾望，轉化成一種
集體的憤怒能量。

3. 食物鏈上的掙扎

　　年輕的勇士們如四面八方圍堵而來的獵食者，將少女們團團圍困。

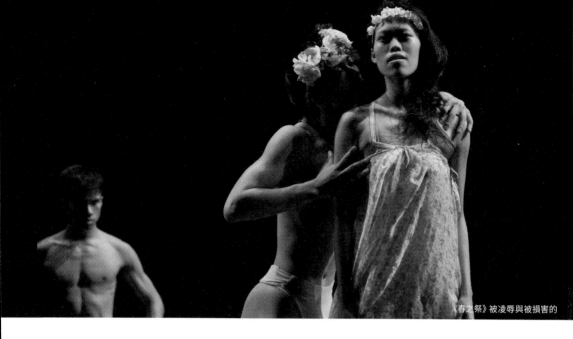

《春之祭》被凌辱與被損害的

場面一如大洋中神秘的沙丁魚群，被各種掠食者合圍掠殺。少女們如圍困中的獵物般被驅役與捕獲。少女們抱著魚死網破的決心，無望地反抗著命運的安排。

4.　惶恐不安的少女

　　戰慄不已的少女們列隊接受挑選。女巫嘗試以柔情規勸少女們，告訴她們，族群的繁衍與生存，仰賴她們的自我奉獻。她們的犧牲，擔負著一個族群生死存亡的崇高使命。少年勇士們如漁網般將少女們緊緊圍困、分割，並將奮力反抗至筋疲力竭的少女如戰利品般地瓜分。

5.　被凌辱與損害的

　　遠處，長老虎視眈眈地看著少女們。被獻祭的少女被挑選出來，少年們將她緊緊圍困在中心，他們無法掩飾心底澎湃的慾念。少女

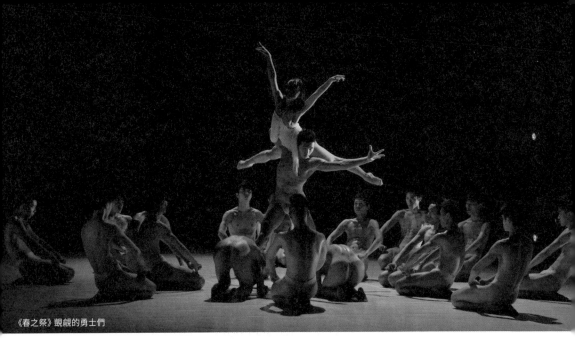

《春之祭》覬覦的勇士們

在極度驚恐與憤怒中戰慄不已。外圍，眾少女們難掩各自的心情：
同情、悲傷、不捨，但也暗自慶幸自己的僥倖。眾少年們，則在勇
士的威嚴下，強抑各自的慾望。被抑制的慾望，轉化成嫉妒與憤恨
的怒火。這把怒火，足以毀滅一切。

6.　月下梳洗的少女

　　暗夜裡，神殿上的勇士俯瞰著他將享用的祭品。少女們，圍擁著
將被獻祭的少女，強掩著各自的忐忑，為她梳妝打扮。女祭師們緩
緩將盛典的服裝送上。某處，一位少男正沉浸在春夢之中。

7.　山林水澤的記憶

　　月光下，少女梳洗之後，踏著長滿芳草的澤地，回憶起她曾有的
無憂無慮的童年時光。林中，深藏著許多飢渴覬覦的目光，少女驚
覺時，為時已晚。她張惶地向這些昔日的玩伴們求助，但從這些少

　　　　　　　　　　　　第六章 春之祭典看犧牲

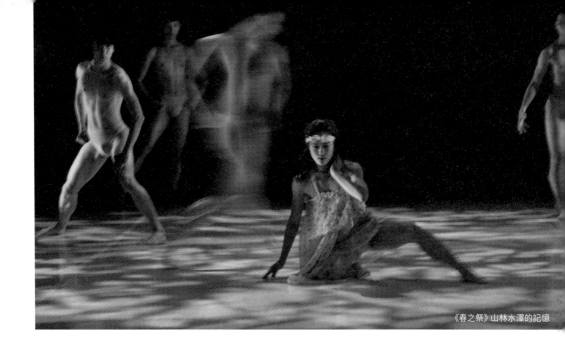

《春之祭》山林水澤的記憶

年的目光中，她已辨識不到昔日的友情、良善與憐憫。神殿上的勇
士展示他的超凡神力，遏止了少男們的企圖。

8. 少年勇士們之舞

　　在神聖的光環下，勇士展現其震懾人心的神勇。少年們服膺於勇
士的力量。在榮耀與慾望中，少年們各自展現其能力技藝，積極爭
取集體的認同。聖殿的光芒下，暴力與征服，有了神聖的注腳。

9. 權謀之下的犧牲

　　長老與女巫在反覆較量中達成了同盟協議，繼續共同主宰部落的
生存秩序與資源。少年們在遊戲中角力，磨練著各自的武功，期待
未來的榮耀。

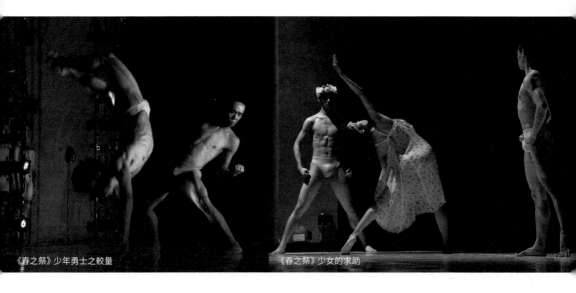

《春之祭》少年勇士之較量　　　　　　　　　　《春之祭》少女的求助

10. 勇士與少女之舞

　　殿堂上，彪悍的勇士與無助的少女間展開力量懸殊的對抗。少女時而像風中綻放的蓓蕾，時而像荒野燃燒的烈焰。她試圖掙脫，卻被勇士緊緊扼住逃生之門。

11. 絕望中步向祭壇

　　少女絕望向眾少女們求助，少女們驚恐地掩面哭泣，但沒有人願意為她替死。少年勇士們列隊接受勇士的檢閱，女巫與長老將少女驅向祭壇。死意已決的少女，絕望地走向勇士。勇士將少女高舉過頭，準備完成祭禮。眾人膜拜。

　　與我大部分作品不同，我的《春之祭》是個有完整故事脈絡、包括人物、地點、時間與情節發生的作品。因此，在故事結構下，身體的敘事性變得相當重要。於是，我就不同的角色需求，設計不同

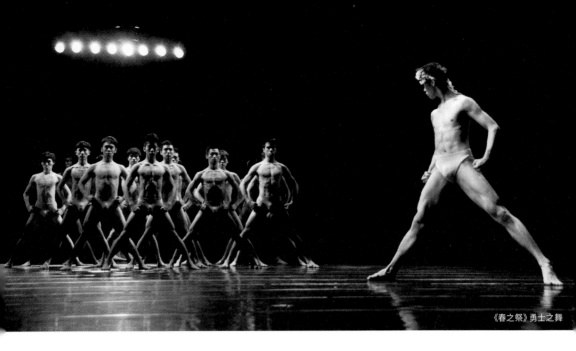

《春之祭》勇士之舞

的主題動作，根據不同的時空境遇，發掘不同的內心回應。這也給
予了不同特質與能力的學生更多的機會與磨練。

　　語言，是人類的理性思維與感性意識的外化。肢體語言也是如此。
這種外化需要執行力來達成。這大概就是「工欲善其事，必先利其
器」之說。我一直相信，在創作過程中，編舞家無論是面對專業成
熟的舞者，還是年輕生澀的學生舞者，都需要瞭解每一位合作對象
的能力與特質，並給予足夠清晰的訊息、方向和要求。這過程中，
磨合是必然的，敏銳觀察、善加引導、適當調整，都可讓這磨合期
縮短，有效提高工作效益，並建立起良好的信任與互動關係。

　　在開排初期，針對正處在肌肉骨骼發育階段的男舞者，除了加強
肌肉素質訓練，包括胸大肌、臂力、背力、腹肌、臀肌等的訓練之
外，還設計一些特殊的練習，來刺激男舞者的野性展現，如全體圍

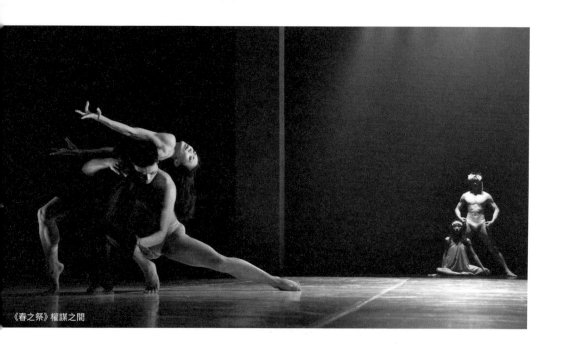
《春之祭》權謀之間

圈，踤地低吼，以原始人的狀態，來擺脫城市少年的氣質。因此，在短短一個學期之內，一群原本清秀修長的男舞者們，都脫胎換骨，形如斯巴達軍團般的孔武威猛。

女舞者的訓練上，強調核心肌群的練習，以使女舞者們能更強化她們的協調性、速度感與空間的力量穿透性。大量的雙人設計，也讓女舞者能擴大她們技術展現的空間向度。因此，女舞者的身體爆發力大幅增強，當她們以急速感來表現奮不顧身時，那種真實感與悲壯性，非常震撼人心。

在少年及勇士們的段落中，從競技運動與傳統武術中，提取力量展示型與進擊撲殺型的語彙，尤其地板動作與空中騰躍的動作。同時，充分發揮男子群舞的力量與氣勢，加上各種托舉技巧，來展示具有攻擊性的場面與片段。

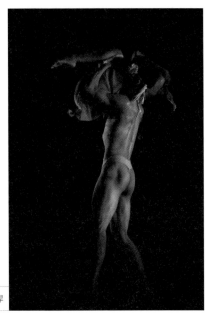

《春之祭》馴悍

　　相對少年們的亢奮與攻擊性，長老在體態、重量、速度上，則往沉穩、威嚴方向發展。而勇士的動作設計，則以彪悍、驍勇方向發展。同時，給勇士設計了一連串的大托舉技巧，在展示中，賦予了角色一種力拔山河的非凡神勇氣質。

　　在給少女們動作設計時，我不將女性朝纖細脆弱方向發展。相反地，女子們的動作，有一種類似女獵神般的強悍與韌性，在速度上，如狂風席捲殘雲。幾組跪地躍身腳背支撐而後倒地的技巧運用，與一組疾風暴雨般持續不絕的卡農，表現出女子們魚死網破的決心。這使得力量對比懸殊之下少女們的反抗，更顯得悲壯。

　　女巫的角色在劇中相當重要。動作設計上，除了穩重、神秘，具有超能力之外，特別賦予女巫母性特質。在與長老較量抗衡時，展現兇悍堅韌的一面。在對待少女們時，則不時顯露幾分母性的憐愛與安撫，同時也保持一種不可忤逆的威嚴。

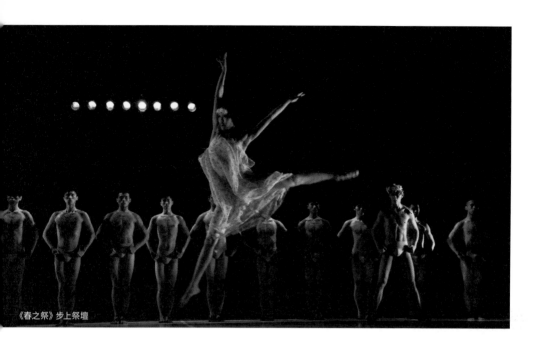
《春之祭》步上祭壇

被獻祭的少女，是作品的核心人物，她的主題動作中突出她的純潔、無邪，並在各個不同的時間與場域中，以心理的變化，來突顯少女的困惑、迷茫、驚恐、憤怒、哀憐、反擊與決絕。在最後一段大雙人中，利用勇士的高大與少女的纖細的落差，發展出不同層次高度的大托舉，更利用動力連結、打破與轉換等技巧，將一連串的雙人托舉技巧高度密合，在速度迸發、難度系數、空間變化與流動面積上，營造出令人驚心動魄的效果。

三‧神壇上下

在討論《春之祭》的服裝形象時，服裝設計吳建緯認為長老、勇士與少年們的角色，應以男性賁張的肌肉狀態來體現，因此採用了丁字褲，以展現古代勇士的魁偉與彪悍。少女們用白色絲質短裙來

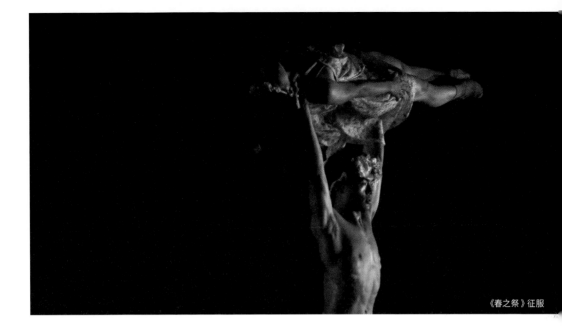

《春之祭》征服

展現純潔與青春。女祭師則以黑色的長裙，來體現其神秘的一面。
被獻祭的少女的服裝，是以手工立體量裁來縫製。

　　有別於其他眾多版本中被獻祭的少女多採用的紅色或白色，設計
以綠色作為被獻祭的少女的顏色，因為綠色代表蓓蕾初綻，有春天
的意象。這其實也回應了當年史特拉汶斯基在作品開場，為營造隆
冬過後枝幹上迸出春芽的意象，特地製作一種特殊的、音質不甚穩
定的管樂，來吹奏第一句樂句。春芽，是生命的希望，也是純潔象
徵。建緯用了兩種不同深淺的布料搭配相襯，加上手工編織的吊帶，
與手工編織的花冠，讓少女有了春之女神的表徵。尤其是在被梳洗
更衣之後，徜徉在沼澤地上時，少女顯得楚楚動人。少女的這一襲
綠色的裙子，在尾聲的雙人舞中，發揮非常好的舞臺效果。時而，
如暖流中綻放的春綠，時而，如焚風中怒燃之烈焰。

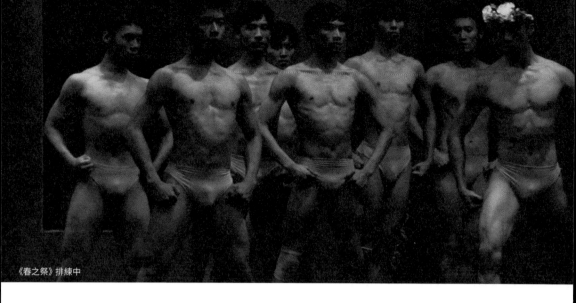

《春之祭》排練中

　　國立臺北藝術大學展演中心舞蹈廳的舞臺空間，是我在構思作品時，場景設計的依據。裸臺之下，中場的兩個大柱子，成了「神殿」擎天的廊柱。上舞臺，可以是神殿、祭壇，也可以是幽暗的叢林深處。上舞臺上方，設有向前探照的斜頂光，我們稱之為「天堂之光」，帶有一種神聖性。上舞臺同一區域裡，也設有垂直的頂光，營造出聖殿祭壇的氛圍。於是，在燈光的作用下，便與前方的舞臺區域，形成景深或是四度空間的關係。當下舞臺區域故事主線在進行時，可以利用廊柱、上舞臺空間，同時安置其他線索同步進行。整體上，可以是在同一時間場域（景深），也可以是同一時間裡不同空間的存在，一如奧林匹斯山上的眾神在俯瞰著人間。

　　整個舞作在這樣一個空的空間中，運用了倒敘與剪輯的方式，來敘述整個故事。同時，利用攝影運鏡的方式，製造一種多線索、多

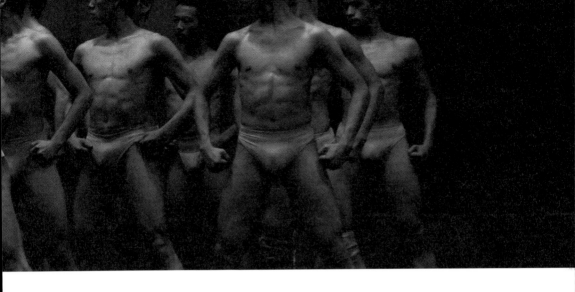

層次、多空間的效果，以進行關於共犯結構與犧牲者間的敘事。

　　燈光設計莊知恆，是位善於和編舞合作的設計師。由於長期與北藝大舞蹈系師生合作，他非常瞭解舞蹈的語言和身體表現的特性。經過多次的看排與溝通，他以充滿戲劇效果的光影，勾勒出場景結構與層次對比，讓舞作中的每一段故事與人物敘事，有了神秘而詩意的畫面。這些畫面，很有電影感。

　　關於表演，美國著名電影演員梅莉・史翠普在 2017 年獲頒金球獎終身成就獎的典禮上曾說過：「身為演員，我們唯一要做的，是進入另一個與自己相異的生命，並邀請觀眾感同身受。」這點，之於舞臺表演包括戲劇、舞蹈，都是成立的。梅莉・史翠普同時說：「當演員這回事確實是種特權。所以，我們得時刻提醒著自己，演員有其權利與責任去體現同理心。」

《春之祭》排練中　　　　　　　　　　　　　　　　　　　　《春之祭》排練中

　　針對年輕舞者閱歷有限，在人物行為動機上需要深入剖析，以使學生在肢體技巧之外，找到表演的真實性與動作質感。因此，在《春之祭》排練之初，在分析敘事結構、人物情節以及共犯結構時，我給學生舉了一些例子：

　　自然界沙丁魚的洄游中，動物界掠食者們如何結成完美獵殺組合；

　　在二戰前夕的卡廷慘案中，德國與蘇聯如何共謀瓜分波蘭並屠殺波蘭將士；

　　二戰前夕，西方列強在「禍水東引」的思維下以綏靖政策出賣捷克斯洛伐克；

　　猶太人如何列隊走入毒氣室，而讓這些屠殺過程有秩序、有效率地進行的管理者中，就有不少猶太囚犯；

《春之祭》危機四伏的沼澤

非洲少年，與赤柬年代的少年，是如何被訓練成殺人工具；

在羊群反應作用下，青少年集體施虐行為等等。

我也給學生們分享我姐妹們在戰火離亂中的真實遭遇。當年從紅色高棉魔掌下逃出生天的姐姐和幼妹，曾在日後分別給我描述她們的遭遇。1975 年 4 月 17 日，紅色高棉攻下金邊，妹妹才十歲。在紅色高棉強迫市民撤出金邊時，她差一點與母親失散。就在撤出金邊的路上，遭遇一群十三、十五歲的紅色高棉士兵，扛著火箭筒對著她們的車輛作攻擊狀，司機趕忙下車以跪拜求情，才逃過一劫。

在逃難途中，難民營的孩子們每天被紅色高棉幹部驅趕到河邊澤地去打水、砍柴與採擷，那些地帶埋藏著無數的地雷。紅色高棉是在用這些孩子的血肉之軀去掃雷。一日，妹妹在澤地勞作時，看到前方一個半大男孩，穿著妹妹前一晚在營地上遺失的花裙子，妹妹

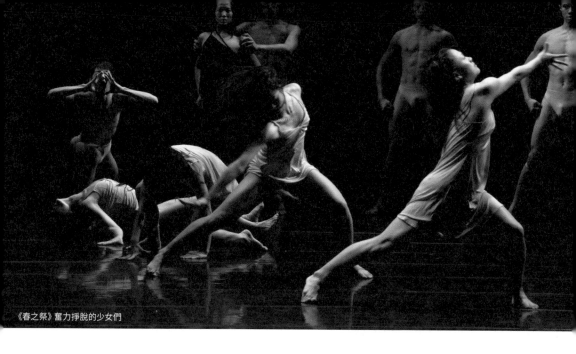

《春之祭》奮力掙脫的少女們

不敢聲張。可就在下一刻，轟的一聲，男孩在妹妹眼前被地雷炸得血肉橫飛。妹妹當場呆若木雞，陷入一種麻木狀態。多年後，她卻常在夢中驚醒，不能自己。這個場景，我化入了「山林水澤的記憶」一節舞裡。

在戰爭結束沒多久，姐姐流落鄉間。一日，全村女孩們被召集起來。姐姐偷偷問同伴為什麼，其中一名女孩告訴她，翁戞（柬語「幹部」之意）要她們列隊，給紅色高棉殘障軍人挑選為妻。「你們不害怕嗎？」「這是翁戞的指示，我們不能違抗的。」女孩憂愁地說。姐姐二話沒說，掉頭逃到村頭井邊，隨時準備在被逼迫時投井自盡。幸運的是，她逃過了一劫，並在柬埔寨驅離越僑時，將身邊僅有的金塊偷偷送給村幹部，求他們看在自己是孤女的份上，讓她返回越南與親人團聚。這個被挑選的少女一幕，被用在了上半場「惶恐不

　　　　　　　第六章 春之祭典看犧牲

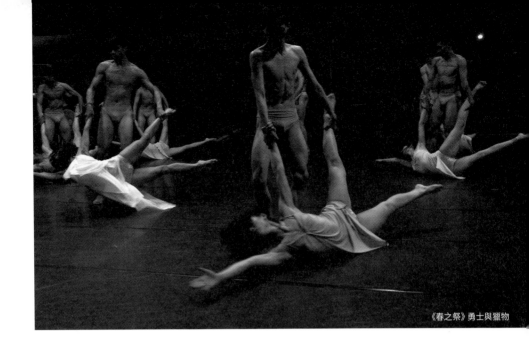

《春之祭》勇士與獵物

安的少女」一節中。

　我也舉了經典電影《音樂之聲》裡，那個經典的橋段：一家人在逃亡中遇到長女的初戀情人、年輕的納粹士兵。天人交戰的瞬間，個人榮譽與政治激情戰勝了人性溫情，少年出賣了他的初戀。

　這些議題的分析與討論，以及相關的編排，都一再提醒舞者，暴力生成的各種樣態與可能性。這對舞者們在作品的理解上有很大的幫助，讓他們的身體執行上，由動機出發，進入角色與特定場域之狀態。

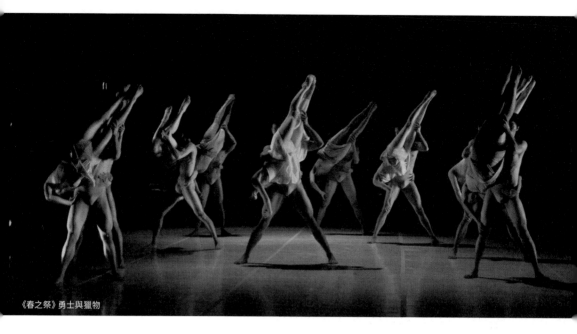

《春之祭》勇士與獵物

四 · 幾許漣漪

　　文學、歷史、自然、繪畫、雕塑與電影等各方面知識的引介，對舞者們打開思考格局，無疑是重要且有效的。在敘事性或舞蹈劇場／肢體劇場中，場景設定與心理分析，對舞者在角色上的理解與發揮有相當重要的作用。只有通過對角色在特定時空下所遭遇的事件有所理解，以及針對角色自身的性格、教養、成長脈絡的深度分析，才能在表演上讓角色與作品成立，並令觀眾產生一種身歷其中的臨場感。

　　因為有了大量的閱讀、分析、討論與揣摩，讓舞者們在角色的理解、塑造與身體表演發揮上，找到心理支點，在表演上跳脫出肢體的外在審美，進而由內而發，讓肢體的表現服從人物與劇情需要，

《春之祭》女巫

　從而使得舞者在悲劇敘事中，更具有說服力、與更具有戲劇張力。
這是一種現實的人文關懷。這也正是在學院體制下、創作過程中，
除了身體觀念、美學與技巧之外，非常重要的部分。讓年輕學子在
創作、排練過程中，不斷強化個人的獨立思考，豐富個人的感知體
驗，建立個人的觀點，並進而能在訊息內化的過程中將其轉化為舞
臺的表演能量。

　細節的要求之於年輕舞者，比技術發揮更難。原因一部分源於生
活經驗的生澀，一部分來自於領悟力有待開發，這些當然都會影響
到肢體的敏銳度與表演的飽滿度。這得靠不斷的努力來改善、補強，
這也需要極大的耐性與毅力。所有細節的追求，成就作品的質感。

　一些有天分或經驗豐富且自我要求甚高的舞者，會在排練的過程
當中仔細聆聽創作者的要求，捕捉創作者的意象。這類舞者屬於主

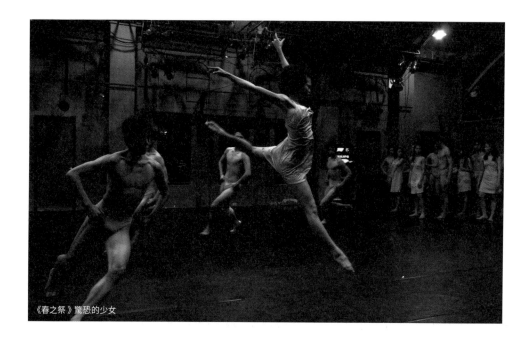

《春之祭》驚恐的少女

動型的。專注、觀察、聆聽、揣摩、執行、糾偏、調整、再執行，周而復始，這大概是整個理想的工作流程。

在排練過程中，舞者對創作者意圖的執行十分重要，這是能將作品盡善呈現的一大條件。而在創作與執行中間，還是會有某些不定空間交由舞者去作發揮的。

我常常在舞者的執行中，留意到舞者在進入角色之後所帶出的一些細節動作，我通常不會過多干預這些額外的部分，因為這些細節動作往往有別於制式規範且獨具舞者個人特質，略有粗礪卻使角色變得自然生動。這些細節，反映了舞者的積極參與，並使得作品人物更加豐滿。

在排練執行上，我利用三組不同的卡司，讓舞者們在不同的組別裡得以挑戰不同的角色。一方面，刺激了舞者們的上進心、榮譽感，

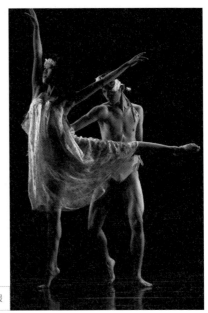

《春之祭》征服

同時，也可以清晰地看到舞者們在短短數週之內，無論是體能狀態、技巧展示、角色駕馭、質地表現，還是團隊精神、同儕互助、執著精進等各方面，都有飛躍般的蛻變與成長。在一次排練結束後，舞者自發地留在排練場，幫助第三組的男主角李尉司練習結尾的雙人大托舉。身材修長的李尉司一直無法完成將女主角許惠捷平舉過頂的經典托舉技巧。因演出將近，我跟他說，如果練不起來，不要勉強，可以換動作，免得受傷。尉司倔強說：「我一定要成功。」我離開了排練場，在路口等車，突然樓上爆發一陣歡呼聲，第二組的男主角黃立捷與一幫男生衝下樓來找我，一面出示手機錄影，一面高聲叫道：「曉雄老師，他舉了！」那一剎那間，我無限欣慰與感動。同學間的友愛互助與共同成長、良性競爭之精神，是如此的可愛與珍貴。

經歷了《春之祭》的洗禮，舞者們大都能獨當一面。因為在身體

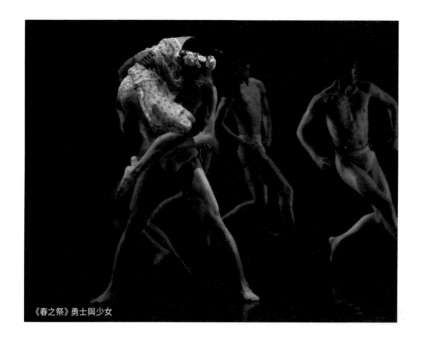

《春之祭》勇士與少女

技巧之外，一旦他們擁有了思辨與聯想的能力，以及積極主動的執行力，舞者也就成熟起來。這正是學院教育的最重要的目的。

《春之祭》2008 年誕生之後，便成了我眾多的作品中演出場地與場次最多的一齣。同時因應不同舞者、場合要求，做過諸多修改與調整。2009 年成為焦點舞團的大師經典，進行巡迴演出。2012 年初夏展演之後的暑假，受邀在臺北國際舞蹈節做閉幕演出。因大會有長度要求，《春之祭》被迫只演上半場，卻依舊讓國際院校對國立臺北藝術大學舞蹈學院學生的表演大為震撼。不僅僅因為那龐大彪悍的男舞者陣容，那群細膩且銳利疾速的女舞者們之傑出表現，更令人激賞。

關於這次國際舞蹈節，英國評論家大衛・米德（David Mead）在歐洲舞蹈雜誌上如是寫道：「北藝大也表演了張曉雄的《春之祭2012》，他的戲劇張力與接地氣的詮釋，是其中的佼佼者……」。

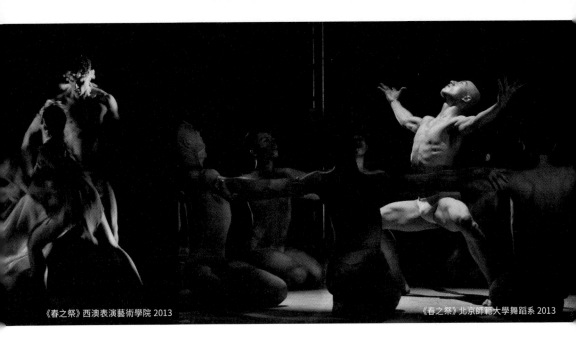

《春之祭》西澳表演藝術學院 2013 　　　　　　　　　　　　　　　　　《春之祭》北京師範大學舞蹈系 2013

　　2013 年夏，北京師範大學藝術與傳媒學院舞蹈系在中國國家大劇院、中國舞蹈十二天裡，演出了我 2012 年的全版《春之祭》。原舞者王元俐（女巫的飾演者）在北京為北師大舞蹈系的學生進行為期三個月的當代技巧與素質訓練，並協助重建了這一作品。這場演出，震撼了北京的觀眾，尤其是北京的舞蹈教育界。北師大的學生歷經短短三個多月的訓練，脫胎換骨，改變了中國舞蹈教育界對師範系統在「專業性」上之成見。這也可以看作我臺北經驗在異地教學的復刻成果。

　　同年，西澳表演藝術學院舞蹈系在吳建緯的協助下，也在春天重建並上演了我 2012 年版本的《春之祭》下半場。九月，作為史特拉汶斯基之《春之祭》誕生百年祭，西澳表演藝術學院與北京師範大學藝術與傳媒學院在北京國安劇院，聯合演出了張曉雄全版的《春之祭》，舞者陣容達六十多名之眾。那個場面，相當震撼。

《春之祭》2012 首演之日，林懷民勉勵舞者們

2014 年夏，應香港舞蹈團藝術總監楊雲濤之邀，在《古韻‧今釋》演出季裡重建了 2012 年版《春之祭》的下半場。香港舞蹈團的舞者，接受了一場當代觀念與當代訓練的洗禮。

在眾多不同的演出版本中，最讓我自己滿意的，當屬 2012 年北藝大初夏展演的版本。北藝大學生所接受的訓練全面而紮實，最能勝任這個作品的難度與質地要求。西澳表演藝術學院舞蹈系主任、國際著名編舞家與教育家楠納‧赫漱（Nanette Hassall）在跟我洽談西澳與北京的合作項目時，看了北藝大《春之祭》版本，說：

「我們的學生只能勝任下半場。上半場的規模與能力強度，職業舞團也很難企及。」

我把這段話當作對國立臺北藝術大學舞蹈教育的讚美，並為學生在國際舞壇上的優勢而深感驕傲。

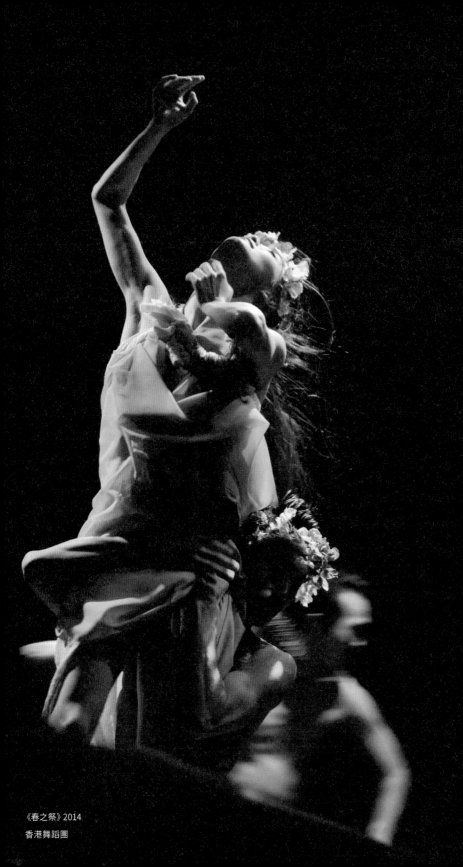

《春之祭》2014
香港舞蹈團

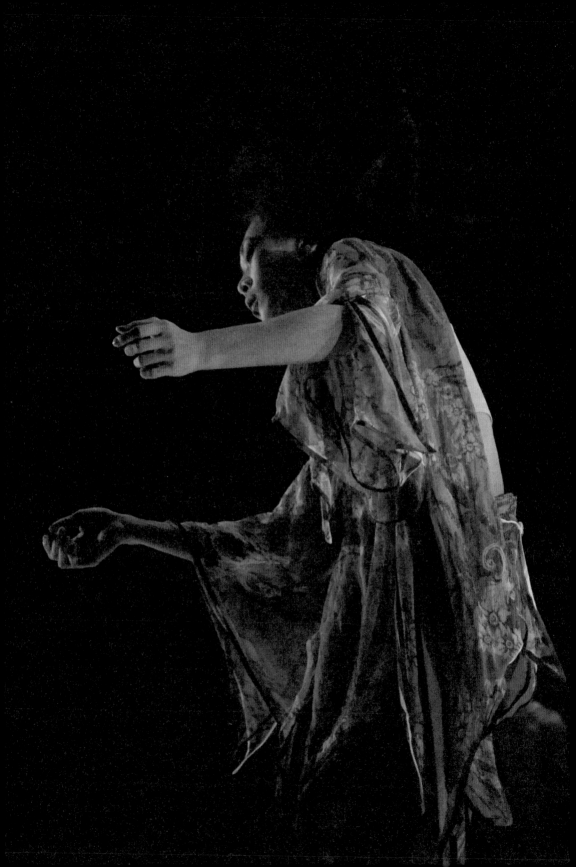

第七章 屈子離騷歌未央

《離騷》2012
香港新視野藝術節
舞者：王元俐

第七章 屈子離騷歌未央

一‧離騷緣起

　　有計畫地以古典文學意象編舞的構想，始於 2002 年我接下台北越界舞團的主創之時。2006 年越界核心人物羅曼菲因罹癌辭世，我因腳底惡性腫瘤入院治療，出院後接任台北越界舞團藝術總監。

　　舞團的未來發展，讓我在傷痛中重新振作起來。我一面養傷，一面帶領年輕一代越界舞者，完成了兩岸城市藝術節在北京的亮相（《支離破碎》北大百年講堂 2006），繼而參加廣東國際現代舞週（《浮士德之咒》星海音樂廳 2007）、曼菲紀念演出《給在天國的朋

《浮士德之咒》台北越界舞團 2007

友》（《浮生》、《秋歌》臺北新舞臺 2008）、北京現代舞節（《秋歌之雨霖鈴》北京先鋒劇場 2009）、美國雅各之枕藝術節（《蝶夢》雅各之枕 2010）等重要演出。

2008 年起始，更以《紀實與虛構》這一文學舞蹈概念，展開國際性的合作，包括了《支離破碎 III：紀實與虛構‧香港篇》（2008 香港動藝舞團）、《風向何去》（2009 國立新加坡大學藝術節新加坡舞人舞團）、《家園：澳大利亞篇》（2009 阿德萊得藝術中心）。我希望藉由這個平臺，實現我當年對舞團未來的想像，與對曼菲的承諾：讓年輕一代舞者及中生代舞者，能有一個通往國際的舞臺。

在規劃未來與文學結合的製作時，屈原的《離騷》，是我最想實現的作品之一。2011 年端午，我曾寫下《讀離騷有感》一首：

《紀實與虛構‧香港篇》2009
香港動藝舞團與
台北越界舞團聯合製作

屈子離騷歌未央，哀郢天問痛國殤。

懷情抱質獨無匹，定心廣志敢赴湯。

洞庭水淺應閒牧，高峽湖平祈無殃。

眾芳蕪穢安可冀，沉淵其如汨羅江。

幾個月後，我接到香港動藝舞團梁家權的來電，之前寫給動藝舞團的舞作《離騷》企劃，被香港新視野藝術節接納了。這個委約創作，將於 2012 年 11 月在香港作世界首演。此時，台北越界舞團經已宣布結束（2010 年），我是以客座編舞家身分與香港動藝舞團合作，將《離騷》的構想付諸實現的。於我，這有些「失之東隅，收之桑榆」之意味。

《他鄉》關渡藝術節 2014

　　《離騷》的主創團隊，囊括了港、臺頂尖的創作人：服裝設計洪麗芬、舞臺設計陳友榮、作曲與現場音樂陳國平、燈光設計鄭雅麗，以及現場演唱的來自大陸的蒙古歌手娜仁其木格。

　　正所謂「謀事在人、成事在天」，一切準備與策畫，都有待於天時、地利、人和之匯總，時機到了，這十年一劍，也就水到渠成了。

　　也就在我著手進行《離騷》的前期準備工作時，我接受了主修表演的碩士生王元俐的研究指導工作。在與導生的溝通與指導中，我們決定將香港新視野藝術節委約的《離騷》製作，作為王元俐畢業製作的一個前奏，並計畫未來有一個臺北的版本，來作為她的畢製。因此，相關的文本與創作主線以及舞臺技術等等，從一開始，就有了雙軌的概念。這也是我將學院製作拉高到專業舞臺甚至國際專業高度的具體實踐。

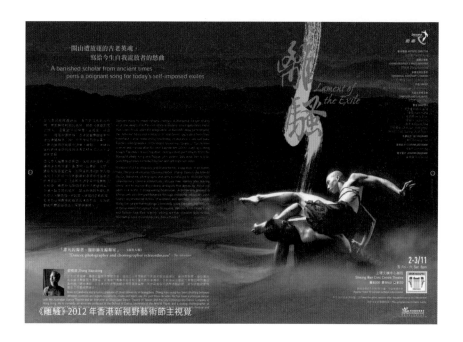

《離騷》2012 年香港新視野藝術節主視覺

　　《楚辭》，戰國時期楚地詩歌的詩集，與《詩經》分別被譽為中國浪漫主義與現實主義文學的鼻祖與源頭。後人更因此而以「風騷」指代詩歌。風，指十五國風，代表《詩經》；騷，指屈原的《離騷》，代表《楚辭》。因此後世也以「騷人」來指代詩人。

　　「楚辭」一詞，最早見諸西漢前期司馬遷的《史記‧酷吏列傳》。西漢末年，劉向將屈原、宋玉的作品以及淮南小山、東方朔、王褒、劉向等人承襲模仿屈原、宋玉的作品共十六篇輯錄成集，定名爲《楚辭》，楚辭遂又成爲詩歌總集之名稱。由於屈原的《離騷》是《楚辭》的代表作，故楚辭又稱爲「騷」或「騷體」。

　　屈原一生作品豐富，世傳《離騷》、《天問》、《九歌》、《九章》、《招魂》等舉凡二十三篇，其中不乏後人託名之作，但作爲屈原的代表作，《離騷》之真偽，最無異議。司馬遷曾如此評價《離騷》：「其

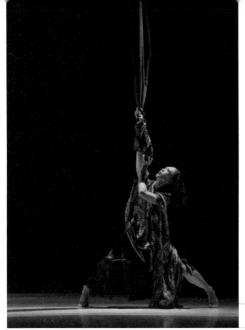

《離騷》女嬃

文約，其辭微，其志絜，其行廉。其稱文小而其指極大，舉類邇而見義遠。」（見《屈原列傳》）

《離騷》共有三百七十二句。《離騷》中「離」指遭遇，「騷」指憂愁，亦即「遭遇憂愁」之意。《離騷》塑造了一個出身高貴、人格高潔的形象，「朝飲木蘭之墜露兮，夕餐秋菊之落英」，卻圍困於「惟夫黨人之偷樂兮，路幽昧以險隘」的時代。因此，詩人「長太息以掩涕兮，哀民生之多艱」，且在「上下求索」而不得時，寧願「從彭咸之所居」、長太息而後淪作波臣。

二・騷辯五關

我的舞作《離騷》是以倒敘的方式，虛構屈原投江之後，其姐女嬃溯江而上，尋找屈原的過程，藉由沿江所見所思，還原當年姐弟

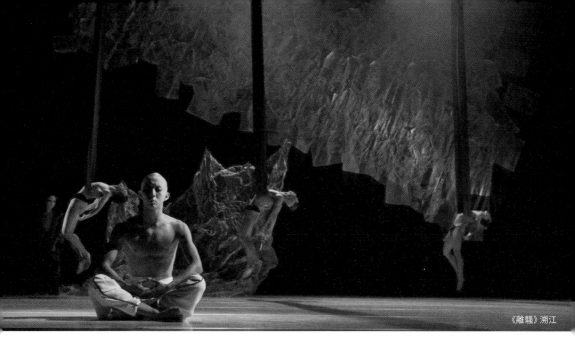

《離騷》溯江

的一番激辯，想像她在過程中醒悟了屈原的心志與堅守，以及那難以違抗的時代悲劇，譜寫一闋澤畔之哀歌。

舞作《離騷》共分為五個段落：

1. 溯江

開場，澤國籠罩在暗夜的雲霧中。江邊巨石若隱若現。哀痛欲絕的女嬃在江岸澤畔淒切招魂。澤國的雲霧湮水間，飄蕩著無數亡靈。女嬃不僅僅是屈原的姐姐，許亦是所有母性的象徵。亡者，也非僅僅指代屈原，也許是歷代那些無數寧為玉碎、甘作波臣的仁人志士。

這段舞蹈以王元俐所飾演的女嬃獨舞開始，借用懸吊的綢帶，製造偏心的支撐、旋轉與平衡，體現女嬃的極致哀痛。亡魂的獨舞與群舞，以及和女嬃的五人舞，在葛瑞茲基的 *Already It Is Dusk* 沉抑而激越的樂曲中，展現不甘、掙扎、反抗、折損、哀慟、凝聚、

扶持、奮發、抗擊等等意象。暗夜裡，女嬃努力辨識著迷霧中那一張張模糊而又清晰的面孔。

2. 騷辯

葛瑞茲基 *Lerchenmusik, Op. 53-Part* 悠揚的長笛中，舞臺上慢慢浮現清冷月色下的懸崖、巨石與滔滔江水。女嬃望著滔滔江水，追憶著屈原自述中的內心掙扎。臺前兩位蜷縮一團的男舞者，慢慢展開一段糾結、纏繞、對抗，且相互依存的雙人舞，象徵著屈原內心的自我對質。李尉司與李亞叡在這段極為高密度與高難度的雙人中，表現極為出色。香港原始版本的舞者唐偉津與岑智頤，也曾讓香港的觀眾為之驚豔：

「在完全沒有任何音效和燈光變化的高度集中之下，全場觀眾屏息聚焦在兩名年青男舞者身上⋯⋯幾乎以為他們是一尊流動的雕塑

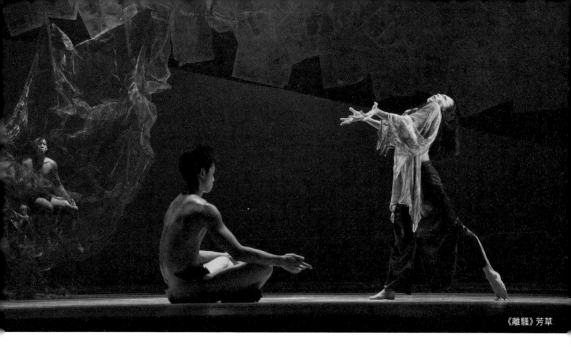

《離騷》芳草

像。這段充滿統一力量的舞美，彷彿把整個舞臺擴大成為歷史的場景，他們用身體語言的力度，舒展無韻的節奏，像在探索在幽暗亂世尚存的堅持。讓人想起屈原在《離騷》詩關於離開楚國與回頭在內心的自我對質。」（吳美筠〈評離騷詩舞〉，國際演藝評論家協會香港分會，2012.12.28）

在這段雙人的後方，懸吊在空中的吳建緯，飾演沉於江底、被水草纏著的投江者。建緯是個極有悟性的表演者。發展動作之初，他知道要以腰部靠掛在綢帶上、懸吊十幾分鐘，且不能有大動作時，他便想到了「沉江後勾纏在水草上浮動於水底」的意象。於是，他以極緩慢的速度控制身體的擺盪，讓身體在有限度而又極細膩的伸展與收縮中，達到漂浮的意象。在十來分鐘長度的身體控制中，他從頭頂到足尖的表現，充滿靈性與質感，飽滿而專注，深深打動無數觀眾。

《離騷》求索

舞者：吳建緯

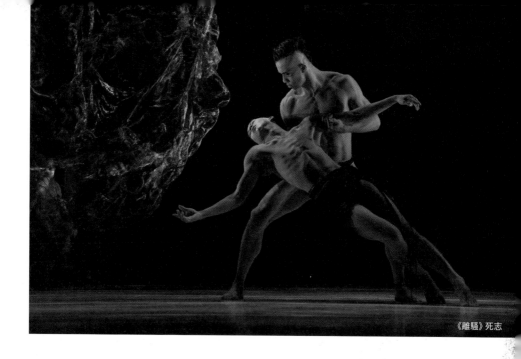

《離騷》死志

「沉江」一段，源自龍舟與粽子之典故。因憐憫其才，百姓向江水投食，希望保護屈原的屍身不被魚蝦所傷，沉於江底的屈原能夠浮現。這也映襯了屈原投江之決絕。這一段舞蹈，為女嬃後面的獨白作了極其重要的鋪陳。

3. 芳草

月夜下的澤國，芳草萋萋。女嬃踏著芳草，尋覓著屈原的足跡。她撿拾起不同的芳草，辨識著《離騷》中描述的各種芳草之華美與芳香，思憶著屈原曾錚錚直言的心志與堅守，思憶其自甘見棄於濁世而不願同流之傲然。愛沙尼亞當代簡約主義大師佩爾特（Arvo Part）的 *Psalom*，有種深重濃郁的悲憫之情，恰如其分地突顯了女嬃對弟弟的理解與哀憐。

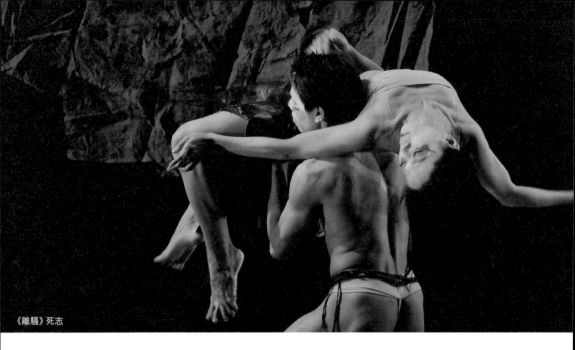

《離騷》死志

4. 求索

投江前踽踽澤畔的屈原，如蒼鷺形單影孤。其被迫放逐的傷痛與堅持初衷的寂寞，與後世知識份子在紛亂的時代與權力角逐的政治環境下內心的孤獨與幽暗，如出一轍。這段獨舞的某些畫面，借鑑了八大山人孤鳥的畫意。迭遭憂讒，悲號澤畔的屈原，面對巨大的黑暗，依舊堅持其上下求索之路。伊瓦斯（Charles Ives）的《無解之問》（*The Unanswered Question*），給予整段舞蹈縹緲而又哀傷的情境。音樂的精神，頗接近《楚辭》中《天問》的悲愴。

在獨舞之後，安排了一段由吳建緯與陳佳宏的男子雙人。關於這段舞蹈，香港另一位藝評家張綺霞的解讀，完全吻合編舞者之心。她如是描述：

「一個男舞者（陳佳宏）比較強，拉扯與承托另一位力量較弱的

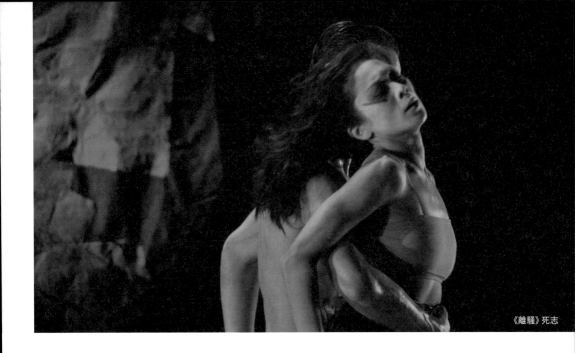

《離騷》死志

男舞者（吳建緯），兩人可以看成是內心的兩股力量，在沉寂氣氛中互相按壓又互相牽拉，仿似內有一種力量要將對方牽制，如社會內化於人的種種限制，繼而相偎相拒，最後較弱的男舞者被承托支持，向上飛升。這場面在眾多場的苦苦掙扎中，宛如清泉，在絕望中透出生的力量與希望。《離騷》的文本中，屈原激烈的對抗力量，包含了對生命的絕望，然而在此舞作中，卻以互相依存相加的伸展力，把絕望化成了不屈不撓的生命力。」（張綺霞〈壓抑中迸發之力量——看離騷〉，2012.12）

5. 死志

這段舞，緊接在上一段男子雙人結束時的一段男子獨舞（吳建緯）之後。女嬃（王元俐）在暗夜的水澤看見那緩緩滾動、投向滔滔江水的身影，悲憤欲絕。此刻，她應真正瞭解屈原赴死的全部哀痛與

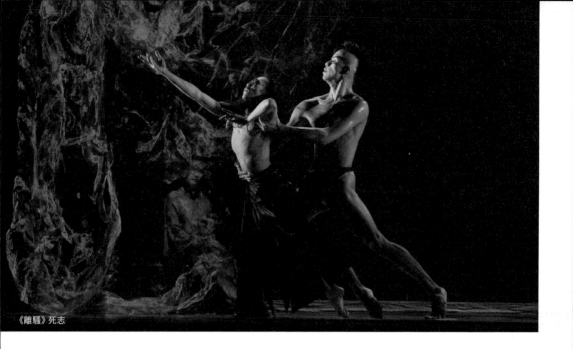

《離騷》死志

決絕。而她，在巨大的黑暗力量下的委屈求全，最終亦是遍體鱗傷。從哀其之不冥、慟其之自棄、憐其之才情、悲其之不壽，到了哀莫若於心死之慟絕，王元俐演來絲絲入扣。

在這段難度極高的雙人舞段中，陳佳宏充分發揮了他的體格與悟性之優勢，在雙人把位與細節處理上，不僅讓女主角能全然發揮，其自身也將那種力拔山河的霸氣與沉定，表現的淋漓盡致。正因為這個黑暗力量的角色存在，反襯出女嬃的無奈悲慟與屈原的死志決絕。

「她不斷向外伸手抓取些甚麼，卻又不斷以向內的動作，表達外力的不可求及自身的自抑，眼看著舞臺中央男舞者苦苦掙扎，最後也無法不脫下自身的彩衣，貼地而舞，靠近在地上的男舞者，對其苦難承擔與同情。但此時水聲響起，她被另一位男舞者控制住，如被水波捲入洪流中，被世俗的一切糾纏住，纏綿又強悍地，把不

　　　　　　　第七章 屈子離騷歌未央

《離騷》尾聲

斷向上掙扎的她拉進冰冷孤寂的水底，其寬容力量始終敵不過醜惡人性所形成的外力。」（張綺霞〈壓抑中迸發之力量——看離騷〉，2012.12）

終了，女巫跌坐地上，背後，一群昇華的靈魂在其身後緩緩橫越空間。歷史，會以上螺旋之姿發展，人類的悲劇，也可在不同的斷面找到參照點，並一再地重演，同時，人類因省思而反抗也從未停歇，一如暗夜裡的孤星高懸，照耀來者。

在舞作尾聲這段舞裡，選用的音樂是佩爾特（Arvo Pärt）的 *Trisagion*。這個作品有著濃濃的宗教救贖意味，從人間磨難掙扎抵抗、到天國之路遙遙邈邈。

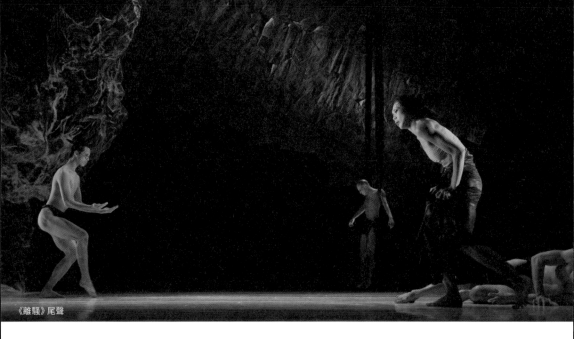
《離騷》尾聲

三 · 魔鬼細節

　　2012 年在我具體構思《離騷》時，就讀研究所表演組的王元俐成為我的導生。這位舞者擁有完備的實踐經驗：大學五年雙主修，主修表演與教學。畢業後進入雲門舞集，因其膝蓋受傷，手術後被迫離開舞臺，轉而從事舞蹈教學。因知不足而重返校園深造，意在整理自己的舞臺經驗、補強知識後，專注於未來的教學。

　　經兩年的觀察與指導，我看到了那深埋於心的表演衝動。經多次深談，鼓勵元俐重拾舞臺信心。為此，在研二時給予元俐全方位的嘗試：教學助理、排練導師、舞作《春之祭》的主角。這是她返校後第一次演繹我的作品。藉由她對當代原理性教學系統的重新認識與掌握，幫助她逐漸找到與傷痛共處的方式，重建其舞臺信心。藉由她豐富的教學演出經驗，在《春之祭》排演過程中，讓她帶領學

弟妹們共同成長。爾後，從她良好的閱讀能力，流暢而有深度的文筆著眼，決定以古典文學作為其畢製的基點，為她量身訂製一個完整作品。這時，國際藝術節邀約的作品《離騷》，便成為王元俐畢製的絕佳選項。

在指導王元俐時，除了在動作原理上強化她的身體意識，藉由原理性的支配使用身體，來克服傷患帶來的身體限制與心理障礙。同時，以高難度的雙人托舉設計，來突顯她的優勢，並在一些心理描寫之段落，借助她對文字意象之理解與生活歷練之體會，在一些細膩幽微處著墨，讓其舞臺的表現力除了技巧的充分展現外，更多了豐富而綿密的心理描述及戲劇張力。

在一段澤地踏訪的獨舞的排練中，我讓她蒙上眼睛，將不同植物的葉子逐一讓她揉碎了，放到鼻下嗅聞，以辨別不同的芬芳。我將

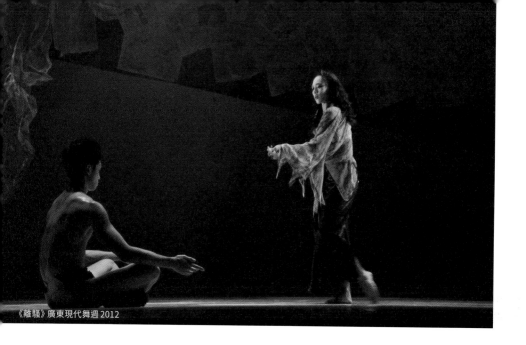
《離騷》廣東現代舞週 2012

她帶到荷池畔，讓她嘗試捧水、撫水、擊水、入水等等，去分辨各種不同心境下的動作、速度與質地。我也給元俐和其他舞者們分享一些相關歷史掌故，如竹林七賢中的嵇康與《廣陵散》；如史學巨擘陳寅恪為國學大家王國維所寫的悼文，及其在文革中深陷紅色風暴摧殘時所寫的「涕泣對牛衣，卅載都成腸斷史；廢殘難豹隱，九泉稍待眼枯人。」一詩；如文革中文學翻譯大家傅雷不堪人格凌辱而從容赴死，等等時代巨輪下知識分子之命運。

王元俐以運動健將的體質與柔弱的形象，成功地融合並轉化成了主角女嬃這一角色並牢牢駕馭著，絕美之處讓人屏息，淒惻之處讓人潸然。其關鍵，在舞者對文本的熟讀、理解與轉化，以及毫不懈怠的身體實踐。對其表演，香港藝評家不吝篇幅地給與長篇的讚美。

一個作品成功與否，除了主題鮮明、立意獨到、語彙脫俗、形式

第七章 屈子離騷歌未央

出新、節奏張弛有度、結構緊實完整之外，舞者臨場表演時的質感，是非常重要的。

　　質感，來自細節的總和，而魔鬼，往往藏在無盡的細節中。當舞作從無到有，進而進入到細排階段時，引領舞者在身體體驗與文字意象間建立更加深入的聯繫，是非常重要的。我曾在 2012 年的香港細排階段寫下這段筆記：

　　「……動作的質地來自於內在的動機，以及無數的細節。那看似柔若無骨的手勢，需有充沛的內在張力，並在劃動中，想像空氣的阻力。有了這一切體會，這些看似微不足道的動作，便有了一定的意義。」

　　「……舞臺上的一切存在都有其必要，沒有什麼存在是不重要的。一個遊動的手勢、一個靜默的佇立、一個穿透空間的眼神。抓住觀

眾的不全然是嫻熟技藝，更多的，是一種靜謐無聲的磁場。」

「……再澀一點，再澀一點！手臂的內在力道生於丹田，腿在向下穩紮的同時，去體會一種來自地面的反作用力，經由尾椎放射到整個後背，再延伸到指尖末梢。」

「……收腹、鬆胯、提臀、沉肩、拔背、開胸、夾臂。」

「……舞臺上的自信與自在，來自這一系列咒語式的聯結、匯整與轉化。當動機與細節都已了然於心，時間、速度、重量與軌跡，便是新一輪的錙銖必較。質地的追求，是永無止境的。方法的使用、提點，能讓舞者少走許多彎路。編舞的身體力行，也直觀地提供一種參考。」

「……直立時脊椎動力的施用，倚仗下盤的穩定。以人體工學的

原理為依據，即強化了穩定與力道，也避免了許多運動傷害，同時，為動力的向性轉變提供了極大的機動性與迴旋空間。」

「……肌肉、關節相對鬆弛狀態下的對抗平衡，造就無限的延伸感，尤其在雙人配合中，施與受、主動與被動之雙方，必須細緻地感受對方的身體能量與訊息傳遞，並給予恰如其分的反饋，才能產生諧和的對抗平衡。」

作為編舞，身體力行是一種必要。如果對自己的身體缺失了體悟感受，在與舞者溝通時，就難以做到感同身受。舞者對提示與要求的達成，是對編舞者最大的回饋。這完全依賴於舞者的自覺、主動、與悟性，還有編舞者的清晰表述與戒躁耐心，由此，逐步達成雙方的默契。當這一刻實現時，排舞的過程無限美妙。

四·雲夢芳菲

2012 年初，當《離騷》創作構想被香港新視野藝術節採納時，第一個出現在腦海的舞臺意象，就是一抹幽暗中的新綠。那應是女嬃溯江而上找尋沉淵的屈原時，於澤國水鄉之所見。

我拜訪在永康商圈僻靜一隅的洪麗芬工作室。那覆於淤泥、曝於烈日、浸染於時光的「洪絲」湘雲紗，在洪麗芬的巧思下所展現的卓而不群的華貴，這應是《離騷》最佳的注腳。

十分幸運的是，洪麗芬一口答應了為《離騷》擔任服裝設計。更令人驚喜的，是洪麗芬成就了舞作中各個角色的形象之外，所為女主角設計的一襲裙裝，如破塘而出的風荷新綠，在夜霧中搖曳舒展，高潔華美而出塵脫俗，那正是我苦苦尋思的舞臺意象。於是，在

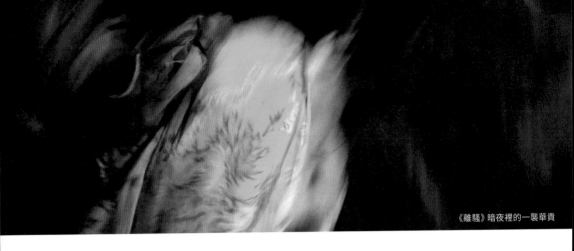

2012 香港新視野藝術節上,人們看到了濁世離亂中《離騷》的風骨,也看到了初心自潔的芳華,同時,透過這暗夜裡的一襲華貴,可以遙想澤畔踽踽而行的屈子,身披著荷葉蓮瓣,在月下旋舞。

洪麗芬在女嬃身上完成了完整之剪裁設計,並在男舞者身上,以立體剪裁的方式,完成「軟雕塑」之設計概念。尤其主要舞者吳建緯身上的服裝,更躍上香港新視野藝術節《離騷》一劇之主視覺。那一抹泥土的漸層,勾起人們對情繫故土之亡靈的無限想像。

在構想舞臺設計時,第一個想到的,是香港重量級舞臺設計家陳友榮。我第一次見到陳友榮,大約是在 1995 年。那一年,我將工作重心從澳洲移到香港,在城市當代舞團任教,同時也在演藝學院、香港舞蹈團授課。常在各種演出場合看到這位靦腆、溫和、低調而熱衷現代舞的年輕人。

《離騷》首演
新視野藝術節 2012
服裝設計洪麗芬與舞者吳建緯

　　2009 年初，我第一次與陳友榮在香港動藝舞團年度製作的《支離破碎 III：紀實與虛構》中合作。友榮的設計大氣、簡約而又周全，給我的影像與舞蹈提供了極大的發揮空間，並給觀眾帶來豐富的視覺想像與震撼。他以一臺暗夜裡懸浮在空中的手提電腦為舞臺。電腦慢慢打開的瞬間，人間的過往與未來、孤獨與情慾糾葛，便有了一個虛擬的聯結場域。

　　三月至六月間，我在臺北一面訓練香港的年輕舞者，一面完成了《離騷》的幾個段落。七月，《離騷》在香港正式開排。一些想法已經成型，而舞臺的構想仍然懸置著。七月十日中午，友榮來看排，我們在舞團附近的餐廳午餐，繼續探討舞臺的意象該如何呈現。無意間，我將餐巾紙揉成了一團，丟在桌上，那一團紙以紙質的記憶逐漸舒展開來。我們眼睛一亮：對，我們應該從文字書寫、文字紀

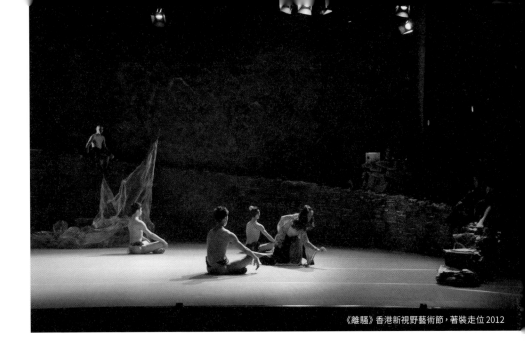

《離騷》香港新視野藝術節，著裝走位 2012

錄的媒材做發想！於是，友榮將我的想法落實到了這樣一個場景：

　　一堵逆時針螺旋上盤的書牆、一塊大字報式的天幕，以及一團逐漸舒展開來的揉皺的紙。三個圍繞著書寫的媒介構成了《離騷》的舞臺主體。逆時針螺旋上盤的書牆象徵著所謂「知識」與「歷史」對人類思想與靈性之禁錮以及死亡意象；貼滿報紙的天幕，表徵著意識形態的謊言與文字暴力；鋼絲網製成的揉碎的紙團，在幽暗中逐漸舒展並化成一縷出岫之雲，強調著靈性的堅韌、不屈與自由。

　　鋼絲網所製成的裝置，在舞臺上效果非常驚人。從文人筆下的太湖石、隱喻文人士大夫在備受壓制與奴化中枯守空靈，到揉成團的紙張漸漸舒展開來、象徵著思想與創意在重重挫折中依舊堅毅勃然，再到出岫之雲在夕照下如烈焰熊熊、表現理念與意志堅守之真灼炙熱、光耀人間。這個裝置，讓整個舞作精神有了依歸，也造就極簡

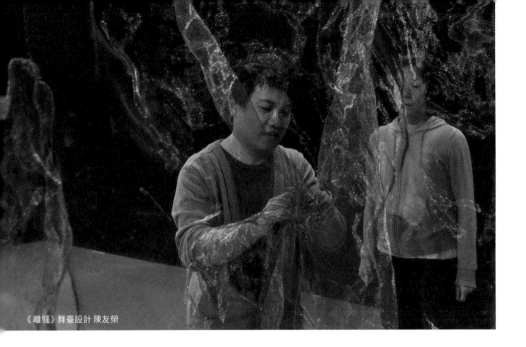
《離騷》舞臺設計 陳友榮

美學下極大化的舞臺效應,舞臺意象豐富而強烈、細膩而飽滿。

為了方便作品未來的巡迴演出,友榮還十分貼心地做了簡版的設計:書牆不便搬運可以省略。將天幕做 45 度角的傾斜懸掛,以增加「文字暴力」的懸重感。鋼絲網在天幕的襯托下,效果變化更為凸顯。

友榮在整個裝臺期間,一絲不苟地過問並處理每一個細節,以讓舞臺裝置呈現出最好的質地,在簡約大氣中幻化出多層次、多變化的視覺效果。這個版本,配合吳文安的燈光再設計,成為之後臺北及國際巡演的版本。

遺憾的是,2014 年初,《離騷》受外交部委派參加多倫多臺灣當代文化週,出發前夕,接到陳友榮突然辭世的噩耗,令人震驚且萬般不捨。他的英年早逝,無異是藝壇的一大損失。

能讓一方舞臺產生魔幻效應的，是光的運用。而《離騷》的舞臺魔術師，是舞者出身的馬來西亞華人吳文安。

認識吳文安，是在 1995 年。彼時，我任香港城市當代舞團駐團導師，文安是舞團的年輕舞者。文安是華人表演藝術家中，一位很有代表性的人物。他曾在港臺三個專業舞團擔任舞者：香港舞蹈團、雲門舞集、香港城市當代舞團。其中，在香港城市當代舞團工作的時間最長。那時的文安，文靜秀氣而又靈動，亦帶有幾分書卷氣，在一眾城市當代男舞者中顯得與眾不同。

2012 年《離騷》香港首演後，彼時已轉型成為廣東現代舞團與香港城市當代舞團燈光設計的文安，一如他一貫的誠懇率直地對我說：「老師，我覺得燈光對舞蹈和布景的層次連結性不夠，畫面出不來。如果是我的話，我會有更多的層次和意象。」

修改的機會來了。香港一演完，我們收到廣東現代舞週一個月後的演出邀約。舞者出身的文安，以對身體質感的敏銳直覺、肢體與空間關係的深度理解、動作與主題意象連結的體悟想像、流動或靜止中的呼吸感應，等等難以取代的舞臺經驗與想像，化作簡潔豐富而又充滿呼吸感的設計，給《離騷》這一沉重的歷史題材提供了近乎魔幻的空間與想像，整個舞作跳脫出黑暗沉鬱而瑰麗奪目。

　　這個版本與香港版《離騷》的燈光設計非常不同。尤其在「芳草」與「求索」兩個舞段中，雲夢澤裡兩個不同心境下的芳草地之景色被薰染得極為淒美動人，烘托出舞者／角色當下的內在風景。

　　與文安工作中最令人愉悅的是，他對舞作的觀察非常細緻，同時能極快地進入作品的世界裡，並力圖以他的個人想像，成就整個作品。這是一個高度自覺而又十分開豁的態度。我們合作中，我可以

完全放手而毋需過問與憂慮的。這樣的合作，非常美妙。

2013 年春，臺北的《離騷》公演，大致延續了廣東現代舞週的舞臺燈光版本。是時，吳文安剛剛獲得北藝大舞蹈學院教職，就任前，文安的燈光作品春天在國立臺北藝術大學展演中心舞蹈廳以《離騷》的亮相，讓臺北觀眾為之驚豔。

《離騷》其實是一首悼亡哀歌，如何讓舞者進入一種儀式性的表演狀態，彩妝便成了一種重要的選擇與途徑。

在《離騷》構想階段，就作品的主題走向，兼任排練助理與彩妝設計的吳建緯提出了建言。他從民族志與儺舞中得到啟發，建議我讓舞者全身彩繪，以素白色，用開窗見地的方式來上妝，並選用靛藍、朱紅、黃金三色勾勒人物的臉譜，拉出角色的區別。他的思考非常細膩深入，我接受建議，並在排練初期，就讓舞者試妝、定型。

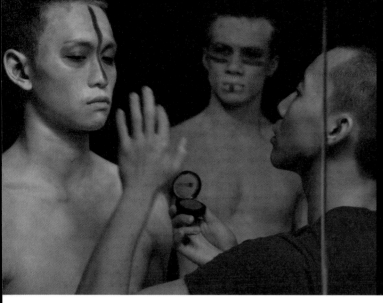

《離騷》香港新視野藝術節 2012
吳建緯為港臺舞者彩繪中

果然，當舞者全身上妝之後，能夠迅速跳脫本我，而進入另一個境界。

對年輕舞者而言，角色的進入，遠比身體的掌控來得困難，猶當作品議題涉死亡意象與招魂儀式。身體彩繪與面具，皆是古代祭典儀式中，表演者的人／神之別中一道必不可少的程序。身體彩繪，像是一種儀式，很好地幫助舞者脫離「本我」而進入角色，讓身體的精神性得到昇華。

在幾次彩繪試排同時，我用相機捕抓了舞者狀態的變化。鏡頭下，舞者的身體展現了古代希臘羅馬雕塑式的精神性，純淨、深沉，甚至形而上。這些攝影作品反過來也幫助舞者直觀地瞭解到他們自己身體意想不到的可能性，從而幫助舞者在舞臺上建立更強大的舞臺信心，強化作品的舞臺表現力。這批攝影作品，除了運用在演出文宣，也在 2017 年 12 月底於華山藝文特區紅館展出，備受好評。

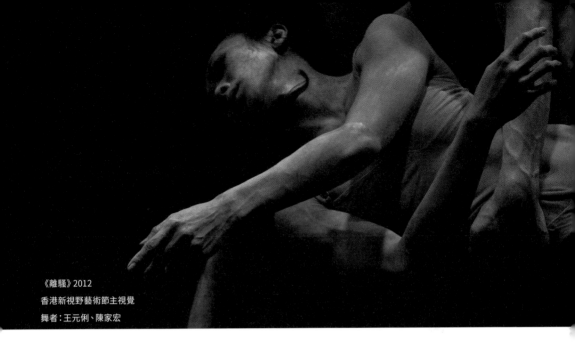

《離騷》2012
香港新視野藝術節主視覺
舞者：王元俐、陳家宏

就《離騷》中攝影、身體與舞蹈之關聯，香港舞評家曾作如下敘述：

「編舞者張曉雄……曾擔任當地（指澳大利亞）專業舞團的舞蹈家、編舞家，以華人身段在澳洲創出堂，獲多項重要獎項……雖然在香港只居留了一年便移居臺北，卻在這一年與香港所有主要舞團合作過……期間在中港臺等地教舞和編舞，對澳洲及華人舞蹈具影響力。張曉雄又是攝影家，醉心人體攝影……他對男性身體筋骨和肌肉力量具有非比尋常的掌握，在華人藝術界實屬罕見……當中所強調對男性舞者身體的欣賞，擴展人體舞美的極致，是香港文化中較少討論的男性身體美學……舞蹈「離騷」男性身體的表達，完全沒有色相性感的迷混……」（吳美筠〈評離騷詩舞〉，2012）

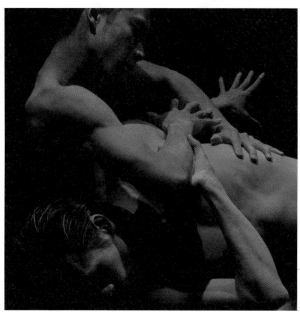

《離騷》主視覺 2013
舞者：黃冠榮、李尉司

五 · 長路求索

　　《離騷》，是我在學制內創作中，有別於我眾多的作品的一齣。這個作品，從構思到執行進而修改、巡演，都以舞作中的靈魂人物「女嬃」一角之飾演者為核心。這是我在學制內的創作中，特別針對成熟舞者的再提昇而擘畫的特別方案。以全篇幅的架構，將文本與其他舞臺手段深度結合，高規格地將學生推向國際舞臺。這個規劃無疑是成功的。

　　以國際製作規格完成研究生畢業製作，這在北藝大是前無古人的創舉。旋踵而來，《離騷》在新視野藝術節（2012）、廣東現代舞週（2012）、北京國家大劇院中國舞蹈十二天（2013）、多倫多臺灣當代文化週（2014）等一連串國際藝術節上的公演，大放光彩。王元俐

與香港舞者、北藝大年輕舞者們的傑出表現，獲得相當大的肯定。這些正面的肯定，佐證了「因材施教」的教育理念，印證了學生的成長，也昭示了學制內創作的無限可能。

對成熟的舞者而言，其最重要的研究課題，應在主題的內化與深度的探索。沒有個人風格的舞者，不會是成熟的舞者。成熟的舞者，不一定要在多元風格上作嘗試。正如大野一雄，永子與高麗，終其一生，在在實踐與完善其個人的舞臺美學。這種面向深化的舞臺實踐，不是建立在風格多樣性的嘗試上的。

這是我在指導王元俐時，就其畢業製作的規劃，所給予的方向與要求。作為製作核心人物，王元俐沒有辜負她的機會，並在製作過程中發揮了關鍵作用。除了自身角色揣摩、雕琢與領悟外，不吝扮演排練助理角色，帶領所有舞者建立起工作上的默契，幫助劇組成

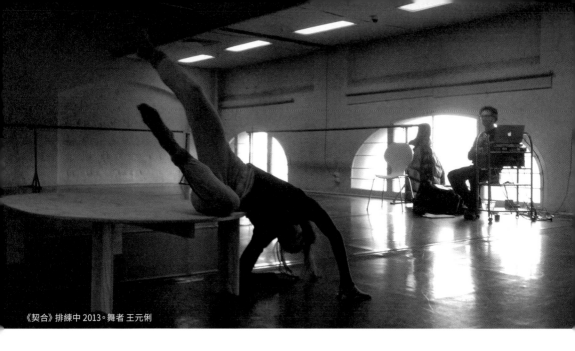

《契合》排練中 2013。舞者 王元俐

員一同成長。她在完成作品的同時，也在製作、排練與教學上獲得了彌足珍貴的經驗。這對她未來的個人發展，有著難以估量的潛力。

2013 年春，澳州當代舞之父李‧華倫在看了臺北版彩排之後，當即決定邀請王元俐與吳建緯參加同年九月澳亞藝術節特邀製作《契合》（*Not according to plan*）。這個原本為我睽違澳洲舞壇 20 年而量身訂製的作品，因此多了兩位優秀的臺灣舞者。他們的表現深得澳洲觀眾與舞評家們的喜愛。

就作品本身而言，在《離騷》的創作過程中，用什麼風格手段，已然不是我關注的重點。將歷史一再重演的悲劇，以及在不可抵抗的時代洪流中人格堅守、雖九死而無悔的人文情操表現出來，才是我所關注的。而這，正是我希望透過作品的創作、展演過程，帶給學生的感悟。

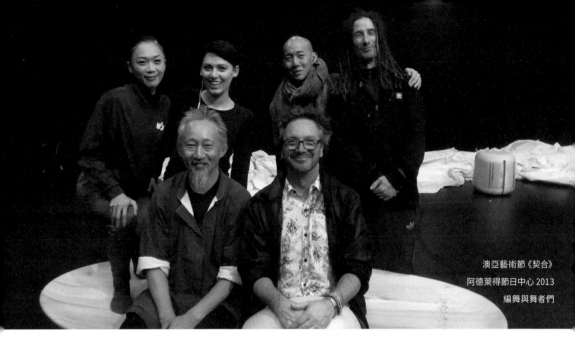

澳亞藝術節《契合》
阿德萊得節日中心 2013
編舞與舞者們

　　2013 年，北京師範大學與張曉雄舞蹈劇場聯合製作，分別以張曉雄的《春之祭》與《離騷》參加了中國舞蹈十二天的演出，對這場在北京國家大劇院公演的《春之祭・離騷》，當年 *I ART* 雜誌的評論如下：

　　百年聞名的音樂《春之祭》與千年文明的遺詩《離騷》，積聚張曉雄老師站在當代人的審美視角下對東方人體美學與西方文化的重申選擇與凝望，所呈現出的是一場空前絕後的東西方文化碰撞，一個是對西方百年前驚世之作的重新解構，一個是對東方千年文化遺史的現代解讀！張曉雄的《春之祭・離騷》已經成了一次當代舞蹈的大事紀。

　　《離騷》在 2012 年新視野藝術節世界首演時，我曾為節目單寫下〈離騷之遐想與殘念〉一文，可做此文結語。全文如下：

自秦漢以降，作為一個整體，中國的知識分子逐漸完成了被奴化的過程。只有在亂世消亡或風雨飄搖之際，才會出現一些傲骨錚錚者。面對利誘豢養、權勢摧殘、國族羈絆，選擇作為獨立知識分子的，下場大多慘烈不堪。於是，人們景仰不甘蕪穢的屈原、狂狷放浪的竹林七賢、義無再辱的王國維。於是，人們在現世中尋找所謂的「民族的脊梁」。只是，脊梁是生就的，找不到也樹不來。於是，文人就只有退而求次地羨慕起彈性甚佳的竹子來。

　　在屈原傳世的作品中，《離騷》之真偽最無異議。其直抒己志、痛貶時弊、瑰麗遐想、飛揚文彩、怒號悲涕、高潔人格，無一不令後世文人自慚形穢。在「哀高丘之無女」一節，借姐弟對話，痛陳自甘見棄於濁世而不願同流蕪穢。在這一節裡，女嬃母性之形象躍然於紙。母性，因其血脈傳承而終繫於人性溫情，是以在亂世中得

以讓人性留存。但當強權以國族綁架了母性，卻有多少生靈在「國族母親」的驅馭下淪為黨國之爪牙。於是，幾代知識分子陷入了萬劫不復的境遇。

七、八歲時，在父親的書櫃上，翻得《楚辭》一冊，囫圇吞棗、一知半解地讀了起來。那時節，柬埔寨乃至印支三國的華裔知識分子，大多在國族召喚下，選擇了進步，選擇了投身「印度支那人民解放運動」，「誓把紅旗插遍全球」。及至紅色高棉取得政權，華人作為一個整體，最終，卻見棄於國族，並在慘無人道的大屠殺中，展開了驚世大遷徙。其中的慘烈悲苦，大抵只有倖存者懂得。

及長，讀《離騷》，常令我望文生義，浮想連篇。常設想女嬃在屈原投江消息傳來之後，蹕蹕尋覓其弟弟之亡靈於雲夢澤畔，哀其之不冥，慟其之自棄，憐其之才情，悲其之不壽。於是，我想像的

畫面終在舞臺上展現：那人性溫情應能撫慰騷人的孤苦，卻不足以羈絆一顆尋求自由與高潔之心。於是，我終悟得，遺世孑立的人格堅守，才是屈原《離騷》的核心。雖然文字傷舞，我也僅能將我所讀所悟揉爛了，化作舞者肉身的力道馳斂、氣韻起伏。

想起陶淵明的《歸去來辭》與范仲淹的《岳陽樓記》，應是古來文人士大夫的處世之選項範本：或登東皋、臨清流以惡宦逸世；或居廟堂、處江湖時憂民患君。不論是先天下之憂而憂，還是執杖舒嘯臨泉賦詩，入世、出世皆進退有據。於既不欲心役自囚，亦不甘芳草蕪穢的屈原，放逐，當為獨行者不歸之路，沉淵，當為自潔者最終歸宿了。

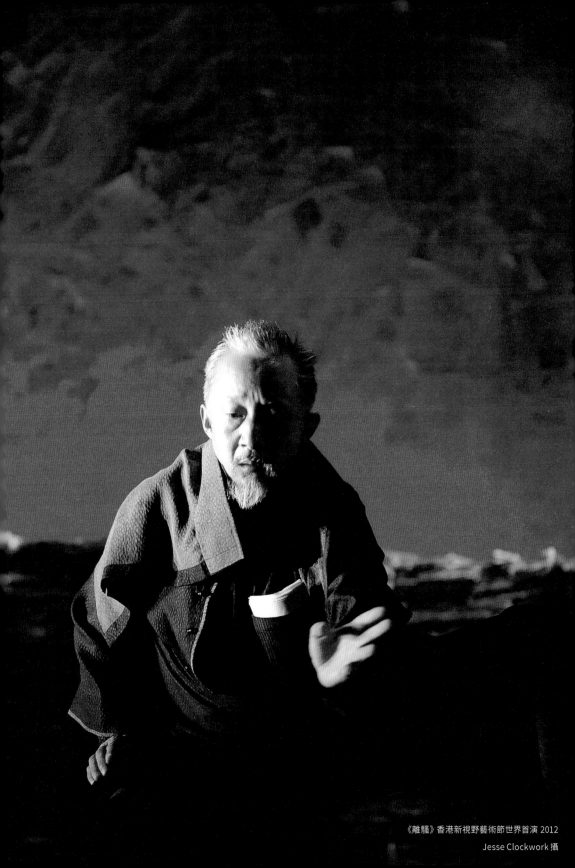

《離騷》香港新視野藝術節世界首演 2012
Jesse Clockwork 攝

《離騷》首演上場之前，香港新視野藝術節 2012
吳建緯 攝

後記

　　長居關渡山頭，依山望水，看雲長雲消，不小心，便從年及不惑邁入了花甲之年。這也是當初應聘臺灣、執教藝壇時沒曾想到的。二十四年來，無論身處順境逆流，我都不曾停下自己創作與表演的腳步，並以此反饋給我的學生們。這個，大概是此生可以引以為傲的事。知易行難，關鍵在於能否在時代環境的各種亂流中知行合一、堅守初衷。

　　相較教學現場上學生在專業訓練上的專注、好學與勤奮，過往二十幾年中，臺灣政壇與社會的各種亂象不免會衝擊到教育園地。藝術教育更在各種「教育改革」與「評鑑制度」的浪潮中備受考驗。實務的藝術實踐一旦套進了體制教育的條條框框，在追求量化表現

與老同事比爾在校園內。國立藝術學院 1998

的各種表格與系統中，最無法量化的藝術教育，便身負一種原罪。

雖然許多有識者一再指出容易被量化的事物通常是沒有價值的，美國學者穆勒亦曾說過：「若把種種可以量化的目標置於大學教育之上，那是危險的扭曲。」但這種重於量化表現的制度，卻一直干擾著藝術教育。因此教學第一線的教師們必須要用各種量化的數據與華麗的辭藻來佐證自己的教學，並在各種評鑑項目之評分上錙銖必較，以求證自己的付出，並被要求作各種專案計畫來求得「卓越」之資源，教育的本質，反倒成了雞肋。這種種本末倒置的政策，嚴重挫傷教育體系內第一線的教學者的積極性，留下一堆百無一用的評鑑資料、講義與文件。這一種嚴重的能量空耗，造成臺灣藝術教育的巨大隱憂。

前些年常聽到一種悖論：「你們都在搞創作，都不用教學了！」

北藝大教學示範中 2009

本來在校為學生創作就是教學的一個重要環節，這一問，倒是印證了體制內專業實務教學是如何被偏頗對待。教師們的辛勤付出，成了原罪，這評鑑制度似乎在鼓勵教師們謹守本分，自我低標要求。

這裡邊，夾藏著一個較為致命的假性議題，即，使用身體表達的，必然沒有思想深度。將精神與肉體隔離，不使用文字語言論述的舞蹈藝術幾成沒有思想的代名詞。這不可不謂之是一種對舞蹈藝術實踐的傲慢與偏見。

2010 年歲末展演，我以「面對不公不義，保持沉默，我們已淪為同謀」為題，給學生排了《哀歌》，以作對戰爭與「平庸的邪惡」的反思。因用了教學助理，所以必須由助理在期末校級 TA 分享會上作報告，並由某師大專家現場講評。因有提到在初期動作發展時，用了身體書寫的方式，講評者竟以一種不假掩飾的優越感說：至於

當代技巧訓練課堂示範，雲菲教室 2011

你的教學，我要給你一個建議，你在編舞時，應該帶學生去與中文系合作，這樣才能更深入理解文字的意義。

姑且不論講評者對當代舞蹈的各種系統理論、手段、方法以及作品產生過程的特性全然不識，對其評鑑對象的學歷背景更是一無所知。這難免不讓人質疑其言論之客觀性。在制度上，實務教師竟要在這些場合聆聽這些評鑑者對表演藝術毫不掩飾的輕視、傲慢之信口雌黃，驚駭之餘，深感悲哀。

從教改到評鑑制度，二十年來臺灣的教育事業在各種內耗與虛與委蛇中蹉跎歲月。尤當亞洲各國都在加大力度扶掖當代舞蹈之際，臺灣過往常可引以為傲的「軟實力」如何不被透支、能繼續超前部署與領先，是非常值得重視的。

作為自然生態平衡的重要指標之一，苔蘚，最容易被人類忽視。

焦點舞團在北京 2011
李芸 攝

而作為不直接產生市場價值的舞蹈藝術,與苔蘚的處境相似。養苔,需要不受污染的環境,需要時間與充足的水分。同樣的,造就一位職業舞者,需要時間養成。

因此,在時代洪流泥沙俱下的時代,教育機構更應如江中磐石兀立不搖。在七年一貫制的教育體系裡,除了前瞻性的格局部署與高屋建瓴般之覆被灌溉,執行上,當以細水長流、潤物無聲的態度育才,讓更多的異質性人才能得到足夠的養分與空間去成長。這考驗著教育者的信念堅守、持恆定力與觀念開放。而當學生在原理性教學中獲得個人的體悟與能量時,一旦踏出校門,其觀念、思考、想像力與執行力,將會伴隨他們繼續成長。

這本書起筆於 2017 年夏天,近五年間幾易其稿。要感謝在這其間幫忙校對文字與核實資料的張婷婷、王元俐與老友吳素君。藉此

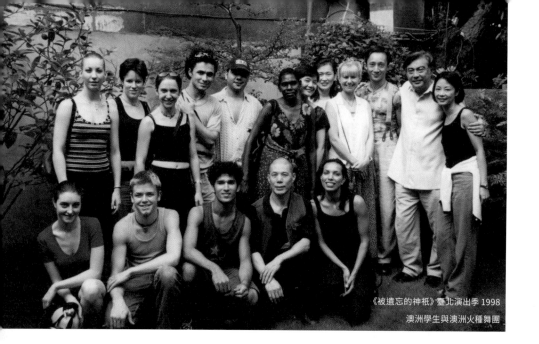

《被遺忘的神祇》臺北演出季 1998
澳洲學生與澳洲火種舞團

也感謝我的學生們，他們讓我有了源源不斷的前進動力。尤其是我的舞者們與排練助理們，他們讓我的作品有了更為出色的突破與展現。也感謝北藝大，讓我在紛擾的世界裡，找到一方可埋首耕耘的樂土。

最後，我要感謝當年召喚我來臺北的羅曼菲，因為她，我與臺北結下了不解之緣。感謝林懷民，當初因為他的鼓勵，讓我有了堅守教育崗位上的勇氣。

謹以此書，獻給我的家人，以及遠在天國的母親。

張曉雄

2017.7 起筆於望山居
2018.9 修訂
2019.2 再稿於阿德萊得書房
2020.3.18 補筆
2021.1.25 終稿於苗栗湖畔花時間

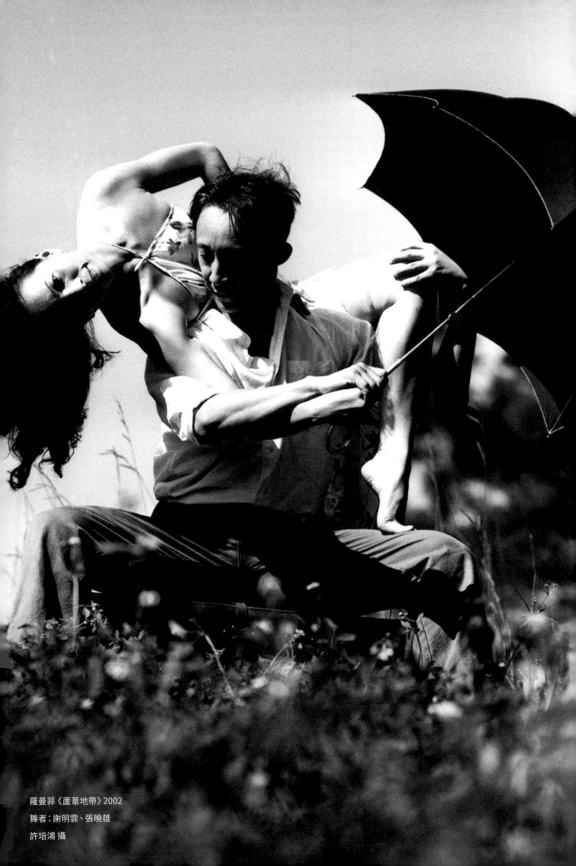

羅曼菲《蘆葦地帶》2002

舞者：謝明霏、張曉雄

許培鴻 攝

柬埔寨桔井市，夕照下的湄公河 2016

附記：趟過生命之河

一・笨鳥先飛

有一年，臺灣的舞壇巨人回到他一手創立的舞蹈系作專題演講，對著一群懵懂未開的學子，說：「你們可以逃課，可以發呆，但要記住，20 歲之前，若不能成為一名傑出舞者，你的舞蹈前途也就如此了；25 歲之前，若沒有代表作出現，你也不可能成為好的編舞。」巨人是在惕勵年輕學子在如此優渥的學習環境中要珍惜時光、打開視野、掌握知識、成就專業。

作為在場的教師，在羨慕這些年輕人的同時，我非常慶幸自己沒

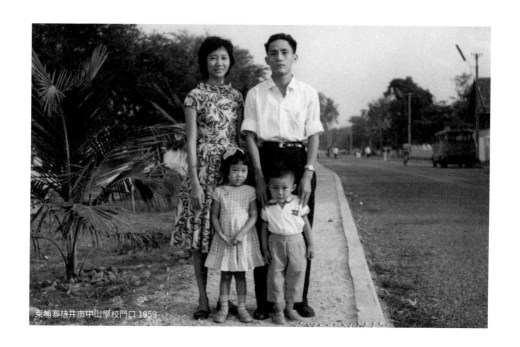

柬埔寨桔井市中山學校門口 1959

有跟這些年輕人生長在同一個時代。對我而言，今天所有事情的節奏不是快幾拍而已，而是接近光速。人無法選擇自己所處的時代，而我就是一隻笨鳥，生長於農耕時代，在一個不可選擇的環境中不停地向前飛。對於前途的選擇與執行，我一直是個慢半拍的人。我不知道前路何在、會發生什麼，但有足夠的勇氣，去迎見不可知的未來。

　　人們常以川流形容時間進程、水速形容生命樣態、洪流形容時代推演。人在其中的種種回應與遭遇，也就反射出芸芸眾生安身立命的種種抉擇與處境。或在激流中兀立不搖，看遍兩側行舟逝水，終其一生堅守初衷，甘做泰然的孤獨者；或逆流而上，甘冒粉身碎骨之險，勇做時代的挑戰者，自享一種天降大任、捨我其誰的壯士情懷；或是順流而往，隨遇而安、悠然自處；或風口浪尖上搶占先機，甘當時代的弄潮兒。

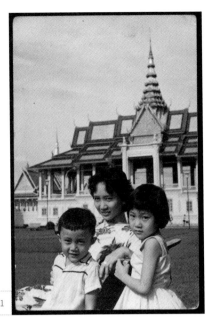

金邊，大皇宮 1961

　　無論作何選擇，河流還是河流，時間還是會以無可逆轉的勢態奔
騰向前。但如果你曾對自己的過往做出了某種選擇，並有所堅持，
那麼，回看逝水，應該會有許多值得回味的記憶。正如普希金詩中
所言：「一切都是暫時的、轉瞬即逝，而失去的，將會變得可愛。」

二・大河上下

　　我出生在一條大河邊，那是著名的國際河流湄公河。湄公河發源
於青藏高原唐古拉山下玉樹地區，縱貫四川、雲南的部分是瀾滄江，
再流經緬甸、泰國、寮國，自上而下貫穿柬埔寨的東北省分，這河
段，被稱為湄公。再往南下，湄公河在金邊與洞里薩河匯集向東，
雙江的匯聚點便是金邊皇宮的所在地。河岸佇立著巨大的鎮河神獸。

越南堤岸新閘街祖居前院 1971.7

這頭神獸，鎮住了河流的災患，卻鎮不住這兩岸所上演的苦難。

湄公河水向東流經越南南部，分流九股，以九龍奔海之姿注入南海。這一段河，也就被越南人稱之為九龍江。九龍江下的沖積平原，是世界著名糧倉，原屬高棉王國，在十七世紀初因戰敗而落入越南人手中，成為越南的下六省。越南國王曾將這個下六省，委託滯留南越的明朝軍隊將領看守。而這些滯留越南的明人及其後裔，被稱之為明鄉人。我父親便是這些明鄉人的後代。

在經歷了第二次世界大戰後，少年的父親成了反抗法國殖民統治的地下學生組織領袖，十六歲淪為法國殖民政府的階下囚，就在獄中，成了職業革命者。日內瓦協議簽訂後，二十歲的父親移居柬埔寨，完成了函授大學教育，成為華文教師，因此，我便在柬埔寨東北大省桔井的首府桔井市出生。這個座落在湄公河東岸的城市，有

　　　　　　　　　　　　附記：越過生命之河

束埔寨桔井市中山學校 2016

　　一所歷史悠久的華文學校，叫中山學校，那是父親最早任職的學校。

　　我是個不足月的早產兒，因此帶著與生俱來的缺憾匆匆來到這個世界。母親臨盆前還在教室內上課，是隔壁教室的老師匆匆趕來幫忙接生的。因早產發育不全，五歲前，我的語言系統發育遲緩，幾乎無法說出完整的句子，父親一度以為我是個啞巴，因此，父親以《史記‧滑稽列傳》中「不鳴則已，一鳴驚人」的典故給我取名張志鳴，希望這個早產兒三年不飛，一飛沖天，三年不鳴，一鳴驚人。

　　的確在五歲那年，我給了家人一個極大的驚喜，那一年，妹妹出生。母親從醫院將妹妹抱回家時，我看著粉雕玉琢般的嬰兒，學著大人口吻說：「我親愛的心肝寶貝！」可是，在此之前，我幾乎是個啞巴，幾乎無法完整講述一句話。我花很多時間，默默地用好奇的雙眼去探索這個世界：質地、觸覺、重量、味道、聲響、顏色、光

柬埔寨貢不河畔 2016

影對比，等等。因此在我三歲離開桔井這個城市時，這些記憶一直儲留在腦海，伴隨我半個多世紀。

2016 年初，當我帶著年逾八十的父親回到柬埔寨，憑藉三歲時的記憶，我找到了有百年歷史的中山學校的半壁河山。望著校園裡那棵百年的雞蛋花，望著那曾被火燎斧砍、傷痕累累的摩天大樹，望著校園外那夕照下閃著金黃色黏稠般光彩的湄公河水，一瞬間記憶都回來了。我指著已被侵占的另一半校園的一排平房對父親說：那是我出生之地。父親不可置信地看著我：「對，是這個地方，你怎麼記得？」我就是記得。我一定是在失語的童年，獲得了一種特殊能力，那叫「圖像記憶」。這是在我語言發展之前，與生俱來的缺憾帶給我的第一份禮物。

隨父親工作的升遷，三歲那年，我們搬到金邊，住在湄公河與洞

附記：趟過生命之河

柬埔寨貢不廣育學校故居門前 2013

里薩河交匯處的河岸上。六歲那年，全家再遷居貢不省首府貢不市。從 1964 年到 1970 年間，我們住在父母所任教的校園裡，在那裡，我完成了小學教育。這段時期，文革乍起、印尼排華、越南新春攻勢慘烈。父母親在校園中小心翼翼地守護著當地華文教育不被千里之外的文革風暴影響。那是我們全家生活最安定的一段歲月。

學校西門，對著清澈寬闊的貢不河，河上橫跨著法國人留下的大鐵橋，那是我童年探險之地。2013 年重回故地，我找到這座大鐵橋，也找到了已被侵占且保留完整的校園，以及已變成圖書館的故居。鐵橋在紅色高棉撤退時被炸毀了一截，如今簡陋地續上了兩岸的通行。殘橋在夕照下的河面上還是一樣的美麗，只是流水之上那斷續之處，靜默地提醒著人們昔日的血雨腥風。

1970 年 3 月 18 日，柬埔寨發生政變，幾乎在一夕間，所有華文

杭州大學校門前 1972.2

學校被封閉了。父親失蹤,母親帶著三個孩子倉惶逃離家園,四處躲避白色恐怖,一家人從此離散。為安全計,母親一度將我們姐弟三人帶回她成長的越南故地,寄養在不同家庭,而後發現她寄人籬下的孩子們備受虐待,又將她的孩子們帶回金邊。

三・我的少年

1971 年底,母親決定將我送回中國,因為在戰火紛飛的印度支那,我們失去了家園、失去了就學機會、失去了一個安全成長空間。所以,我十一歲離開家、十二歲被送往中國,十三歲進入杭州一所重點中學唸書,並從那時起,開始我孤獨的青少年時期。

我發現,雖然我已掌握語言機能,但在這個陌生的生活環境、政

杭州學軍中學舞蹈隊 1977

治環境裡，語言表達充滿著各種危險。因此，除了在無數個不眠夜裡悄悄寫下大量寄託鄉愁的短詩，平日，我都將嘴巴牢牢關緊，因為第一，我不會說杭州話，第二，我不懂時下的革命的語言、意識形態強烈的語言。不知道哪一句話說錯了，就會給我帶來傷害，甚至是滅頂之災。但是，伴隨著青春成長，心底會有很多熱情、會有很多東西，希望能有個出口，去與他人分享。但能用什麼方式去實現呢？我不知道。

　　直到有一天，外賓來校參觀訪問，辦公大樓前的廣場上，有一隊年輕人載歌載舞在迎賓。十幾位身穿藏服的女孩中間，有位穿著軍裝的男生。瞭解文革歷史的人一定會知道，那是紅極一時的《洗衣歌》。舞蹈講述駐藏的部隊中一位班長在河邊要為戰友洗衣時，遇到了一群活潑美麗的藏族少女，她們設法搶走了班長手中的衣物，

去幫戰士們洗衣。這是文革時期典型的「軍民魚水情」主旋律。

　　我被歡快的音樂與活潑的舞蹈打動了，我走到領隊的音樂老師面前說：「我想參加舞蹈隊。」老師上下打量了我，說：「我們不需要男生，班長只要一個就夠了。」後來才知道，當時老師認為我太秀氣，缺少革命英雄氣概。

　　大約一年後，老師把我叫到音樂教室，問我：「你想參加舞蹈隊嗎？」我沒有任何遲疑，零秒回應：「要！」所以，我加入了舞蹈隊。那一年，我十六歲，初中三年級。我發現，這種用肢體語彙來表達的方式，讓我找到了一個出口，不僅可以逃避語言可能帶來的各種危險，也讓我找到和同齡人建立友情的途徑。所以在文革後期物質極端貧匱的那段歲月，我非常快樂，因為我有了一群不需要用過多語言溝通，只需要肢體與眼神便能建立默契的夥伴。

　　　　　　　　　　　　　　附記：趟過生命之河

暨南大學石硤考古實習 1978.11

　　舞蹈進入我的生命，其實非常偶然，但似乎也是一種必然，因為我是一個不善於用語言表達的孩子，舞蹈讓我找到了和外界連結的出口與途徑。

四・我的大學

　　我為什麼會成為一個職業舞者，我也回答不出來，因為我的舞蹈之夢很早就被掐滅了。在那個年代，但凡工作，都有道門檻，叫做「政治審查」，簡稱「政審」，因為你是華僑，有「海外關係」，所以不能進入任何藝文團隊。因此，在幾次考試及不成功的「政審」後，我早早放棄了舞臺之夢。

　　1977 年夏，中學畢業後，參加了文革後復辦的第一次高考，我的

暨南大學歷史系宿舍，論文準備中 1982.4

作文高分通過，但在複試中總分以三分之微名落孫山。因此先當了
工廠裝配車間工人，繼而兼任中學語文老師。

　一年後，我考上了剛復辦的暨南大學歷史系。大學期間，柬埔寨
戰火慢慢平息。我的家人們在逃離人間煉獄之後，隨著難民投奔怒
海，最後落腳澳洲。因此，我1982年大學畢業，隔年就移民澳洲，
與家人團聚。因為家人們在戰火離亂中經歷了九死一生的磨難，作
為全家最幸運的一員，我沒有經歷過家人們所經歷的苦難，所以團
聚，是另一個生命課題。家人們彼此需要重新認識，重新解讀各自
的生命遭遇，以及理解戰爭創傷症候群給家人們帶來的影響。我不
知道在這塊土地上，跟我的家人，或者跟這個新的生活環境能產生
什麼樣的對話或互動，我突然發現自己又得了失語症。語言，成為
極大的障礙，不僅僅是語言對語言，而且語言跟這個時代、語言跟

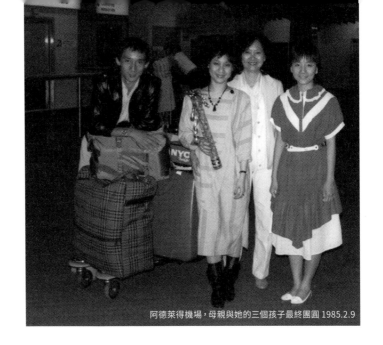

阿德萊得機場，母親與她的三個孩子最終團圓 1985.2.9

這個家庭的遭遇，如何建立一種連結。一時之間，我找不到出口，深陷一種巨大的沉默中。

就在這當下，曾遙不可及的舞蹈，在我早已放棄念想時，舞蹈卻又主動敲開我的世界。

移民澳洲之後，母親對我說：孩子，為了給你辦移民簽證，中華會館與華聯會幫了很大的忙，為了報答他們，你必須去會館教中國舞。我答應了。一天，學生告訴我：阿德萊得大學舞蹈系（The University of Adelaide，Dance Department，澳洲八大名校之一，世界排名一百五十）和表演藝術學院（The Centre for the Performing Arts，Adelaide）的主任們聽說有人在教中國舞，他們很有興趣，想來看你的課。「那就來吧。」我說。

一日，阿德萊得表演藝術中心的舞蹈系創系主任雷·路易斯（Ray

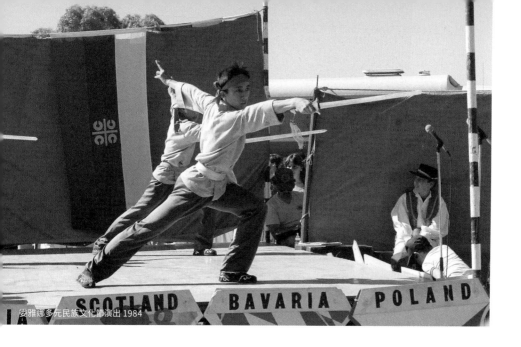
委雅娜多元民族文化節演出 1984

Lewis，原英國節日芭蕾舞團獨舞者），和阿德萊得大學舞蹈系主任大衛‧羅切爾（David Roche）與希米‧羅切爾（Simi Roche）夫婦來會館看課，當看到我的示範時，他們的眼睛發亮，對我的學生說：「告訴你們老師，他的訓練中有瑪莎‧葛蘭姆的技巧。」我不解地回應道：「誰是瑪莎‧葛蘭姆?!」他們縱聲大笑：「他不知道葛蘭姆！」

　　當然，他們不知道在鎖國多年的中國，有關現代藝術與當代文化向來都是禁忌。現代舞奠基者瑪莎‧葛蘭姆的技巧第一次進入中國，是在我離開中國之後。

　　兩位主任非常喜歡我的課，都極力邀請我到學校教授中國舞，並建議我同時研習現代舞。在阿德萊得大學舞蹈系教課時，遇到一位滿頭銀髮的長者。在看完我的教學後，她對我說：「你有非常漂亮的

　　　　　　　　　　　　　　附記：趟過生命之河

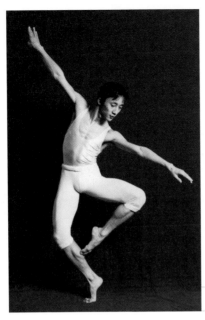

阿德萊得表演藝術中心，劇照 1985

身體，你應該成為現代舞者。」

　　作為剛離開大陸的拘謹的年輕人，我不太習慣別人讚美自己的身體。我客氣地說：「我已經二十五歲了，年紀太大，不可能再走舞蹈之路。」

　　老太太瞪大眼睛看著我：「什麼？才二十五歲！這才是成為現代舞者最好的年齡。」這下輪到我瞠目結舌了。

　　「為什麼？」我呆呆地問。「因為現代舞者必須具備足夠的生命體驗與理解力，並具備個人的觀點，而你的年齡與狀態剛剛好。」

　　她的話，如醍醐灌頂。後來我才得知，她便是澳大利亞國家舞蹈劇場（Australian Dance Theatre，簡稱 ADT）的創始人，伊麗莎白・朵瑪（Elizabeth Dalman）。如今她年逾八十，還活躍於國際舞壇。

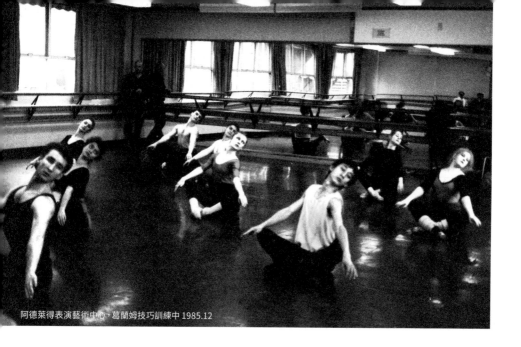

阿德萊得表演藝術中心，葛蘭姆技巧訓練中 1985.12

她的話，重新點燃了我的舞臺夢想。

當我在追求舞蹈時，舞臺離我如此遙遠，而當我已與舞臺漸行漸遠之時，舞蹈，終於向我敞開了大門。

數月後，我決定進入阿德萊得表演藝術中心進修，希望能成為職業舞者，重新站上舞臺。在那裡，我終於瞭解到誰是葛蘭姆、以及她的技巧裡中國戲曲舞蹈的 DNA。葛蘭姆師承現代舞先驅泰德・蕭恩與聖・丹妮斯（Ted Shawn and Ruth St. Denis）夫婦，其二人曾在東方遐想中找到了與西方傳統不一樣的身體觀，並一度與京劇大師梅蘭芳交往。葛蘭姆所構建的技巧系統語彙中，不少脫胎自傳統戲曲身段。這也是路易斯與羅切爾看我在上中國古典舞課時的發現。

另類舞團新澳洲藝術季歐洲巡迴演出，布魯塞爾 1986.6

五·舞臺生涯

　　1984 年，年逾二十五歲的我選擇進入阿德萊得表演藝術中心研習現代舞並同時兼任中國舞老師，開始了一條崎嶇之路。當時，我和班上同學年紀相差將近十歲，文化隔閡更是一時之間難以逾越的障礙。關於現代的觀念、術語，猶如平行世界裡的語言。我之所以能緊緊跟上進度，靠的是緊盯緊跟。再一次，圖像記憶起了作用。我會牢牢記得老師們的講解示範，並運用個人的身體經驗來執行。

　　為了拉近與同學的距離，改善身體的基礎條件，我每天午餐時間都橫架在把桿上拉筋，同學們視我為怪物。多少年後，學院老師們還時時以這個例子來激勵學生要注重軟開度的訓練。可是當年老師們似乎對這個不苟言笑、難以溝通的中國學生漸漸失去耐性，他們

不知道我在想什麼。

1985 年 8 月某日，系主任路易斯讓我找人來替我翻譯，他們需要和我好好談談。我請表妹來幫忙。走進會議室，一張厚實的橡木長桌，一端坐著校長，兩側坐著系主任、主課老師，他們都繃緊著臉。我不是闖了什麼禍了吧！我忐忑不安地坐在另一端。

校長貝利・楊先開腔：「是這樣的，這有一個好消息。悉尼的一個舞團想要和你簽約，他們十月將參加哥本哈根藝術節，藝術總監看上了你。」我非常訝異，這無疑是天大的喜訊，但為什麼他們看來那麼嚴肅呢？「他們的合約到什麼時候結束？」我問。「十一月底。」楊說。

「那我可以在這結束之後回來參加畢業演出嗎？」「NO！」他們幾乎異口同聲地說道。「你離開就不可能回來了。」楊補了一句。我

澳大利亞國家舞蹈劇場，第一張劇團宣傳照 1987.6

沉默了片刻，堅定地說：「我不去！」一桌人瞪大著眼睛看著我，不可置信。

「為什麼？」系主任路易斯問道。

「這可是每個學生都渴望得到的機會，你要仔細思考。」主課老師基蓮柔聲說。

「當我決定開始做一樣事情後，就會將它完成。還有四個月就要畢業了，不想半途而廢，這是我的原則。況且，如果我畢業前就能夠得到機會，將來也一定還會有我期待的機會的。」瞬間，一屋子的人目光都柔和起來。

「我想，你做了一個非常棒的決定。親愛的，我們為你驕傲。」校長楊滿面笑容地說。也從這開始，他們比較瞭解我了。在接下兩

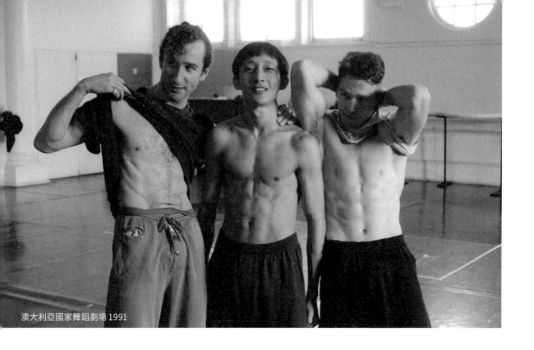

澳大利亞國家舞蹈劇場 1991

個演出季中,我獲得不少重要角色。十二月畢業演出季一結束,我直接進了這個舞團,並在一年之後獲得澳大利亞國家舞蹈劇場的一紙合約。

表演藝術中心創建之初,與澳大利亞國家舞蹈劇場有十分密切的關係。許多當年馳騁國際舞壇的舞蹈明星,都曾在中心授課與編舞。當來自荷蘭舞蹈劇場的明星李·華倫接掌澳大利亞國家舞蹈劇場的消息上報時,澳洲舞壇起了不小的震動。這個卅多歲的年輕巨星挾其舞壇輝煌成就而來,又以其旋風般流動的技巧系統征服了維多利亞藝術學院的青年學生,其中一批學生,追隨李進入了全新的ADT。

李在為 ADT 甄選舞者時,我正在紐西蘭演出。十二月,我在北領地巡演結束後,回到阿德萊得,我逕直走入 ADT 的大門,詢問可

《澳洲舞蹈雜誌》封面人物 1991

否跟舞團上課。李打量了我一番,說:「你可以來跟跟看,先讓我認識你。不過我的課很快,而且有太多人想來上課,我只開放有限的名額。」

李說的是實話。慕名前來的舞者絡繹不絕,而他的全方位快速挪移技巧,讓大多數人沮喪而去。

「你幾乎是唯一能跟完整堂課的人,你要是留在阿德萊得,隨時可以來跟課。」 幾天後,李在下課後叫住我,說道。我成功了一半。在他課上,我一直以武術的方位變換與身法挪移來應對他的當代技法。我的直覺是對的。

此後幾個月,我每天都去報到,上完課,再搭火車到港口的花圃工作。花圃老板史葛特的母親是我母親的英文家教,他對我很好,只要我一天種完兩千盆花,我便隨時可以收工。因此我以數學優選

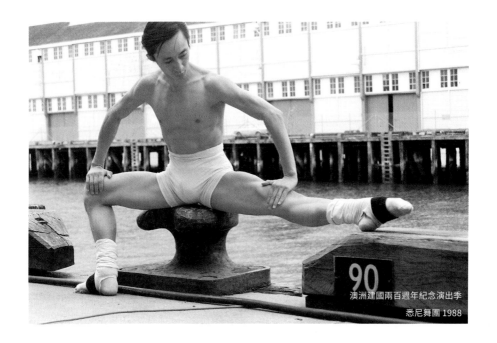

90
澳洲建國兩百週年紀念演出季
悉尼舞團 1988

法的概念，用在工作程序與步驟的設計上，最大化地剔除不必要的動作，以每小時七百五十盆的速度完成每日定額，賺得我的家庭生活開銷，便心無旁騖地每天去 ADT 上課。這個種花紀錄迄今沒人能打破。優選法的效率概念，後來也被我實施到當代技巧訓練中。

那時的我有一種單純而堅定的信念，並以一種義無反顧的決絕去執行。大半年後的 1987 年 7 月，我終於拿到了舞團的合約。那一年幾乎同一時間，有三個舞團將合約送上門，而我最終選擇留在阿德萊得的 ADT，並從而開展了我的舞臺事業高峰。

加入澳大利亞國家舞蹈劇場時，我二十九歲，是全團最老的新舞者。雖然老天爺賞飯吃，讓我看來最年輕，但我知道「後來居上」者不能單憑運氣。我每天都提早半小時進排練廳，慢跑、開胯、拉背、壓腳後跟腱、扳腿，然後一百個以上的把桿滑叉。等同事進教

《舞者一日》，早期攝影作品 1987.12

室時，我已一身大汗。

作為職業舞者，身體的基礎訓練，是日常的個人功課。這是讓自己避免運動傷害，以及維持個人最佳狀態的必需。每天近八小時（澳洲工會規定日常時數為 7 小時 35 分鍾）的高強度、高密度的排練，容不得半點閃失，否則職業傷害便會影響舞團排練進程，以及舞者的職業生涯。

從 1987 年到 1992 年的六年間，我幾乎沒有請過一天假，也沒有因傷而錯失任何一場演出。反倒是因為同事的傷，臨時替補了不少作品角色。這些意外的角色，也讓我獲得 "最佳救火隊" 之暱稱，以及更多重要的演出機會與媒體好評。對我而言，舞臺，是我追尋的夢想，我絕不會輕易將機會拱手相讓，也絕不允許自己當機會來臨時任其在目光所及之處溜走。這是我可以為自己做的最有效的準

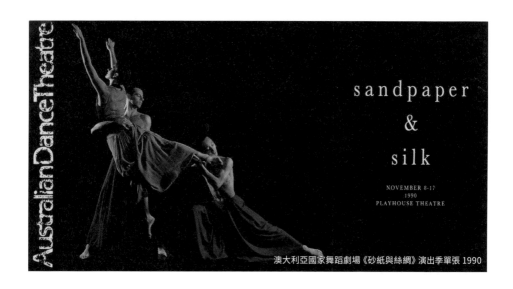

澳大利亞國家舞蹈劇場《砂紙與絲綢》演出季單張 1990

備。我真切地體悟到，只要擁有自己的身體與意志，便沒有什麼不能克服與超越的。而身體與意志，是我的僅有。

也因此，在日後的教學中，我常提醒學生們，如果舞臺是你／妳追求的夢想，且記住，你／妳應該成為自己身體的主人。方法，就是日復一日地對自己身體負責。這是最好的保障。如果有人告訴妳／你，不需要這樣努力時，切記，他／她不會是對你／妳未來負責之人。而妳／你是。當你時刻準備好，並將自己推向極限時，命運之神是不會讓妳／你失望的。

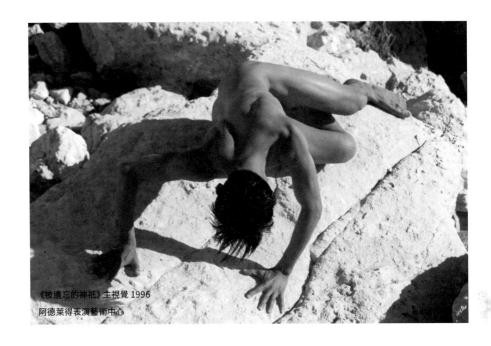

《被遺忘的神祇》主視覺 1996
阿德萊得表演藝術中心

六 · 光影之下

　　進入澳大利亞國家舞蹈劇場這個澳洲當代舞蹈重鎮,我獲得很大的肯定和滿足,也獲得極大的自由。猶當我心無旁鶩、全力以赴地浸淫在舞蹈世界裡,臺下熱情的觀眾與友善的媒體給了我極大的肯定與支持,我的舞臺之路顯得非常平順。澳洲舞蹈雜誌 1992 年 2/3 月刊的人物專訪裡曾作如此開篇:

　　「舞臺上下、舉手投足,無不優雅。如果你以為他是天生的舞者,那你只對了一小部分!」

　　這個開篇的後兩句,的確道出我的後天努力。這是一個極大的肯定。可是我很快發現,內心有一塊是空的。這副皮囊,是我全部的財產,我可以帶著走,可以以此來創造一個能夠體現我個人生命價值的部分。但是眼前,除了舞臺上用肢體去表達、去揮灑,我內心

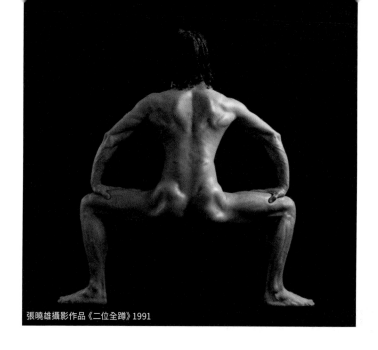
張曉雄攝影作品《二位全蹲》1991

還有一塊空虛的存在，那是在舞臺上、精神上沒有被滿足的地方。
我需要一個新的出口，但我相信在還沒能找到可以取代這個空虛之
前，最好還是需要務實地把握目前所擁有的機會，並慢慢將觸角向
外延伸。

　　我選擇拿起相機，設置簡易的暗房，開始了人體攝影。同樣是身
體表現、同樣是當下的藝術，攝影藝術創作可以與我的日常工作緊
密相連。透過那些每天和我一起浸淫在汗水中的同事，我看到的不
僅僅是一具具經年淬煉的美麗身體、或靈魂的載體。光影之下，這
些肉身可以表現或塑造出某種精神性、神聖性，甚至身體本身，便
是一件藝術品。身體，成了我創作的核心與源泉。

　　剛開始，同事們多半婉拒了我的邀請，直到我在自己身上完成了
一定數量的作品並公開展覽、獲得好評之後，我的模特兒名單漸漸

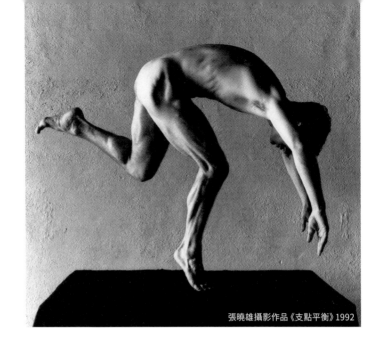

張曉雄攝影作品《支點平衡》1992

在加長，同事們都紛紛地主動為我的鏡頭寬衣解帶。在與我合作的模特兒裡，有演員、舞者、藝術家、設計師、運動員、大學生以及職業模特兒。他們在我的作品裡找到足以建立信賴的主題與風格，而我透過鏡頭將一具具肉身內在的精神性外化。五年之間，我舉辦了十個攝影個展，媒體對我的作品給了極高的評價。

1993 年，我獲澳洲理事會的贊助到中國交流講學。中央工藝美術學院（清華美術學院前身）攝影教研組的負責人、中國攝影理論家韓子善教授在看了我帶去的一組作品之後，決定和廣角攝影協會一同為我策展。這是中國第一個男性人體攝影個展。期間，工藝美院邀請我到學校教學，希望我能與攝影教研組的師生分享人體攝影的觀念與技術。當我走進教室時，發現他們的器材非常高端。我說：「對不起，在技術上你們比我更厲害，我教不了什麼。我可以做的是，來拍我吧。」

人體攝影工作坊示範教學中
中央工藝美術學院 1993
戴野萍 攝

　　在選定了固定光源之後，我把衣服脫了，站在定點，告訴學生，透過鏡頭該如何觀看身體、如何引導模特兒調整姿態；如何讓每一寸肌肉、每一組關節在光影之下創造理想的構圖、凝聚飽和的力度、迸發靈光乍現的意象，讓內在的精神性透過肉體表現出來。構圖、造型、剪裁、取捨、對比、反差、質地、品味、意象等等，不一而足，在在體現創作者的精神追求，以及當下的判斷抉擇。作為瞬間藝術的實踐者，這是我樂於和學生們分享的。

　　對於我在北京的攝影展覽與教學，韓子善先生當年這樣寫道：

　　「他的作品是對人的頌歌，對生命的頌歌……張曉雄先生的作品，以男性人體特有的力度，特有的陽剛之美，特有的奇突之勢，為人體攝影藝術增添別具風采的一筆……因為張曉雄所致力的創作的人體雖然是平凡而習見的，但仍是少有問津而相對陌生的主題。將男

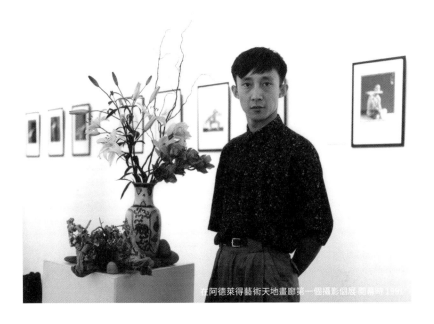

在阿德萊得藝術天地畫廊第一個攝影個展 開幕時 1991

性人體、舞蹈、光影融為一體，將形體、理念、情感集於一身，這本身就會使人興奮或不舒服。自然，這種感覺有賴於觀者的修養與情趣。但更有賴於作者的分寸把握，理念與情感的結合、具象與抽象的結合。僅有視覺刺激只能使人不舒服。進而使人得到美感享受，這才是藝術創作的目的。張曉雄以對力與美的讚頌之情成功地創作了系列作品，給我們以深刻的印象與體驗。」（〈力與美的頌歌——讀張曉雄作品隨想〉《中國攝影雜誌》1993）

　　對我而言，攝影回應了我在自身缺憾中所獲得的禮物：圖像記憶。最重要的，是讓我找到了個人觀察與表達的另一個出口。在我所從事的以身體來表達的舞蹈藝術之外，人體攝影讓我找到另一種身體表現形式的連接點，而最終，攝影又回過頭來影響了我的舞臺創作美學。

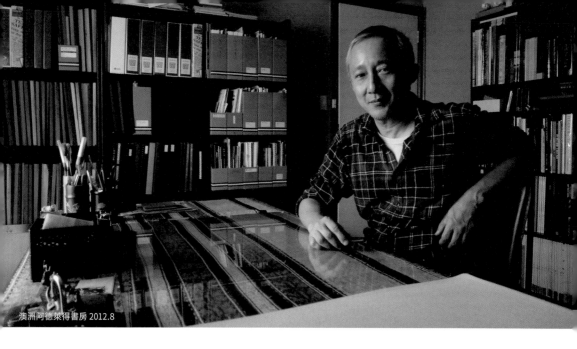

澳洲阿德萊得書房 2012.8

七 · 回歸文學

　　童年時，因體弱多病，無法劇烈運動，所以平日不能和同齡孩子玩耍，父親書櫃裡的歷史、地理書籍，便成了我探索世界的秘密樂園。相較於母親的現代文學書籍，童年的我更為父親收藏的書中之歷史掌故、風土人情、古典詩詞所著迷。

　　柬埔寨戰火摧毀了一切後，我被送到中國就學時，文化大革命的烈焰幾乎焚盡除了意識形態正確之外的所有書籍。在孤獨的負笈生涯中，陪伴我青春成長的，是那些歷史掌故與古典詩詞的記憶。在無數的不眠之夜裡，我曾寫下無數寄託思親、鄉愁的短詩。寫作，成了我的出口，也構成我私密的花園。

　　考進暨南大學歷史系時，一心要以史學研習為未來的寫作奠基，

　　　　　　　　附記：趟過生命之河

因此除了歷史專業必修的課程，從大三開始，我的選修課多落在中文系的科目裡。課餘時間，我大量閱讀剛解禁的文學作品，並開始專注個人寫作。

那時節，歷史系視我為「沒有專業思想」的問題學生，但我憑藉著好記性，與在課堂當下高度的專注、完整的筆記，以及流暢的文筆，總在專業科目考試上獲得體面的分數，因而系上領導也無可奈何。

移民澳洲後，拉開了地域與文化上的間距，得以更客觀地回望來路。我決定進行一種「自我淨化」的寫作練習，務使自己能擺脫意識形態的影響，用更客觀的觀察與書寫，來回應自己所處的時代。這段時間的寫作，更像是一種抽掉個人主觀評斷與議論的白描。我藉由舞團在國內與國際巡演的空檔，寫下不少少年時代的記憶，以及舞團當下的日常。

2006 年，摯友因罹癌辭世，在醫院最後的陪伴時光，我第一次真正學習面對生死之課題。在送走友人之後，我的身體出現狀況。經和信醫院核磁共振等一系列檢查，發現自己腳底長了惡性腫瘤，醫生決定立即移除，並告知，如果腫瘤已轉移到淋巴系統時，會考慮高位截肢。

　　手術前的那個禮拜，我將自己關閉在山居，自問到：跳了一輩子舞，如果失去一條腿，我還可以做什麼？我放任自己沮喪了兩三天，到了第四天，在進醫院前，我決定買一台電腦，並在學生的幫助下，開始學戳字。我到現在，還在使用「一陽指」功夫，不過我戳字的速度相當快，基本上可以跟上我思考的流速。

　　手術後，一度因全身麻醉後遺症，語言表達出現一些障礙，常常在表達時遺失一些中心詞。我開始花很多的時間坐在電腦前，慢慢

　　　　　　　　　　　　附記：趟過生命之河

台北越界舞團新舞臺演出季海報主視覺 1999

整理少年時代以來的文稿，並同時書寫，以作為一種復健。我也非常感念當年歷史系的訓練，讓我在漂流的生涯中，能運用建檔來保存歲月的痕跡。三年後，爾雅出版社出版了我第一部文學作品《野熊荒地》，書中匯集了我少年時代以來的短詩、札記與散文。這是生活與缺憾給我的另一份禮物。我的文學夢又回來了。

從一個工人、語文教師，到懷有文學夢的歷史系畢業生，半路出家成了職業舞者，繼而成為攝影家、編舞家、大學教授，然後我又回到了原點、回到文學夢裡。

我很幸運，2006 年的手術中我保有四肢的健全，並在一年後重返舞臺。那年我四十八歲。我將這劫後逢生視為上蒼的恩賜，並在我的五十歲、六十歲，選擇在舞臺上度過。於此同時，我的創作，包括攝影、舞蹈與寫作，都在持續進行中。

八·川流如斯

生活的確像河水，流到某處開闊地，回流，然後繼續奔騰向前。這大概是我生命中遇到的事。

的確，如果在這生命長河當中，你曾做出某些決定選擇，並堅守初衷，你可以逆流而上、順流直下、抑或佇立江中，這些都是選擇，河流還是河流，但只要你做出了選擇並有所堅持，所有這些經過，都會是風景。

所以，我非常慶幸，人生教會了我很多事情，舞蹈，也給了我很多東西。舞蹈教會我最重要的一課，是執行力。猶當身體是你僅有的財富，你可以用智慧去支配使用它。當你的靈魂與肉體高度結合時，你便可以不斷攀越關山，暢行天下。

附記：趟過生命之河

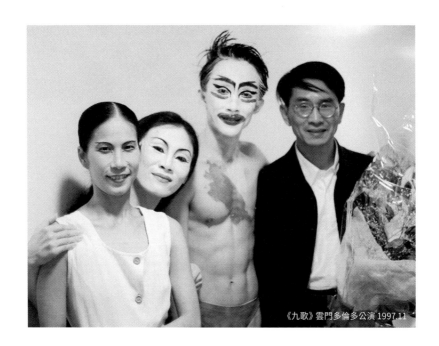

《九歌》雲門多倫多公演 1997.11

　　一晃眼，六十幾個春秋，我長成了自己的模樣，而我自己，還在不斷地重新瞭解自己：我還有什麼潛能可以開發？我到底還可以成為什麼樣的人？我不斷地自我叩問。舞蹈、教學、寫作、攝影，這些都已經不足以自我滿足。我還需要一點什麼。我發現，這一生，父母給我的體格容貌，成為我許多機會爭取的障礙。無論在戲劇、舞蹈或是電影界，我常聽到的一句話：你長得太漂亮了。這似乎是我的原罪。

　　1997 年冬在雲門舞集多倫多演出季時，我演繹林懷民的作品《九歌》中的《山鬼》。他半開玩笑地對我說：「你太漂亮了，我該拿你怎麼辦！」我笑著回答他：「這不是我的錯，但確是我的原罪。」

　　因此，在過去幾年中，我想如果還有一個機會的話，我大概可以做的一件事情，就是先毀掉我自己，包括我的容貌與矯健的身手。

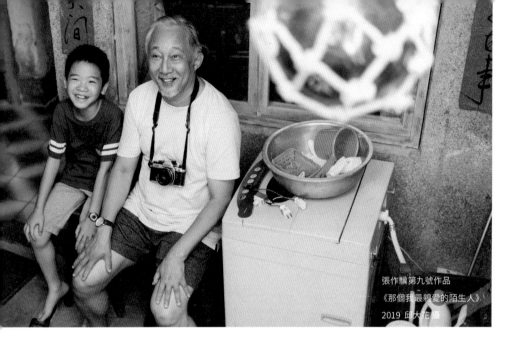

張作驥第九號作品
《那個我最親愛的陌生人》
2019 邱大夫攝

我開始耽溺在各種美食研究與烹飪中。我在臺北的寓所，成了好友們常聚之處，「熊爺廚房」也打響名號。終於，我在不斷橫向發展中，完成了信使赫爾墨斯向海神波塞冬的體格轉變。在終於長得不像一個舞者時，我的機會便來臨了。

　　某日，一位電影製片人朋友對我說：「有個導演看過你的資料，對你很有興趣，要找你拍電影。」我說：「好呀。」「是演個失智老人。」朋友笑著說。我眼睛發亮：「太好了，你找一個記憶力超強、動作敏捷的人來演失智老人，太有挑戰了！我要演！」因此，2018 年我出演了張作驥導演的第九部作品《那個我最親愛的陌生人》，該片獲得 2019 年第五十六屆金馬獎四項提名，並在金馬獎開幕式首映。

　　這部電影在我六十歲時出現，對自己無疑是一份珍貴的禮物，也是一種鼓舞。經由鏡頭，我必須將所有個人生活痕跡收藏起來，進

入另一個生命中。舞臺上那盡情外放的肢體表演，鏡頭前必須全部內化至無形。

在我所主演的退伍軍官身上，我所找到的連接點，是失根者的茫然與掙扎。失智，也許是角色對無可作為的現實生活的徹底放棄。這是一種個人悲劇，也是時代悲劇。透過這部影片的拍攝，我也得以更深入地瞭解臺灣的過去、現在與未來，以及在這方土地上，一群執著於電影藝術創作的工作者。

我想，藝術，不管哪一種方式，最終打動人的，就是這些在生命中真真實實發生的事情。藝術，是與生命緊密相連的。

十一歲離家、十三歲負笈他鄉、十九歲當工人與教師、二十歲進大學、二十五歲開始習舞、二十七歲成為職業舞者、三十三歲開始

職業編舞與專業攝影、三十六歲開始國際創作與教學、三十八歲移居臺北、五十一歲結集成書、六十歲出演電影……

　　川流如斯一甲子，我沒有太多的遺憾，我還看到許多可能性，我還會繼續往前走。人在無定向風般的生命軌跡中所遭遇的各種意外的可能，都是一種財富。如果每個人都可以在生命的長河中做出自己的選擇，人生，充滿驚喜。而人生最大的驚喜，往往來自變數。

根據 2018 年 9 月上海演講《人生真好玩》錄影整理
2021 年 1 月 19 日重寫於苗栗
2021 年 3 月 2 日校訂

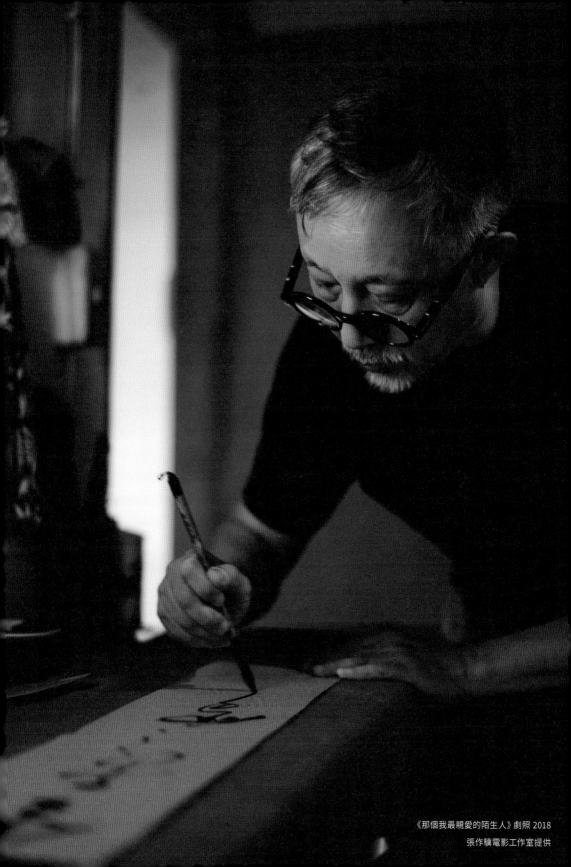

《那個我最親愛的陌生人》劇照 2018
張作驥電影工作室提供

教學前的準備 2003，許培鴻 攝

附錄

張曉雄紀事年表

職業舞團經歷

1996-2010 台北越界舞團：舞者、編舞、藝術總監(2006-2010)

1996-2004 雲門舞集現代舞教師、客席舞者(1997)

1995-1996 香港城市當代舞蹈團、香港舞蹈團、廣東實驗現代舞團教師

1994-1995 坎培拉 Vis-à-Vis 舞團全職舞者

1987-1992 澳大利亞國家舞蹈劇場全職舞者

1985-1987 悉尼 One Extra 舞蹈劇場全職舞者

獲獎紀錄

2021　　 主演的張作驥第九號作品、電影《那個我最親愛的陌生人》
　　　　 榮獲義大利亞洲電影節最佳影片。
　　　　 以舞蹈教育成就榮獲第六十二屆中國文藝獎章"舞蹈獎"。

1996　　 《廣告人報》年度最佳製作(《末日的發掘》編舞)。
　　　　 《廣告人報》年度最佳編舞(《被遺忘的神祇》)。

1989　　 《廣告人報》年度最佳男舞者。
　　　　 《廣告人報》年度傑出男舞者。

藝術節紀錄

2020 關渡藝術節，在北藝大舞蹈廳發表全版新作《一簑煙雨》。

2019 吉隆坡國際學院舞蹈節，發表《客途》

2017 廣東現代舞週，隨野草舞蹈聚落發表《他鄉》

2015 中國舞蹈十二天，在國家大劇院發表新作《古城》

2014 多倫多臺灣當代藝術展,在湖濱劇院演出《離騷》

　　　吉隆坡國際學院舞蹈節,發表《拉赫瑪尼諾夫隨想。墓誌銘》

　　　關渡藝術節委約創作,在國立臺北藝術大學展演中心舞蹈廳發表新作《他鄉》

2013 澳亞藝術節,在阿德萊得節日中心,演出李·華倫的《契合》

　　　《春之祭百年紀念》活動,由西澳表演藝術學院與北京師範大學聯合演出

　　　《春之祭》

　　　中國舞蹈十二天,在國家大劇院發表並演出《春之祭》與《離騷》

　　　新加坡華藝節,濱海藝術中心,演出鄧樹榮工作室之《舞 雷雨》

2012 香港新視野藝術節委約創作《離騷》,上環文娛中心劇場世界首演

　　　廣州現代舞週,演出臺港舞者合作之《離騷》

　　　臺北國際學院舞蹈節,在城市舞臺發表《春之祭》

　　　法國圖魯茲臺灣藝術節,演出莎妹劇團的《給普拉斯》

2011 北京舞蹈向前看藝術節,焦點舞團在雷動天下劇場發表《哀歌》

2010 紐約世界舞蹈聯盟匯演,發表雙人舞作品《鏽蝕之牆》

　　　率台北越界舞團二度參加雅各之枕藝術節,與美國光輪舞團合作,

　　　發表新作《蝶夢》

2009 新加坡大學藝術節,為新加坡舞人舞團創作《風向何去》世界首演

2008 臺北市立美術館臺北雙年展委約創作,《限制級瑜珈》開幕式上發表新作

2007 廣東現代舞週,率台北越界舞團在星海音樂廳發表《浮士德之咒》

2006 兩岸城市藝術節,台北越界舞團在北京大學百年講堂演出《支離破碎》

　　　香港國際學院舞蹈節,率北藝大舞蹈系學生演出《浮生》

2004 新加坡藝術節,率臺新兩地舞者,在濱海藝術中心做《覆巢》世界首演

2001 雅各之枕舞蹈藝術節,台北越界舞團演出何曉玫的《捉畫》與羅曼菲的《蝕》,

　　　鐵雄劇場

　　　柏林國際青少年藝術節,率北藝大學生在柏林發表《莊子日》

　　　臺北國際城市藝術節,影舞集表演印象團《非愛情故事》,國父紀念館

2000 廣東實驗現代舞團舉辦之「千禧舞匯」台北越界舞團《蝕》公演

　　　北京現代舞團舉辦的「中國現代舞展」,台北越界舞團《蝕》公演

1999 北京國際電腦音樂節，北京現代舞團委約創作《虛擬空間》

費城「2000千禧世界舞蹈節」，台北越界舞團演出羅曼菲的《蝕》

紐約「亞洲當代舞蹈節」，台北越界舞團演出羅曼菲《蝕》，與黎海寧《客途秋恨》

1997 澳洲國際青少年藝術節委約創作，阿德萊德皇后劇院《長風歌》世界首演

1996 澳洲荷夫曼藝術節委約創作《被遺忘的神祇》，阿德得節日中心世界首演

阿德萊得藝術節委約製作《末日的發掘》（擔任編舞）世界首演

1995 墨爾本綠磨坊藝術節，隨坎培拉 Vis-à-Vis 舞團演出

澳洲電影節，澳洲廣播與電影學院，主演李俊導演故事短片《平林幽院》，

1992 阿德萊得藝術節，演出南澳州立戲劇院與昆省皇家戲劇院聯合製作之

《歡樂與陰影》。

1990 阿德萊得藝術節，在澳大利亞國家舞蹈劇場藝術節委約創作之

《肉體的逾越》中擔綱演出。

1988 澳大利亞兩百週年慶典，演出四大舞團聯合製作葛萊姆·墨菲《野望》

1987 英國茨密斯港之澳大利亞兩百週年慶典，演出悉尼 One Extra 舞團曾啟泰

《詩禮傳家》。

1986 荷蘭、德國舉辦的「澳大利亞週」之巡迴，演出悉尼 One Extra 舞團

曾啟泰《詩禮傳家》與《阿Q到西方》。

阿德萊得藝穗節，悉尼 One Extra 舞團曾啟泰《詩禮傳家》世界首演。

近年舞臺表演（2000-2018）

2018 國家劇院實驗劇場，參與創作並演出易製作之《解穢酒》

2015 北京國家大劇院，中國舞蹈十二天，演出《古城》

2014 多倫多臺灣當代藝術節，多倫多劇場演出《離騷》

2013 北京國家大劇院，中國舞蹈十二天，演出《離騷》

新加坡華藝節，濱海藝術中心，演出鄧樹榮工作室之《舞 雷雨》

2013 阿得萊德節日中心澳亞藝術節，演出李華倫之《契合》

2012 法國土魯茲市加倫河劇場，演出莎妹劇團之《給普拉斯》

香港上環文娛中心劇場，演出新視野藝術節委約創作之《離騷》

2010 《越界十五》專場，國立臺北藝術大學展演中心戲劇廳，

　　　演出台北越界舞團之《時光旅社》

　　　紐約 PERIDANCE CAPEZIO CENTER，台北越界舞團《雨》世界首演

　　　國父紀念館，發表並演出「遍生自在佛學會」製作之《色空不二》

2009 北京先鋒劇場，北京現代舞節，演出《雨霖鈴》

2008 國立臺北藝術大學戲劇廳，演出莎妹劇團年度製作之《給普拉斯》

　　　高雄衛武營、臺北華山藝文特區，與古名伸即興演出《風花雪月》

　　　新舞臺，台北越界舞團年度製作《給在天國的朋友》，演出《秋歌》

2007 國家劇院實驗劇場，兩廳院二十週年雙人舞展，發表並演出《風景》

2005 台北越界舞團《經典文學系列－沉香屑·蝕》，嘉義、宜蘭、高雄巡演

2004 台北越界舞團應中正文化中心之邀，演出新點子舞展之《沉香屑》

2003 台北越界舞團《尋找張愛玲》之《沉香屑》等，香港巡演

　　　台北越界舞團年度製作「尋找張愛玲」之《沉香屑》，宜蘭演藝廳首演

　　　在國家劇院汪其楣的大戲《舞者阿月》中，飾演馬思聰一角

2002 台北越界舞團年度製作《蘆葦地帶·喜宴過後》，臺北新舞臺、竹北、宜蘭巡演

2001 台北越界舞團年度製作《花月正春風》，新舞臺首演，同場演出《蝕》

　　　台北越界舞團受邀雅各之枕舞蹈藝術節，演出《捉畫》與《蝕》

　　　臺北國際城市藝術節，影舞集表演印象團《非愛情故事》，國父紀念館

2000 台北越界舞團參加北京中國現代舞匯演，演出《蝕》等。

　　　台北越界舞團參加廣州「七星座舞蹈藝術節」，演出《蝕》等。

專業舞團創作（2000-2019）

2019 受邀為台灣體育大學舞蹈系重建經典舞作《拉哈瑪蒂夫隨想》，中山堂

2018 受邀為野草舞蹈聚落臺中歌劇院演出季重建公演《他鄉》

　　　受邀廣東現代舞團，為年度製作《潮速》擔任藝術顧問及攝影、題字

2015 北市國樂團音樂季委約創作，在中山堂發表《西北組曲》，譚盾作曲

2014 受邀為野草舞蹈聚落創作《他鄉》，在關渡藝術節上演

　　　香港舞蹈團委約創作《如是》，同場演出《春之祭》

2010 台北越界舞團十五週年紀念演出《時光旅社》，部分段落編舞

台北越界舞團與美國光輪舞團合作，《蝶夢》，雅各之枕藝術節上演

台北越界舞團紐約巡演，在 Peridance Center 中心發表《雨》

2009 香港動藝舞團委約創作《紀實與虛構‧香港篇》，在香港文化中心發表

新加坡舞人舞團創團首演《風向何去》，在新加坡大學文化中心發表

澳洲阿德萊得藝術中心委約編舞《紀實與虛構‧家園》

北京現代舞節特邀創作演出《秋歌之雨霖鈴》，北京先鋒劇場。

2008 台北越界舞團受邀第三屆蔡瑞月藝術節，發表《Some Room》

台北越界舞團年度製作《給在天國的朋友》，在新舞臺發表《浮生》與《秋歌》

2008 台北越界舞團春季巡演高雄、新竹、宜蘭，發表《浮生》、《等待》

2007 台北越界舞團年度製作《浮士德之咒》，在國家劇院實驗劇場首演

台北越界舞團年度製作《浮士德之咒》，在宜蘭巡演

台北越界舞團《浮士德之咒》，在廣東現代舞週上演，星海音樂廳

台北越界舞團受邀第二屆蔡瑞月藝術節，發表《等待》

兩廳院二十週年雙人舞展，在實驗劇場發表《風景》

2006 澳洲阿德萊得藝術中心委約創作《迷狂之旅》首演

受邀北京兩岸城市藝術節，台北越界舞團在北大百年講堂發表《支離破碎》

2005 廣東現代舞團委約創作《迷狂之夢天》公演

台北越界舞團年度製作《支離破碎》在實驗劇場首演

2004 與新加坡阿福與朋友舞團合作，在濱海藝術中心發表《覆巢》

2002 廣東實驗現代舞團委約創作《碧血丹心》，在黃花崗劇院首演

台北越界舞團年度製作《BEVY》(漂鳥)，在實驗劇場世界首演

2001 受邀阿德萊得藝術中心(前身為阿德萊得表演藝術中心)，

在啟用典禮上發表《狂想曲》

2000 受邀廣東實驗現代舞團，發表《狂想曲》

北京現代舞團與阿德萊得表演藝術中心，在阿市節日中心歌劇院發表《長風歌》

北京現代舞團與阿德萊得表演藝術中心，聯合演出新版《長風歌》。北京戲曲學

校演藝廳。

雲門舞集 2 創團首演季委約創作，在新舞臺發表《晶屬時代》

電影合作

2018 張作驥導演第九號作品《那個我最親愛的陌生人》擔任男主角

2009 為鄭乃方導演之《我，十九歲》編舞並演出

2008 為羅卓瑤導演之《如夢》編舞

1995 在澳洲廣播與電影學院李俊導演之故事短片《平林幽院》中擔任主角
 及中文劇本撰寫

1994 在澳洲廣播與電影學院李俊導演之故事短片《陌生人》中擔任主角

攝影個展

2017《騷．煉》攝影系列展，臺北華山藝文特區紅館，與陶藝家葉文作品聯展

1995《男性人體攝影精選》個展，阿德萊得藝術天地畫廊

1994《男舞者》，人體攝影個展，坎培拉大道劇場
 《青春祭》，人體攝影個展，阿德萊得節日中心

1993《起舞紫禁城》，黑白攝影個展，阿德萊得藝術天地畫廊
 《張曉雄男性人體造型攝影》個展，北京皇冠假日酒店藝術沙龍

1992《人物肖像特寫》個展，阿德萊得藝術天地畫廊
 《ADT 的六年間》個展，阿德萊得節日中心

1991《青春祭》個展，阿德萊得藝術天地畫廊

1990《鐫真集：肢體與動作特寫》個展，墨爾本麥芽糖廠劇院(Malthouse Theatre)
 《鐫真集：肢體與動作特寫》個展，阿德萊得節日中心。

書籍出版

2010《時光旅社・越界十五》，台北越界舞團十五週年紀念畫冊

2009《野熊荒地》，爾雅出版社。札記、散文、詩集。入選 2009 法蘭克福國際書展

2007《眾神的榮耀》，攝影畫冊

職位服務

2019 擔任國立臺北藝術大學舞蹈學系主任

2018 擔任國立臺北藝術大學副教務長職

2015-18 擔任國立臺北藝術大學舞蹈學系主任

2018 國立臺北藝術大學舞蹈學系初夏展演《緘默之春》藝術總監

2017 國立臺北藝術大學舞蹈學系初夏展演《速狐計畫》藝術總監

2016 國立臺北藝術大學舞蹈學系初夏展演《有一點裸體》藝術總監

2014-15 國立臺北藝術大學焦點舞團藝術總監

2010-11 國立臺北藝術大學焦點舞團藝術總監

2008 國立臺北藝術大學舞蹈學系年度展演藝術總監

2006-07 國立臺北藝術大學焦點舞團藝術總監

2003 國立臺北藝術大學舞蹈學系年度展演藝術總監

社會服務

2016-17 台新獎觀察員，第十五屆台新獎評審

2016 第十九屆國家文藝獎舞蹈類評審兼會議主席

1993-95 南澳大利亞州文化部評審

1995-99 澳洲亞洲聯繫基金會評審

學術交流

2018 上海 D 現代舞展「連接職業—如何成為職業舞者」專題演講

福建省文聯《海峽兩岸舞蹈名家大講堂》第十二講嘉賓

出席香港芭蕾舞團主辦的國際會議【Ballet PLUS】之「培育人才座談會」對談

2017 出席北京師範大學藝術與傳媒學院舉國際創意舞蹈研討會圓桌會議

重慶第三屆全國中青年創編人才高級研修班上作《創作談》演講

2016 國立臺灣體院主辦之「舞論古今」學術研討會上作《創作談》演講

2015 受邀首屆陝西省現代文化藝術節，擔任「現代藝術論壇」演講嘉賓

參加上海戲劇舞蹈學院主辦「立足當代，放眼未來」研討會，作專題演講

2014 參加吉隆坡國際學院舞蹈節圓桌會議

香港「亞洲的蛻變」國際研討會《游觀創意與演藝教育》專題演講

2013 北京師範大學藝術與傳媒學院國際創意舞蹈研討會《春之祭百年》專題，

與歐建平對談

2012 出席北京師範大學藝術與傳媒學院舉辦國際創意舞蹈研討會圓桌會議

台北越界舞團春季巡演，宜蘭 2008

張曉雄創作年表：北藝大學制內創作

2021　《拉赫馬尼諾夫隨想‧墓誌銘》國立臺北藝術大學舞蹈學院研究生畢製
　　　展演中心舞蹈廳。23 分鐘

2020　《浮生》國立臺北藝術大學舞蹈學院初夏展演
　　　展演中心舞蹈廳。30 分鐘
　　　《浮生》國立臺北藝術大學舞蹈學院歲末展演
　　　展演中心舞蹈廳。30 分鐘
　　　《一蓑煙雨》國立臺北藝術大學關渡藝術節特邀創作
　　　展演中心舞蹈廳。60 分鐘

2019　《一蓑煙雨》國立臺北藝術大學舞蹈學院初夏展演
　　　展演中心舞蹈廳。30 分鐘
　　　《拉赫馬尼諾夫隨想‧墓誌銘》臺灣體育運動大學舞蹈系公演
　　　中山堂。23 分鐘

2018　《無定向風 III》國立臺北藝術大學舞蹈學院歲末展演
　　　展演中心舞蹈廳。30 分鐘
　　　受邀香港演藝學院中國舞系創作《鄉》，
　　　演藝學院歌劇院世界首演。30 分鐘

2017　《迷狂》國立臺北藝術大學舞蹈學院第十七屆先修班畢製
　　　戲舞大樓曼菲劇場。30 分鐘
　　　《異鄉》國立臺北藝術大學舞蹈研究所呈現
　　　戲舞大樓曼菲劇場。20 分鐘

2016　《廣陵散》國立臺北藝術大學舞蹈學院歲末展演
　　　展演中心舞蹈廳。23 分鐘

2015　《西北組曲》國立臺北藝術大學焦點舞團
　　　中山堂，與北市國合作。28 分鐘
　　　《拉赫馬尼諾夫隨想‧墓誌銘》國立臺北藝術大學焦點舞團北京巡演
　　　雷動天下劇場。22 分鐘
　　　《離》國立臺北藝術大學舞蹈研究所溫祖威畢製
　　　展演中心舞蹈廳。20 分鐘

2014 《拉赫馬尼諾夫隨想・墓誌銘》國立臺北藝術大學舞蹈學院初夏展演

舞蹈廳。22 分鐘

《拉赫馬尼諾夫隨想・墓誌銘》吉隆坡國際學院舞蹈節。22 分鐘

《不眠夜》國立臺北藝術大學舞蹈研究所林廷緒、陳智青畢製

展演中心舞蹈廳。15 分鐘

2013 《離騷》國立臺北藝術大學舞蹈研究所王元俐畢製

展演中心舞蹈廳。60 分鐘

2012 《寒夜》國立臺北藝術大學舞蹈研究所李珏諾、洪康捷畢製

展演中心舞蹈廳。40 分鐘

《春之祭 2012》國立臺北藝術大學舞蹈學院初夏展演

展演中心舞蹈廳。40 分鐘

《春之祭 2012》臺北國際舞蹈節

臺北城市舞臺。20 分鐘

2011 《夢幻蝴蝶谷選萃》國立臺北藝術大學焦點舞團

臺北國際花卉博覽會。30 分鐘

《哀歌》國立臺北藝術大學焦點舞團

北京向前看現代舞節。25 分鐘

《冬之旅》澳洲阿德萊得藝術中心訪問學者，特邀編舞。75 分鐘

《星雨》澳洲柏斯，西澳表演藝術學院訪問學者，特邀編舞。45 分鐘

2010 《哀歌》國立臺北藝術大學舞蹈學院歲末展演

展演中心舞蹈廳。25 分鐘

2009 《我，十九歲》電影，國立臺北藝術大學卓越計畫，編舞／演出

《春之祭》國立臺北藝術大學焦點舞團。20 分鐘

《雨霖鈴》國立臺北藝術大學舞蹈研究所張逸秋、陳瑋畢製

展演中心舞蹈廳。20 分鐘

《在我墳上起舞》國立臺北藝術大學舞蹈研究所陳必勝畢製

展演中心舞蹈廳。15 分鐘

2008　《春之祭 2008》國立臺北藝術大學舞蹈學院初夏展演

展演中心舞蹈廳。40 分鐘

《無定向風 II》國立臺北藝術大學舞蹈學院歲末展演

展演中心舞蹈廳。22 分鐘

2007　《荷池薰風》國立臺北藝術大學傳音系與舞蹈系

荷池舞臺。60 分鐘

《浮生》國立臺北藝術大學舞蹈研究所林佑如、許瑋玲畢製

展演中心舞蹈廳。30 分鐘

《浮士德之咒》選萃國立臺北藝術大學舞研所畢製

展演中心舞蹈廳。30 分鐘

2006　《浮生》國立臺北藝術大學舞蹈學院初夏展演

展演中心舞蹈廳。30 分鐘

《浮生》國立臺北藝術大學舞蹈學院，香港舞蹈節

香港演藝學院歌劇院。30 分鐘

《夢幻蝴蝶谷選萃》國立臺北藝術大學舞蹈學院

第六屆先修畢製。30 分鐘

《羅密歐與朱麗葉》，北藝大卓越計畫，編舞。臺北城市舞臺

《訣別》國立臺北藝術大學舞蹈研究所簡華葆畢製

展演中心舞蹈廳。20 分鐘

《Bevy 選萃》國立臺北藝術大學舞研所吳品儀畢製

展演中心舞蹈廳。30 分鐘

2005　《迷狂》國立臺北藝術大學舞蹈學院初夏展演

展演中心舞蹈廳。30 分鐘

《葛拉斯隨想》國立臺北藝術大學舞蹈學院

第五屆先修畢製。20 分鐘

《Bevy 選萃》國立臺北藝術大學舞蹈研究所李偉淳畢製

展演中心舞蹈廳。10 分鐘

《支離破碎選萃》國立臺北藝術大學舞蹈研究所李偉淳畢製

展演中心舞蹈廳。20 分鐘

2004　《在我墳上起舞》國立臺北藝術大學舞蹈學院初夏展演

　　　　展演中心舞蹈廳。15 分鐘

　　　　《在我墳上起舞》國際舞蹈論壇

　　　　展演中心舞蹈廳。15 分鐘

　　　　《嘯西風》國立臺北藝術大學舞蹈學院

　　　　第四屆先修畢製。20 分鐘

　　　　《逝》國立臺北藝術大學舞蹈學院舞蹈研究所畢製

　　　　展演中心舞蹈廳。15 分鐘

2003　《悲歌》國立臺北藝術大學舞蹈學院初夏展演

　　　　展演中心舞蹈廳。30 分鐘

　　　　《高飛》國立臺北藝術大學舞蹈學院

　　　　第三屆先修畢製。20 分鐘

　　　　《夢幻蝴蝶谷》國立臺北藝術大學

　　　　國家劇院。120 分鐘

　　　　《Bevy》選萃，國立臺北藝術大學舞蹈研究所研究所呈現

　　　　舞七小劇場。30 分鐘

2002　《天堂鳥》國立臺北藝術大學舞蹈研究所劉純英畢製

　　　　展演中心舞蹈廳。30 分鐘

　　　　《長風歌選萃》國立臺北藝術大學舞蹈學院

　　　　第二屆先修畢製。20 分鐘

　　　　《無題幾闋》國立臺北藝術大學舞蹈學院舞蹈研究所畢製

　　　　展演中心舞蹈廳。15 分鐘

2001　《天籟》國立臺北藝術大學舞蹈系初夏展演

　　　　舞七小劇場。20 分鐘

　　　　《自由空間》國立臺北藝術大學舞蹈系

　　　　第一屆先修畢製。25 分鐘

　　　　《莊子日》國立臺北藝術大學舞蹈系

　　　　柏林國際青少年聚會。10 分鐘

2001　《莊子曰》國立臺北藝術大學更名典禮
　　　展演中心舞蹈廳。10 分鐘
　　　《悲歌》國立藝術大學歲末展演
　　　展演中心舞蹈廳。30 分鐘

2000　《流火》國立藝術學院舞蹈系初夏展演
　　　展演中心舞蹈廳。10 分鐘
　　　《在我墳上起舞》國立藝術學院舞蹈系初夏展演
　　　展演中心舞蹈廳。15 分鐘
　　　《流火》國立藝術學院舞蹈研究所周怡畢製
　　　展演中心舞蹈廳。10 分鐘
　　　《虛擬空間》國立藝術學院舞蹈研究所周怡畢製
　　　展演中心舞蹈廳。10 分鐘
　　　《狂想曲》國立藝術學院舞蹈系初夏展演
　　　展演中心舞蹈廳。20 分鐘
　　　《訣別》國立藝術學院舞研所張以瑄、許耀義畢製
　　　展演中心舞蹈廳。15 分鐘

1998　《無定向風》國立藝術學院舞蹈系初夏展演，
　　　展演中心舞蹈廳。20 分鐘
　　　《被遺忘的神祇》阿德萊得表演藝術中心與國立藝術學院
　　　阿德萊得皇后劇院。70 分鐘
　　　《被遺忘的神祇》國立藝術學院與阿得萊德表演藝術中心
　　　展演中心舞蹈廳。70 分鐘

1997　《長風歌》阿德萊得表演藝術中心與國立藝術學院
　　　阿德萊得國際青少年藝術節。70 分鐘
　　　《風眼》國立藝術學院舞蹈系歲末展演
　　　展演中心舞蹈廳。20 分鐘

教學講解中。上海戲劇學院舞蹈學院 2013。吳建緯 攝

無定向風 II

關於風的空間與時間概念，突顯起動力恣意蠢蠢，瞬接冷熱定相的舞風。
北藝大學舞蹈團的現場演奏，更讓舞作注入了炫目的活力。

編　舞　張曉雄

音　樂　Amaltinad Group "Doll's House Story"

音樂指導　朱宗慶　吳思珊

燈光設計　郭○○

服裝設計　吳○○

打擊樂手　曾瑞媚　周芸如
　　　　　熊耀震　蕭東垣

舞　者　張蘭尹　蕭子評　王舒萱
　　　　吳孟珂　蘇怡潔　陳映慈
　　　　楊寧　　秦心恩　易燕玲
　　　　陳宜婷　Nicole Restani　黃俞翔
　　　　高歆媛　朱皇毅　王禎倫
　　　　李子達　陳馥蓉　高芝臻
　　　　張簡珏　孟庭　　方士芸
　　　　（12/18晚場、12/20午場）

特別感謝　臺北藝術大學畢業團

Dance in Jet Strength II

Choreography- Zhang Xiao Xiong

Music- Amaltinad Group "Doll's House Story"

Music Adviser- Ju Tsang Ching Wu Shih San

Lighting Design- Vincent Kuo

Costume Designer- Wu Chen Wei

Percussionist- Hsin Chuan Tseng　Yun Ju Chou
Hsiung Yao Zheng　Hsiao Tung Yuan

Dancers-
Chang Lan Yun　Hsiao Tzu Ping　Wang Shu Xuan
Wu Meng Ke　Su I Chieh　Wu Meng Ke
Yang Ning　Chin Shin En　Chen Ying ci
Chen Yi Ting　Nicole Restani　Yi Yen Ling
Kao Hsin Yu　Zhu Huang Yi　Huang Yu Shiang
Li Zi Da　Chen Fu Rong　Wang Zehn Lun
Zhang Jian Gue　Meng Ting　Gao Zhi Zhen
Huang Cheng Wei (12/8E 12/20M)　Fang Shi Yun
Wang Zehn Lun Li Zi Da　Gao Zhi Zhen
Hsu Cheng Wei (12/19E, 12/20E, 12/21M)

國立臺北藝術大學舞蹈學院歲末展演《哀歌》節目單 2010

春之祭 · 2012

SUMMER DANCE CONCERT
SCHOOL OF DANCE
TAIPEI NATIONAL UNIVERSITY OF THE ARTS

當群體的意志有了燃燒的理由，
遂違害一切。你，我選擇身祭為獻品！

編　舞	張曉雄　吳建緯
音　樂	王亦珂
排練助理	
燈光設計	莊知恆
服裝設計	吳建緯

IGOR STRAVINSKY
THE RITE OF SPRING
PART ONE : THE ADORATION OF THE EARTH
PART TWO : THE SACRIFICE

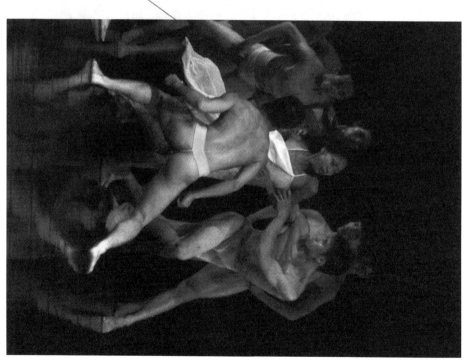

國立臺北藝術大學舞蹈學院初夏展演《春之祭》2012 節目單

製作群

校長｜朱宗慶
舞蹈學院院長暨研究所所長｜古名伸
指導教授｜張曉雄
製作人｜王元俐
執行製作｜王姿婷
宣傳公關｜盧映竹
票務｜曾百瑜

藝術群

燈光總監編舞｜張詠雄
排練助理｜吳思緯
舞者｜王元俐 吳建璋 陳佳宏 黃容琛
李昀洳 李沅蓉
服裝設計｜洪麗芬
燈光設計｜吳文安（香港）
舞台設計｜陳友善（香港）
平面設計｜蔣 韻
舞臺監督｜張凱琳
舞台總監｜黃苔瑞
舞台執行｜新樹揚
音樂執行｜張庭中
演出協力｜Sophie Hong
香港城市當代舞蹈團
香港舞蹈團
國立臺北藝術大學

特別感謝

王世凱先生　李效鴻女士
邵勝婷老師　陳金河先生
中華電影戲錄團
澳門國八舞蹈社
沈怡忍　楊欣穎　蔡炳秀
蕭雅馨　吳承惠　王筑樺
何孟霖　鄭　璇　熊霽萍
鍾明嬌　蔡源宇　吳佾伶
黃羽伶

國立臺北藝術大學舞蹈研究所王元俐畢製《離騷》節目單 2013

澳亞藝術節《契合》Not according to plan 2013。李‧華倫舞團提供

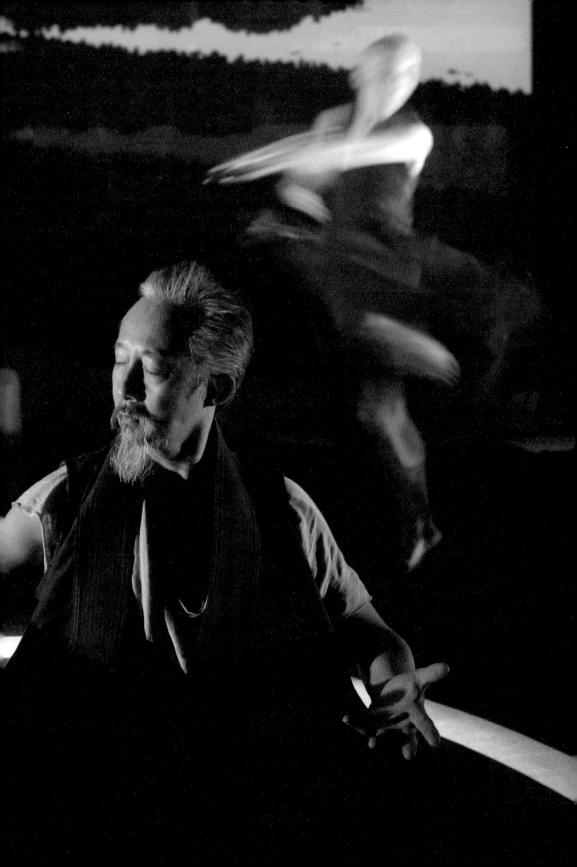

文學叢書

INK PUBLISHING　踐行者——張曉雄的創作人生

作　　者	張曉雄
總 編 輯	初安民
執行編輯	汪瑜菁　許書惠　宋敏菁
美術編輯	葉天棋
封面設計	葉天棋

出 版 者	國立臺北藝術大學
發 行 人	陳愷璜
地　　址	臺北市北投區學園路 1 號
電　　話	02-28961000 分機 1233（教務處出版中心）
網　　址	https：//w3.tnua.edu.tw

共同出版	**INK** 印刻文學生活雜誌出版股份有限公司
地　　址	新北市中和區建一路 249 號 8 樓
電　　話	02-22281626
傳　　真	02-22281598
e - m a i l	ink.book@msa.hinet.net
網　　址	舒讀網 http://www.inksudu.com.tw

法律顧問	巨鼎博達法律事務所
	施竣中律師
總 代 理	成陽出版股份有限公司
	電話：03-3589000（代表號）
	傳真：03-3556521
郵政劃撥	19785090　印刻文學生活雜誌出版股份有限公司
印　　刷	海王印刷事業股份有限公司

出版日期	2021 年 9 月　　　初版
I S B N	978-986-06588-7-3
G P N	1011001196

定　價 **400** 元

國家圖書館出版品預行編目資料

踐行者：張曉雄的創作人生
　／張曉雄著 --初版, 臺北市：
國立臺北藝術大學,
INK印刻文學生活雜誌出版有限公司, 2021.09
面；　公分
ISBN 978-986-06588-7-3(平裝)
1.張曉雄 2.舞蹈家 3.臺灣傳記

976.9333　　　　　　　　110013505